電視美學
概論 基礎篇

胡智鋒 著

序

胡智鋒先生的這部《電視美學概論》即將出版，我由衷地表示欣喜與祝賀！因為這既是作者多年耕耘不輟的成果，也是電視美學研究的新的收穫。

在「全球化」與「入世」為背景的今天，電視傳播事業面臨著種種新的機遇與挑戰，我們用熱切的目光關注著媒介經營、資本運作、體制改革，關注著新媒體、新趨勢、新格局，這些毋庸置疑是重要的、不可迴避的命題。但同時也應看到：電視傳播與電視藝術創造，正在日益深刻地影響著人們的價值觀、思維方式與生活方式，特別是深刻地影響著人們的審美趣味與審美判斷。面對著這樣的情形，如何認識電視美的特質，認識電視美的創造，認識各類電視產品中的電視美的所在；如何認識溝通電視傳播與電視藝術的電視美學學科；如何認識電視美的創造所處的電視文化、電視生產與傳播的環境與特質等，都成為了電視美學研究面臨的重要命題，也是整個電視事業、電視理論、電視實踐發展中必須回答和解決的重要命題。

智鋒先生在這部書稿中，圍繞上述命題，已經進行了富於特色的理論開拓，提出了一系列既有理論意義，又有實踐價值的新思路、新觀點和新方法，相信這將對中國電視美學研究起到積極推進的作用。

儘管表面看起來，電視美學研究不像電視產業、市場、體制研究那麼熱鬧，但電視美學研究的深入，對於電視傳播與電視藝術品質與品格的提升，對於電視生產與傳播各個環節品質的提高，對於人們精神生活特別是

高鑫

審美生活的引導與豐富，都有著不可替代的價值與作用。智鋒先生對此有著清醒的判斷，在學術研究上不盲目追逐時尚，趨熱避冷，而是踏踏實實、嚴謹認真，在這並不「熱鬧」的學科領域勤奮地工作著。

這部書稿的推出，便是他多年對電視理論與電視實踐大量積累與思考的結果。據我所知，從一九八八年來廣院任教以來，他一方面從事著電視教學、科研及學術期刊《現代傳播》的編輯工作，一方面大量參與電視節目、欄目、頻道的策劃、編創、研究工作，僅電視美學領域，十年前他已在《中國應用電視學》中寫就「電視美學」專章，後來又出版了《電視美的探尋》一書，此外還有大量的相關文字發表並獲獎。他在電視美學研究方面的辛勤耕耘和取得的成績有目共睹。我為他不斷問世的新成果而高興，也希望電視美學研究不斷有新的成果問世！

二〇〇二年十一月一日

目次

第一章
電視美學的研究對象與方法

第一節　電視美學的研究對象

每一個學科的成立，都是以其獨特的研究對象為標誌的，因此，當我們開始進行電視美學研究的時候，首先一個問題就是研究對象問題。如何來界定電視美學的研究對象？我們認為從相關、相近學科的共性與個性、聯繫與差別的比較中，可以得到較為準確的結果。

電視美學具有雙重學科屬性，既可以隸屬於電視學，又可以隸屬於美學。在美學領域中，電視美學與一般美學、電影美學有著密切的關係；在電視學領域裡，電視美學又常常與電視藝術學、電視社會學之間關係密切，常常難以分別。

作為一般美學的一個分支，電視美學從總體上受到美學研究普遍規律的制約。如果美學研究美之於現實的種種關係，電視美學則研究電視美之於現實的關係。具體來講，美學從客觀方面「研究審美對象，闡明美的本質和根源，研究美醜的矛盾發展，美的各種存在形態以及崇高、滑稽、悲劇、喜劇等的本質特徵和相互關

係」，電視美學則需研究電視的審美對象，研究電視美的諸種存在形態以及各種存在形態的本質特徵與相互關係；美學「從主觀方面研究作為審美對象的反映的審美意識，闡明它的本質、反映形式的特徵及其歷史發展的規律性」，電視美學則需研究作為對電視審美對象反映的審美意識（含創作者與接受者），闡明其本質、反映形式的特徵及其歷史發展的規律性；美學「研究作為審美意識的物質形態化了的集中表現的藝術，闡明藝術的本質、內容與形式、種類，以及有藝術創造活動的規律性和作為這種創造成品的反映、評價的藝術欣賞、藝術批評等問題」，電視美學則要研究作為電視審美意識物質形態化了的集中表現的電視藝術，闡明電視藝術的本質、內容與形式、種類，以及電視藝術創造活動的規律性和作為電視創造成品的反映、評價的電視藝術欣賞、電視藝術批評等問題。

當然，二者的差異也是顯著的。由於電視美與現實之間的種種錯綜複雜的關係，是通過電視這一獨特的傳播媒介和表現手段來構成的，電視美在再現或表現現實生活，在創造自己獨立的美的形象，得到受眾的審美認同等方面，都有自己的特殊途徑和方式，因此，一般美學的研究雖然在總體上可以給電視美學研究以理論指導，但決不可取而代之，而電視美學自身研究的深入與拓展，不僅有利於電視美的創造與實現，也可以給一般美學的研究注入新的活力，開闊新的天地和視野。

關於電視美學與電影美學之關係，在電影、電視理論界一直沒有得到過較為統一的認識。一九八八年在陝西咸陽召開的電視劇理論研討會上，對影、視美學之關係進行了多層次、多角度的探討。張鳳鑄先生歸納了這

1 王朝聞主編：《美學概論》，人民出版社一九八一年版，第七頁。
2 同上。
3 同上。

樣幾種觀點：一、影視「同一」說；二、影視「獨立」說；三、影視「邊緣」說；四、尋求「個性」說。從這裡足見二者關係是多麼密切。

我們認為，電影美學與電視美學的建立首先是基於兩種傳播媒介的獨特性上。由於電影與電視同屬視聽綜合、時空綜合的媒介，二者在許多方面產生了極為近似的特點，尤其電視中的藝術類節目——如「電視劇」在很長一段時間裡都被看作是「小電影」（至今仍然有人堅持這種看法），所以出現「影視同一」、「影視邊緣」等觀點也就不足為奇了。

如果說電影美學研究的是電影之於現實的種種審美關係，如電影的本質、電影美的創造、電影審美心理的一般規律，那麼電視美學同樣研究的是電視之下現實的種種審美關係，如電視的本質、電視美的創造、電視審美心理的一般規律等。但由於二者在製作手段、表現形式、傳播途徑與接受方式等方面有著較大的差異，它們對各自美學特徵的研究因此自然、也應該有各自的特性。應該說，在電視自身的審美特質還沒有得到充分的發掘和發現之前，對電視美學的研究借鑑與參考電影美學的方法不僅是可能的，而且是必要的，但這並不意味著電影美學研究可以替代電視美學的研究。這樣做，只是為了借「他山之石」，更好地探求電視美學自身的研究之路。

電視美學與電視藝術學不僅是兩個緊密聯繫的學科，甚至二者還有相當程度的重合。電視藝術學與電視美學都是從電視實踐中抽象、昇華出的理論性認識，怎樣將兩者予以區別？電視藝術學是由電視藝術理論、電視藝術批評與電視藝術史三部分組成的，它依據一般藝術學的法則，結合電視獨特的表現形式，對電視藝術的基本規律進行理論（主要是抽象概念）概括，進行評判與分析（指電視

4　張鳳鑄：《發揮優勢，強化特色——電視劇理論與實踐管窺》，《北京廣播學院學報》一九八九年第一期。

藝術批評），並對電視藝術的發生、發展的軌跡予以描述和作出藝術價值判斷。

電視美學則站在哲學的高度，對電視美的創造與審美的基本規律進行概括，由於它關注的是電視這一傳播媒介所帶來的所有美的特質和審美的現象，所以不僅電視藝術中的美學問題，也包括電視媒介裡非藝術因素中的美學問題。即使僅就電視藝術這個審美對象本身而言，電視美學與電視藝術學的研究思路與側重點也有較大差異。電視藝術學往往主要研究電視藝術生產與消費過程中的具體問題——如電視攝影、畫面造型、電視編輯、電視音響、電視表演、電視節目主持人、電視解說等，或就某一部電視劇、電視片，或某一類節目，給予具體的分析、評價，進行具體的理論總結。電視美學則是對電視實踐經驗抽象程度更高的理論形態，從某種意義上講，它可以稱為電視的哲學，因為它研究的是電視（不管是藝術類還是非藝術類）所產生的全部美與審美現象的本質性的存在和一般規律。

如同美學與電視美學的關係一樣，電視美學的研究基於豐厚的電視實踐，也從多樣的電視藝術學研究成果中汲取不少營養，但它並不能取代電視藝術學的研究，反過來說，電視藝術學儘管也是一種來自於電視實踐的理論、形態，但也同樣不能取代電視美學的研究。二者應該相互吸收、相互補充，共同向著更高的境界邁進。

電視美學與電視社會學也有著密切的聯繫。電視美學的研究離不開電視之於社會的關係，正是從電視與社會之關係中，探求電視美的發生發展的規律，而電視社會學「是用社會學的觀點來探討電視與社會之間產生的諸種問題，它既不是單純研究社會發生發展方面的問題，也不是單純研究電視方面的問題，而是研究二者之間相互制約、相互影響、相互協同、相互牽連的社會問題」。5

電視對社會所發生的影響，是多種思維與觀念的影響，其中也包含了審美意識。社會審美意識的變化一方

5 田本相：《電視文化學》，文化藝術出版社一九九〇版，第一九三頁。

面是電視社會學的研究對象，另一方面更是電視美學的研究對象，在這一點上二者有一些重合之處，但視點與角度依然不同：電視社會學研究的不僅僅是電視審美意識的發生發展，而且這種研究是從「社會」的視角去攝取的；電視美學也不僅僅是研究電視的社會審美意識的發生發展，其研究則落腳於「審美」的方面。電視社會學對電視審美意識的發生發展的研究，對電視美學的豐富與深入無疑有著重要的作用。而電視美學的深入研究也為電視社會學中關於電視社會審美意識的研究提供了有力的理論武器。

在將電視美學與其相關、相近的幾個學科作了比較之後，我們應該回答這個問題了：電視美學的研究對象究竟是什麼？

我們認為，電視美是二十世紀技術與社會等方面的新的革命與實踐的產物，人們的電視審美意識也是伴隨著這種技術革命與社會實踐的日益深入而逐漸發展著的，而眾多形態的電視產品則是電視審美意識物化了的集中表現。

具體來講，我們的電視美學研究對象包括以下幾個相互聯繫的方面：

第一，從電視與社會現實的關係上，研究電視美的本質屬性。既然電視美的產生與發展是與其特定的社會、歷史、時代的條件相互依傍的，那麼對其本質屬性的界定也應著眼於這二者之間的關係。

第二，從電視產品的創造過程來考察電視產品創造者的審美意識，考察這種審美意識在電視產品創造過程中各個環節上的體現，進而闡述電視產品自身的美學特徵。

第三，對電視產品傳播與接受中，受眾的多重複雜的審美意識進行觀照、分析、解剖，進而闡述電視審美消費中的一般美學規律。

第二節　電視美學的研究方法

科學的研究需要科學的方法，實踐證明，馬克思主義的哲學基本觀點是指導我們進行科學研究的指標，如何將馬克思主義哲學基本觀點運用到電視美學研究中來，是一個極為重要的問題。同時，隨著現代自然科學與社會科學研究的重大突破，許多新思維、新觀念、新方法也層出不窮，如何將這些新思維、新觀念、新方法與馬克思主義基本哲學觀點相結合，運用到電視美學中來，是另一個極為重要的問題。

對此，我們在電視美學的研究方法上需要突出強調的有如下幾點：

一、理論與實踐相結合的方法

電視美學的任務是構架一個有高度概括力的關於電視美與審美一般規律的理論體系。但這個體系的建構必須建立在對無限豐富、有無限潛力的電視實踐的分析、解讀、總結、研究之上。豐富多彩的電視實踐不斷向電視美學研究提出新的課題，而電視美學則應較為迅疾地把握住電視實踐中產生的新的電視美現象、新的電視審美趨勢，這樣，才能更好地完成各自的任務。如果電視實踐不能超越舊的美學觀念的束縛，一味固步自封，那就會被不斷呼喚著新的電視品質的新的審美意識所拋棄；而電視美學若不靈敏地把握住電視實踐中閃現出的新的電視美與新的電視審美意識，只固執於自己封閉的理論框架，也將失去其對實踐的指導意義，而被飛速發展著的電視實踐所拋開。

二、邏輯與歷史相統一的方法

所謂邏輯的方法指的是通過概念、範疇的有序運動，建立起邏輯範疇的理論體系；所謂歷史的方法，是通過對事物現象的自然進程的描述，以揭示事物的內在聯繫及發展規律的方法。

所以，有人指出：「歷史是感性展開了的邏輯，同樣，邏輯是凝縮了的歷史。」[6]

一方面，電視美學理論體系的架構，有待於從電視美與審美歷史發展的序列給這些概念、範疇以一種合理的運動；另一方面，電視美與審美在其自身歷史發展過程中，也應產生出一些激發電視美學活力的新的概念與範疇。

電視美學的研究，一方面不能脫離電視美與審美歷史發展的客觀進程，不然就成了空洞的、缺乏生命力的概念、範疇；另一方面，也不能僅僅被動地追隨著電視美與審美歷史發展的後面，作些極為表層的經驗性描述工作，我們之所以強調電視美學研究要遵循「邏輯與歷史相統一的方法」，就是要求電視美學研究既能以自己的概念、範疇準確地描摹電視美與審美發展的客觀歷史進程，同時又能根據電視美與電視審美歷史發展的新趨向，及時、迅疾地提出符合歷史發展趨勢的新的概念、範疇，以起到理論反作用於實踐、指導實踐的巨大作用。

6 周來祥：《辯證思維方法與馬克思主義美學、文藝學理論體系》，見《上海文論》一九九二年第一期。

三、「多維透視」的方法

人類進入二十世紀，自然科學、社會科學領域發生了深刻的革命，導致了眾多新觀念的誕生，這其中，方法論的進步起了至為關鍵的作用。許多傳統的學科如數學、物理學、化學，如藝術學、文學、美學等都在各自的領域，引進新的研究方法，取得了重大的突破。電視作為本世紀的一個「寧馨兒」，本身就是現代科技革命的成果，而且自從電視出現以來，許多傳播媒介，甚至像電影這樣的較為現代的傳播媒介，都遭受了前所未有的衝擊。電視本身融政論、教育、資訊傳播、娛樂消遣等功能於一體，其內容之紛雜與豐富也是其他媒介只能望其項背的。面對這樣一種媒介，用傳統的單一的線性思維更是無法把握的。僅就電視美學的研究來看，單純從傳統美學的視角來對其進行觀照，也是很難有什麼新的成果了。因此，必須打破單一的就事論事的線性思維的舊套路，將社會學、心理學、傳播學、政治學、新聞學、藝術學、美學、語言學等不同學科的研究方法與思路納入一體，進行「多維透視」，才有可能比較準確而又系統地切入研究對象。

正因此，電視美學的研究才顯示出其複雜與難度。由於它是一個涉及眾多電視實踐中的實際問題，本身又有多種成分構成的學科，所以更需要充分地、不嫌其多地占有大量的資料——關於電視實踐和有關其他學科的新鮮養料，在此基礎上進行淘汰、選擇、加工、提煉、改造、概括，以期完成自己的任務。關於電視美學的研究，應特別注意防止兩種傾向：一是過於拘泥於共性和傳統，而否定電視自身的美學個性，如用一般美學，甚至藝術美學、電影美學、戲劇美學等的研究思路、概念範疇來「套」電視美學，這勢必影響電視美的創造與電視審美意識之潛力的發掘和發現，走進空泛、無個性的境地。另外就是過分強調電視自身的個別性，而只看到它的一些外在的、表層的表現特徵，陷入「技巧」、「技能」的操作、經驗層面，而沒有將它作為藝術對現實

審美關係的深厚的、共同的社會、歷史、文化、哲學、美學的背景發掘出來，沒有看到它與其他各類媒介所共同蘊積著的一般美學的豐厚土壤，這同樣使電視美學成為無本之源，陷入蒼白、淺薄、皮毛的境地。

第二章 電視美的本質特徵

第一節 電視美的本質

如果說美的本質的研究是美學研究的基本的首要的問題，是美學研究的邏輯起點，那麼關於電視美的本質的探討則是電視美學研究的基本的首要的問題，是電視美學研究的邏輯起點。

什麼是電視美——即所謂電視美的本質的問題，如僅從經驗的直觀的角度來談，簡單說來就是電視產品創造過程中體現出來的美，是電視產品傳播過程中人們所感受到的美。這自然是不能令人滿意的一個答案，如同「這個人是一個人」，「這個蛋是一隻雞生的蛋」一樣，陷入邏輯循環之中，因此，解決這個問題必須首先界定關於「美」的本質問題，只有解決了這個問題，才能回答電視美的本質，進而解決在電視美的創造和電視審美過程中的一系列美學問題。

按照馬克思主義的基本哲學觀點來看，美是人們在勞動實踐、社會實踐中的產物，是人們在改造自然進而改造社會、改造人本身的實踐中的產物。在這一過程中，人類一面創造著屬於自己的美（而動物卻不能創造這

樣的美），一面又是按照「美的規律」來進行創造。所以，美既不是一種一無所不有的存在（它只是相對於人類而言），也不是一種超越自然、社會的規定而天馬行空、隨心所欲的「臆想」性觀念（它接受著自然、社會發展的客觀規律的制約），而是與人們改造自然、改造社會（與人本身）的社會實踐活動緊密相聯的。人們創造美的能力與審美意識的發生、發展都是建立在美的這種「社會實踐」的本質之上的。

電視是人類進入二十世紀後，經過科技革命的實踐所發明創造的一項重大成果，是當代社會中最具影響力的大眾傳播媒介，這一媒介的發生發展，為人類創造嶄新的美的形式，為人類的審美意識的新的趨向，都提供了無限的潛力與可能性。當我們著眼於電視美的本質問題之探討時，自然不能忘記它是人類在二十世紀的社會實踐中所建立起來的，一定要在把握二十世紀人類社會實踐的歷史進程（技術的、社會的、藝術的……）中把握關於美的觀念的演進，把握審美意識的嬗變。

從人的社會實踐入手，我們可以對美的本質、電視美的本質作出科學的闡述。馬克思主義經典著作告訴我們：「通過實踐來創造一個對象世界，即對有機自然界進行加工改造，就證實了人是一種存在……人還按照美的規律來創造。」這就是說，人們對美的創造和審美意識的發生，都是通過對自然和社會的改造加工，即通過社會實踐才得以產生的，美的本質就體現在經過社會實踐改造加工過了的「對象世界」之中，而且是合乎「美的規律」——自然與社會的客觀發展規律的。這就肯定了美的本質在於其客觀社會性，即美既包含了人們的改造世界、創造生活的能動性的社會實踐活動，又通過客觀的「對象世界」顯現出來，沒有人的能動性、創造性的觀念滲透，無法想像一個機械的物理世界會給人們帶來什麼美感；沒有客觀的「對象世界」的存在，人們「合乎美的規律」的創造性、能動性的觀念也就失卻了可靠的依託。

1　轉引自朱光潛《談美書簡》，上海文藝出版社一九八〇年版，第五〇～五一頁。

前蘇聯美學家鮑列夫說過：「美是這樣一個結果──具有自然品質的客觀現象被社會生產和實踐吸引到人的利益的範圍中，並對於人類具有肯定的價值，受到崇高精神的『鼓舞』，被勞動人化，並成為自由的範圍，即人把握現實的範圍。」[2]

這段話對美的本質作了極為明晰的表述。它同樣肯定了美的「客觀性」──美體現在「具有自然品質的客觀現象」上，而不是停留在主觀「臆想」之中，但這「客觀現象」又是經由人們的「勞動」和「社會實踐」而「人化」了的，並使人從中獲得了「肯定的價值」──即讓人感受到了「把握現實」的「自由」的那個範圍。

電視美的本質也可作如是觀。我們可以這樣說：電視美是人們經由電視這一「具有自然品質的客觀現象」，將人們的「符合美的規律」的觀念、意識滲透其中的，並從這一「對象世界」裡獲得人們自我的「肯定性價值」的，從中感受到了「把握現實的自由」的一種特殊的美，一種特殊的客觀社會現象。

如果通過電視這一社會實踐途徑，所展示的「具有自然品質的客觀現象」，不能滲透人們的「符合美的規律」的觀念、意識，不能使人們從中獲得一種「肯定性的價值」，不能從中感受到「把握現實」的「自由」，那麼，這種「客觀現象」本身就構不成「電視美」；一種觀念、意識如果不能按照電視這一傳播媒介客觀的「美的規律」去表達，也就不能很好地融入電視這一「具有自然品質的客觀現象」之中，那麼，這種觀念、意識同樣無法構成電視美。

因此，對於電視美的創造和實現來說，既要強調人的能動的、創造性的觀念、意識，又要與電視傳播媒介這一「具有自然品質的客觀現象」結合起來，「符合」電視傳播媒介客觀的「美的規律」。

2 鮑列夫：《美學》，中國文聯出版公司一九八六版，第七四頁。

電視美不是一個孤立的存在，它與電視的真實（真）、電視的社會功能（善）有著不可分割的聯繫。對三者的聯繫與區別的考察與研究，有助於深化對於電視美本質的理解。由於電視這一傳播媒介本身的特殊性，電視的真實與社會功能，與傳統藝術媒介有著較大的差異，因此，若要揭開電視美本質的謎底，就必須揭示出電視的真實與電視的社會功能的新的特質。

第二節　電視美的真實──「多重假定的真實」

「真實」即「真」，這是一個哲學的命題，它是從客觀世界的運動、變化、發展之中所表現出來的客觀事物自身的規律性，不管是「真實」的自然存在，都有著不以人的主觀意志為轉移的客觀必然性，這種必然性（即自身的客觀運動規律）是它的本質所在，但它卻以無限豐富多樣的現象世界來體現這種本質，所以「真實」有外在真實──內在真實或現象真實──本質真實之別。

人們對於「真實」的理解與把握是一個歷史性的、階段性的過程。從終極的意義上來看，人們不可能把握與理解一個絕對的「真實」。隨著人們改造自然、改造社會的實踐活動的歷史演進，在每一階段上都體現出了人們對「真實」的階段性的、相對的認識。如果說「真實」是一個永遠值得人類追逐、探求的目標與境界，那麼，在這追逐與探求的過程中，每一歷史階段都留下了人們關於「真實」的不同觀念。

人們對於「真實」的把握，自然不是純粹觀念性的，而是在改造世界的社會實踐中，通過不同的手段與途徑來逐漸「逼近」那個「真實」的目標與境界，如科學、哲學、藝術……都曾經無數次地探求著這個說不盡、道不完的話題。

在媒介發展史上，文字、繪畫、舞蹈、戲劇、電影、電視一次又一次以其鮮活的形象，使人類一次又一次地產生了關於「真實」的幻覺。前蘇聯電影理論家Ｍ·圖洛夫斯卡婭說過：「藝術運動永遠是越來越接近真實，下一個階段總是比前一階段更真，更接近現實。」[3]

電視的出現，無疑是人類迄今為止所創造的最接近生活真實的一種媒介。由於電視不像電影、戲劇那樣，需要一定的觀賞環境，並受到觀賞態度的約束，它與人們吃、喝、住、行等日常生活完全聯結在一起，所以看起來似乎它並不是一種我們身外的特殊的媒介傳播手段，它本身就是我們日常生活中最自然的一部分，成為了現實生活的自然延伸，成為了我們生活中難以分割的構成因素。

正因為電視具有這種「高度逼真」於現實生活的特徵，成為了我們時代的呈現「真實」的最高、最好的標誌，以致於使不少人常常把電視所呈現的「真實」與生活原生形態的真實混為一體。的確，當我們從電視螢屏上看到一場體育比賽的實況轉播，看到一臺精彩的文藝晚會的現場直播，看到電視記者對人們的採訪，看到一部與我們日常生活幾乎沒有差異的電視片、電視劇……誰會否認其「真實」性，誰會說——這是假的，全是謊話！

然而問題並不是這麼簡單，如果我們將作為生活原生形態的「真實」與作為電視觀眾所接受的「真實」放置到一個系統之中，就會發現，這中間實際上已經過了「多重的假定」——從生活原生形態的「真實」出發，到達電視工作者的眼中，經過了第一次選擇、淘汰與提取，這是一重「假定」；到達電視工作者的手中，經過了攝影機、編輯機、特技機……的處理加工，又是一重「假定」；通過不同類型、不同傳輸效果的電視螢屏，還是一重「假定」；最後到達電視觀眾那裡，由於電視觀眾的不同身分、教養、種族、國度、地域以及各自自

3 轉引自許向明《評〈紅葉在山那邊〉的紀實性藝術風格》，見《電視月刊》一九八四年第三期。

身的不同生理、心理狀況和所處的觀賞環境與社會歷史背景的不同，帶來了各自不同的接受中的再一重「假定」。

如果說「真實」是一種目標與追求，「真實」的實現脫離不了歷史、社會、時代的規範，即「真實」永遠只是某一歷史階段特定的、相對的真實，那麼關於「真實」的觀念也只能是一種「假定」的，是某一歷史階段上關於「真實」的「假定」，即「假定」本身也是某一歷史階段上相對的存在。

「假定性」是藝術學中，特別是戲劇學與電影學中常用的一個概念，它指的是關於戲劇、電影等藝術形式「藝術地」「假定」生活真實，從而達到藝術真實的一種觀念、思維與表現方法。

而我們這裡講的電視「多重假定的真實」中的「假定」，既包含了「藝術的」「假定」成分，又包含了「非藝術的」「假定」，這是由電視這一現代大眾傳播媒介的特殊性所決定的。

如果說文學、繪畫、舞蹈、戲劇、電影等媒介都是通過各自的物質手段，來創造一個比生活原生形態本身的「真實」更高、更集中、更美的「真實」，其「假定」完全是「藝術的假定」，那麼電視則遠不那麼單純──它既有藝術類節目，如電視藝術片、電視劇等，也有非藝術類節目，如新聞、電視專題片、電視紀錄片、廣告等，而且在藝術類節目中有時也夾雜著非藝術成分，在非藝術類節目中有時則裹挾著藝術成分，因此，電視的「假定」，就具有了不同於純粹「藝術假定」的新質，概括地說，如果戲劇、電影等媒介中的「藝術假定」，是為了通過「藝術的真實」，來喚起觀眾對於生活真實的「幻覺」，那麼，電視的「假定」則既有喚起觀眾對於「藝術的真實」的「幻覺」的一面，又有直接產生「生活真實」的一面。對於生活真實的「幻覺」，一旦「幻覺」消失，觀眾就會領悟到這是一種「藝術假定」的結果，即通過「藝術假定」的手段，來喚起觀眾對於生活形態真實的聯想與想像；而直接產生的「生活真實感」，往往是由電視節目中一些非藝術成分，或藝術節目中的非藝術成分所帶來的，它使電視觀眾在一種「非藝術假定」狀態中，自然地將自己從電視螢幕上看

到的，已經經過了「多重假定」的生活原生形態的真實合二為一，不能予以區別。

電視「藝術假定」與「非藝術假定」相互摻雜滲透，導致了電視「真實」的複雜性和特殊性。

從這一視角出發，我們可以發現：通過電視的「藝術假定」或「非藝術假定」，所帶來的電視觀眾對直接的「生活真實感」的追求，是電視美與審美的獨有的特徵。換言之，不管電視工作者用了怎樣的手法與方式（如紀實的或表現的，藝術的或非藝術的），只要能夠在電視觀眾中造成「生活真實感」——也就是經過「多重假定」了的呈現於電視螢幕的生活現象，與生活原生形態的真實，在觀眾心目中合二為一，混為一體，那就為獨特的電視美的實現打下了柴實的基礎。

當然，若要在電視美的創造與接受過程中，實現「生活真實感」的「多重假定」的統一——即不論是創造者的假定、創造手段的假定，還是接受者的假定，都能夠在「生活真實感」上達到完全認同和統一，是相當困難的，我們只能說這幾重假定可以達到一種大體上的認同和統一。

這種對於「生活真實感」的大體上的認同和統一，至少基於以下兩個條件：

第一，電視節目創造者與電視觀眾對於生活原生形態的真實取得某種默契和共識。

第二，電視節目創造者與電視觀眾對於電視媒介語言（創造手段的假定）有著共同的理解和熟悉。

在電視節目創造者、創造手段、電視觀眾這幾重對於生活原生形態「真實」的「假定」中，任何一重「假定」的超前或滯後，都有可能打破對於「生活真實感」的統一和認同。在電視發展史上，這些「多重假定」相互影響、相互適應、相互制約，處在由矛盾到統一，進而由矛盾達到新的統一的不斷發展過程中。與「生活真實感」相悖的就是「生活虛假感」（不真實），造成這種「生活虛假感」（不真實）的原因何在？

首先，可能是由於電視節目創造者與創造手段的「假定」背離了生活原生形態的真實，包括虛飾生活原生形態假象，包括沒有捕捉到反映生活本質真實的原生形態表象。

其次，可能由於電視觀眾對於「生活真實感」的要求已經超前，而電視節目創造者或電視創造手段的「假定」相對落後。關於這個問題，朱羽君先生有一段話對我們很有啟發，她說：「過去和現在，人們對真實性的理解，及審美要求是不可能超越當時的技術手段的制約的。

「六十年代，我仍用十六毫米攝影機拍片時沒有同期聲，就是畫面配上音樂，配上解說，沒有人提出不真實的問題，因為當時根本不具備運用同期聲、長鏡頭的技術設備，我們那麼拍就符合當時的審美要求，但現在還這麼拍，人們就不能接受了……」[4]，這裡的「真實觀」不論對於電影抑或對於電視，道理都是一樣的。

總之，電視的「真實」是一個歷史發展著的概念範疇。隨著電視實踐的不斷向前推進，電視節目創造者、創造手段、電視觀眾等方面都會進行新的「假定」，進而對於電視的「生活真實感」也就有了新的不同的理解。電視的「真實」在電視美的創造與接受過程中有著怎樣的地位？

第一，電視的「真實」——「多重假定的真實」是創造與實現電視美的基本前提，沒有「多重假定」，就無法喚起創造者（創造手段）與觀眾的主觀能動性；沒有「生活真實感」，就缺乏可信度，就無法承載更多的社會功能，就更談不上使人從中獲取美和美感。

第二，電視的「真實」——「多重假定的真實」所帶來的「生活真實感」，本身就可以直接構成美與審美的因素。隨著人們改造自然與改造社會的實踐範圍日益加大，一切神秘的東西都逐漸被揭示出來，人們所把握的客觀真實世界也日益深化，成為了體現「人的自由」的對象。因此，作為二十世紀的一種最新傳播媒介，電視理應以自己的優勢，為人類美的世界的構築和審美視野的開拓作出自己的貢獻。電視的「生活真實感」的造

4 朱羽君：《長城的吶喊》見《北京廣播學院學報》一九九二年第二期。

成滿足了人的這種審美需求，恰如有人所說的那樣：「隨著人類的進步，時代的發展，人們日漸摒棄虛假與造作，盡量減少外在的、直觀的戲劇衝突，希望在作品中表現更多的自然性。」[5]

在今天強調電視的「真實」──「多重假定的真實」，有著很大的現實意義，也有著深遠的歷史意義。因為，「多重假定的真實」，涵蓋了兩方面的意思：其一，它的目的是為了導致直接的「生活真實感」，而非單純的關於生活真實的「幻覺」，這就強調了電視美的「客觀社會性」。

其二，「多重假定」的提出，又意在強調電視節目的創造者（包括電視節目創造手段）與電視觀眾，在電視美的創造與接受中的能動的、創造的主體地位，這一點尤為重要。由於電視可以導致「生活真實感」的特殊美學個性，使許多電視工作者在「真實」的旗幟下很容易滑向自然主義，不敢對生活原生形態的真實作出自己的「假定」──選擇、淘汰、加工與提取，不能透過生活原生形態的紛亂物象，去探究其深層的本質真實，電視觀眾也容易陷入一種對電視螢屏所提供的客觀世界的「表象」的滿足，如斯特茲・特克爾所說：「……現在普通人所知有關世界的事實遠比以往多，儘管這其中真理要遠比其少。」又如魯道夫・愛因漢姆所提醒過的：「我們一方面使心目中世界的形象遠比過去完整和準確，而另一方面卻又限制了語言和文字的活動領域，從而也限制了思想的活動領域。我們所掌握的直接經驗的工具越完備，我們就越容易陷入一種危險的錯覺，即以為看到就等於知道和理解。」[6]

這些語重心長的話都告訴我們：如果我們一味地滿足於「表象的真實」，停留在對生活原生形態的無假定、無選擇的紀錄之上，就可能成為五彩斑斕的生活表象的俘虜，被其所異化，使富於「假定」的頭腦只單調

5　王滌：《淺議散文化的電視劇的敘述特徵》，見《電視藝術》一九九一年第五期。

6　〔德〕愛因漢姆：《電影作為藝術》，中國電影出版社一九八六年版，第一六〇頁。

地記錄和承載客觀生活表象，使美的創造力、審美的創造力大大削弱，使所有的道義感、責任感、崇高感、歷史感等都隨之而湮滅，這是一個應該引起人們高度重視的問題。

第三節　電視美的功能特徵

美從本質上說，是永遠無法擺脫功利控制的，換句話說，沒有一種能夠不承擔任何功能的純粹「超然」的美。從美與真的關係來看，美對於人類的社會實踐承擔了認識的功能：人們從對於自然與社會的改造與把握的實踐活動中，認識了真理，這個認識真理的實踐活動本身，就蘊含和孕育了美。當我們將視角轉向美與善的關係時，會發現二者之間的聯繫比美與真的關係還要密切。善意味著人們的社會實踐活動符合了人的主觀目的，即所謂實踐活動的合目的性，又意味著在社會實踐活動中，個別的主體與人類的整體的利益、需求、目的達成了某種和諧。美以善為前提，也就是說，如果人的社會實踐活動符合了人的主觀能動性（這種主觀能動性不是抽象的，而是體現在特定歷史階段、特定社會、群體、集團、階級的利益與需求上），如果一個個別的主體與人類的整體（這也不是一個抽象概念，同樣有特定歷史、時代、民族、社會、群體、階級、集團等的具體限制）利益、需求、目的的達成了某種和諧，就是善的；而美則是從這種合目的性、和諧的過程和結果之中所表現出來的人的創造性、智慧、才能和力量，是對人的諸種主觀能動性的現實肯定。從這個意義來看，美不僅無法脫離善，而且最終也要符合和服從於善——合目的性與和諧。

電視美的本質同樣不能離開電視對人類社會實踐活動所承擔的善的功能，即電視美與一般美的共同之處，在於它們都以表現人類實踐活動的合目的性，表現個體與整體的利益、需求的和諧為目的，但在實現這種

「善」的功能的具體途徑和方式上，電視又有自己的獨具的特徵。

電視作為一種現代大眾傳播媒介，首先具有資訊傳播和紀錄的功能，即能夠迅疾地、及時地甚至「同時」地傳播和紀錄人類社會實踐的活動和社會生活的各個方面的「真實」風貌。

電視作為一種藝術創造的形式，又承擔著藝術表現的功能，即在自己的產品中，體現出電視藝術家們對於生活的理想與境界的追求。

如同「藝術假定」與「非藝術假定」的混雜，導致了電視「真實」的複雜性與特殊性一樣，資訊傳播和紀錄功能與藝術表現功能的混雜，也使電視的功能特徵具有了複雜性和特殊性。

怎樣來認識和揭示電視美的這些功能特徵呢？這方面，前蘇聯學者與美國學者的研究給我們提供了他們各自不同的思路。

由於社會制度和意識形態的差異，使人們改造自然、改造社會的實踐活動之目的也發生了很大的差異，同時，對於從電視的視角來表現這種合目的性的功能之研究，也便產生了很大的差異。

前蘇聯學者、美學家鮑列夫在其名著《美學》一書中，引用了作家斯特魯加茨基兄弟的一段話，來表達他對電視（當然包含電視美）功能的看法：「電視機很有可能成為新的特洛伊木馬，它能鑽進一般人的大腦和心靈，從內部瓦解他，將他變為市儈和卑劣的小人，變成強盜和殺人犯。電視將成為麻醉劑，這一合乎邏輯的趨勢將把人變成自己的奴隸……但如果電視始終發揮自己的長處，它也能成為人的偉大導師。」[7]

對電視社會功能正反兩方面的認識，使鮑列夫在本書的結語中，著眼於個人與人類整體的和諧，將美學（也應包括電視美學）的「最高宗旨和涵義」看作是「人道主義」的「審美教育」。書中指出：「審美教育的

[7] 鮑列夫：《美學》，第四五三頁。

最佳成果應當是造就一個完整而和諧、具有自身價值和社會價值、具有能動創造性的人。他具有高度的、富有個性的審美修養，這使他能夠按照人道精神進行生活，使他的活動能夠堅定、富有目的性、選擇性、有效性、求實性，有益於整個人類（重點號為筆者所加）……」[8]鮑列夫認為，使個人的「自身價值與社會價值」都得到實現，對於美學——審美教育來講，不僅是必要的，而且是可能的，他進一步指出：「……個人與人類的和諧從根本上說是可能的……一個人的發展，他的不斷完善需要社會來實現，並要為眾人服務，而一個社會則必須通過個人來實現，並以個人的幸福為目的。歷史的意義和本質就存在於個人和人類的這種辯證關係之中。個人的全面發展，個人與社會，與人類的和諧統一是藝術的最高人道主義使命。」[9]

雖然這兩段文字談的是電視，談的是一般美學，但在原理上同樣適用於電視美學。從上述文字我們可以看出，前蘇聯學者對於電視美功能的研究，是從考察個體—社會、人類整體之間的和諧入手的。

美國學者更傾向於從對個人深層心理需要的考察中，來研究電視美的功能。E卡茨等人曾列出了五種由大眾交流媒介（包含電視）來滿足的基本需要：

1 認識的需要：需要資訊、知識和理解。
2 感情的需要：需要情感體驗和審美經驗，愛情和友誼，渴望著美的東西。
3 人格的綜合需要：需要自信、穩定、地位、安心。
4 社會性的綜合需要：需要加強與家人、朋友和其他人的聯繫。

8　鮑列夫：《美學》，第五六二頁。
9　鮑列夫：《美學》，第五六六—五六七頁。

5 緊張──放鬆的需要：需要逃避和消遣。[10]

M德弗勒和S鮑爾─羅基齊則指出了三種需要類型：

1 需要理解一個人的社會世界。

2 需要在這個世界中有意義地和有效果地行動。

3 需要有一個從日常麻煩和緊張中逃避的幻想。[11]

美國學者威廉・斯蒂芬森則分析了人類交流中的兩種情形──「交流痛苦」與「交流歡樂」，認為「所有的社會控制都偏向交流痛苦，而所有的內向選擇都偏向交流快樂」，而大眾傳播媒介則像遊戲一樣，給人們提供了「交流快樂」，具體說來，「一是提供人們相互交談的資料，去發展他們互相的社會聯繫」，另一個目的則是「在面對現存條件的改變時推波助瀾」。[12]

從上述文字中，我們可以發現：不管前蘇聯學者與美國學者對於電視功能、對於美學功能（進而推演到「電視美」的功能）有著怎樣不同的觀點和不同的傾向，但有一點是共通的──即著眼於社會（而非純粹自然、純粹藝術），著眼於個體與社會、人類整體之間的關係，來展開論述的。

這絕非一種偶然的巧合。我們知道，美的主要形態為自然美、社會美、藝術美。自然美是一種沒有經過人們虛構的自然的美；藝術美則是經過了人們虛構或加工、提煉、改造了的美；社會美是體現在人們社會生活中或社會實踐中的一種美。由於電視主要是通過自己的媒介手段來轉述現實，再現現實，表現或再現人們的社會

10 轉引自〔美〕約・費斯克、約・哈特利《電視功能論》，任生名譯，見《電視藝術》一九九〇年第五期。

11 轉引自〔美〕約・費斯克、約・哈特利《電視功能論》，任生名譯，見《電視藝術》一九九〇年第五期。

12 轉引自郭鎮之編譯的《遊戲理論》，載於《電視藝術》一九九二年第一期。

實踐活動和社會生活，所以它所傳達出來的美主要是一種社會美，即主要承擔了傳播和紀錄人們社會實踐活動與社會生活的功能。

但問題還不這麼簡單。在非藝術地展現人們社會實踐活動和社會生活的電視節目中，如電視新聞、電視紀錄片等節目中所傳達出來的「社會美」是比較容易讓人接受的，但在藝術地展現人們社會實踐活動和社會生活的電視節目中，如電視劇、電視藝術片等節目中，是否也應以傳達「社會美」為主呢？

回答是肯定的。如果說戲劇、電視劇、電影的功能主要是在創造一個藝術世界的同時，傳達一種「藝術美」，那麼在電視藝術類節目——如電視劇、電視藝術片中，「藝術美」的創造與傳達上（這當然並不排斥「藝術美」），而這恰恰構成了電視美功能的一個獨特特徵。

日本學者川邊一外先生特別強調電視劇藝術的特殊性——與現實生活節奏相接近、與現實生活中的社會實踐活動的合目的性高度接近，而較少提及其「藝術表現」方面的要求，尤其是下面一段話，通過電影與電視之比較，深刻地揭示了二者美學特徵的本質性區別：「故事影片——是具有展現超日常生活的視覺世界和任意處理時間進程，善於觸發人類內心激情能力的藝術，電視劇——是作為日常生活的一部分，向與其平行的人類生

日本學者川邊一外在他的《電視劇》一書中，曾這樣說：「螢光屏裡的戲劇是與現實生活平行流逝的另一種生活。它要求電視劇裡的主人公的最高目標要盡可能地接近現實生活中的觀眾的最高目標，如果能做到二者相一致就更為理想了。」他還說：「創造與現實生活相接近的節奏的『另一種生活』，恐怕才是電視劇的根本目的。」[13]

13 轉引自佳木譯《電影與電視》，載於《外國戲劇》一九八五年第三期。

活而敞開的窗口。」[14]

在「多重假定的真實」的實現過程中，「藝術假定」與「非藝術假定」的混雜，使電視藝術類節目和非電視藝術類節目，都統一於「生活真實」；在「電視美的功能」的實現過程中，「社會美」和「藝術美」或資訊傳播、紀錄功能與藝術表現功能的混雜，也同樣使電視藝術類節目與非藝術類節目，都統一於「社會美」或資訊傳播與紀錄功能之中，從而構成了電視美的又一個前提，而這種資訊傳播與紀錄功能本身的完成，就可以成為審美的對象。

如果說其他藝術媒介──文學、戲劇、電影等形式，可以將構築「藝術美」的世界作為目的，其藝術表現上的自由度有無限大的可能，那麼對於電視節目來說，則不是這樣，「藝術美」、藝術表現的美，都必須統一到「社會美」之中，因為電視這種特殊的大眾傳播媒介，決定了它的資訊傳播與紀錄功能是其首要功能，通過資訊傳播與紀錄來展示人們改造世界的社會實踐活動與社會生活，展示個體的人與整體社會之間的和諧。

在這一方面，有兩種傾向值得我們注意，一是過於強調「自我表現」，為了構築自我的藝術世界而忽略了觀眾的存在；二是過於強調自上而下的教化與教育，為傳達某個集團、階層的意願，而向觀眾進行某種觀念的灌輸，這兩種傾向都違背了電視的資訊傳播與紀錄的特殊規律，從深層來看，也破壞了個體人與整體社會之間的和諧，因而也就難以創造和實現「電視美」。

14 轉引自佳木譯《電影與電視》，載於《外國戲劇》一九八五年第三期。

第三章
電視美學的分類

第一節　電視美學的分類方法

　　任何學科都有一個分類研究的問題，科學的分類，是使學科系統化，走向成熟的一個重要條件，沒有按照一定邏輯秩序的分類，很難使學科科學化、系統化，也就談不上成熟。對於學科的分類，一般有兩種方法：或者從學科研究對象本身的本質差異入手，或者從人對世界的整體把握方式入手。如對於美學的分類，依照前者的標準，可以將美學分為小說美學、詩歌美學、戲劇美學、舞蹈美學、建築美學、雕塑美學、音樂美學、繪畫美學、電影美學、電視美學等；依照後者的標準，可以分為科學美學、藝術美學、生活美學等。每一種美學都依據自身的美的創造與審美實現的特徵而又可以作出不同的更進一步的門類的劃分。

　　電視美學研究的是電視美，是電視美的本質、功能及創造與實現的特徵。由於電視美是一種融藝術與非藝術於一體，融資訊傳播、紀錄與藝術表現於一體的特殊的綜合的美，所以僅僅從藝術創造的角度，或僅僅從資訊傳播與紀錄的角度，都無法涵蓋其基本內容，只有將電視節目作為一個完整的系統，從這個節目系統的創制

與傳播的全過程著眼，才有可能比較準確地描摹其總體美學品格與情狀。

具體來講，如果從節目內容來加以分類，則可以將電視美學分為電視新聞美學、電視廣告美學、電視紀錄片美學、電視劇美學等；如果從節目製作方式來加以分類，則可以將電視美學分為電視攝影美學、電視剪輯美學、電視音樂音響美學、電視表演美學、電視導演美學、電視語言美學、電視節目構成美學等；如果從電視這一媒介對於世界的把握方式來加以分類，則可以將電視美學分為電視技術美學、電視紀錄美學、電視藝術美學等。分類是為了更準確地逼近研究對象，因此，分類的方法應是多種多樣的，而且隨著人的社會實踐的日益擴展，分類自身也不會一成不變，而體現出豐富多彩的局面。鮑列夫在談到關於藝術的分類時，這樣寫道：「藝術劃分為門類的真正原因乃是人在藝術地認識世界方面所進行的社會實踐的種類的多樣性，這種多樣性又依賴著現實世界的審美豐富性。在全人類的歷史實踐基礎上，在人們的勞動過程中，產生了人的精神的豐富性，發展了人的靈感，造就了他的能欣賞音樂的耳朵，能鑑賞形式美的眼睛和享受美的能力……」[1]「藝術門類的多樣性使我們有可能從審美角度認識世界的全部複雜性和豐富性。藝術不存在主次之分，每種藝術同他種藝術相比，都有自己的長處和短處。」[2]

對於電視美學的分類，也應作如是觀。隨著電視事業本身的發展，人們對電視美的認識的逐步深化，關於電視美學的分類也將獲得新的成果。所以，電視美學的分類不應成為電視實踐發展的障礙，科學的、富有彈性的、有利於實踐發展的分類，應該是我們電視美學研究所追求的目的。目前，關於電視美學的分類還沒成形，從整體上看是極為零亂的，這裡，我們嘗試著用上述辦法來進行劃分，以期能夠揭示電視實踐中的一些帶有規

1 鮑列夫：《美學》，第四〇二頁。
2 鮑列夫：《美學》，第四〇五頁。

律性的東西。

第二節 電視節目內容的美學分類

電視的複雜性、豐富性、多樣性、特殊性，首先體現在它的節目內容上，電視的節目既有純粹新聞性的，又有純粹藝術性的；既有純粹商業性的，又有純粹政治性的；既有純粹娛樂性的，又有純粹教育性的……而更多的情形，是節目本身融新聞與藝術、商業與政治、娛樂與教育為一體，難以清晰地將其提取出來。因此，我們這裡對電視節目內容的美學分類，既要考慮約定俗成的節目類型的劃分，又要考慮特定節目類型中的多重混合成分。

一、電視新聞美學

有人可能會說，電視新聞就是新聞，怎麼可能會產生審美價值呢？審美價值的創造應該只屬於電視藝術的工作。這個問題相當複雜，暫且不論。當然，電視新聞的魅力首先取決於其新聞價值，至於它的審美價值的獲得，首先也應建立在新聞價值的獲得基礎上的。如果我們說這條新聞或這組新聞，不僅有新聞價值，而且有審美價值，那麼，這種審美價值取得的深層原因是什麼呢？我們認為，電視新聞審美價值獲得的深層原因，僅僅從攝影、畫面、播音等方面來看，還不足以說明這個問題。我們認為，電視新聞審美價值獲得的深層原因，在於其內涵的真與善的力量所喚起的電視觀眾的審美想像的豐富性上。舉世矚目的奧林匹克運動會，歷

來都是電視新聞報導的焦點。從那些成功的關於奧運會報導的電視新聞來看，許多報導不僅對電視觀眾產生了新聞價值，而且也產生了審美價值。如關於中國運動員奪取金牌的電視新聞報導，首先是及時與準確的新聞價值——電視觀眾如同親臨現場，一起等候那激動人心的時刻；同時當運動員登上了領獎臺，在中華人民共和國歌聲中，當五星紅旗從比賽場地升起之時，電視觀眾不僅僅感受到真實的力量，更從中可以煥發出一種崇高感、榮耀感、成就感——一種民族的與自我的信念、智慧、創造力……通過電視新聞觀眾獲得了一種對現實的肯定，每一個中國人，都會從中感受到本質力量對象化（在領獎臺和比賽場上）所帶來的欣慰、自豪的巨大愉悅。在這裡，每一個人本能的願望、需要和利益、目的與整個民族的需要、利益與目的達到了一種和諧，於是，電視新聞在其「真」——新聞價值獲得的同時，通過「善」的力量的仲介，也煥發出電視觀眾的許多審美的想像。

對於電視新聞審美價值的研究，便成為了電視新聞美學。在界定電視新聞的審美價值的時候，我們需要注意其社會、民族、時代的影響以及每一個電視觀眾群體或個體，對產生電視新聞審美價值的作用。

二、電視廣告美學

毫無疑問，電視廣告的主要目的在於其商品價值的實現，為此電視廣告競爭的日益激烈，電視廣告製作者不僅要考慮產品的商業價值，而且要在產品的電視廣告中滲透另外一些東西，其中喚起電視觀眾對電視廣告的審美感受，也成為了他們創意中必須考慮的一方面。電視廣告審美價值的獲得，首先是產品自身的性能、品質與價格的真實可靠，有商品信譽。品生產者、經營者樹立形象。隨著電視廣告競爭的日益激烈，電視廣告製作者不惜花費重金，來為某種產品或產

其次，它不能僅僅停留在表面的商品資訊的傳播之上，而應該將產品與人們對更高的、更好生活的追求聯繫在一起，從而使觀眾產生審美的聯想與想像。如威力洗衣機的電視廣告，通過對「威力洗衣機——獻給母親的愛」這一中華民族傳統美德主題的滲透，給產品——威力洗衣機賦予了另外一種意義——和諧、溫馨、充滿愛意的家庭生活，一種普通中國人所追求和欣賞的生活理想。泰山牌拖拉機的廣告則把泰山牌拖拉機與農民渴求發家致富的心理、意願結合在一起。東芝、日立電視機的電視廣告，或輝煌，或輕快，或天真，或氣派……不論是音樂、音響、配音還是廣告模特兒的螢幕形象，都以一種既源於生活，又高於生活的總體效果，使觀眾產生了別樣的美的享受。

總之，電視廣告美學研究的是電視廣告的審美價值，許多成功的電視廣告表明，電視廣告如要實現其審美價值，就應該把產品的商業價值，與其所帶來的一種讓人輕鬆、愉悅、賞心悅目的生活理想、生活境界、生活情調、生活意味結合起來。

電視廣告在實現其商品價值的時候，要強調「針對性」，即廣告顧客的定位。在實現其審美價值時，同樣也有一個定位、針對性的問題。不同地域、民族、文化修養、身分的人對電視廣告都有不同的要求，因此，電視廣告詞、電視廣告畫面、電視廣告音樂音響以及廣告模特兒的選擇和運用，都需要精心考慮、設計，方能達到較為理想的效果。

三、電視紀錄片美學

電視紀錄片是最能體現電視特性的一種樣式，它融資訊傳播、紀錄與藝術表現功能於一體。

因此，對於電視紀錄片美學特徵之研究，對於電視美學研究是不可或缺的，具有典型意義。電視紀錄片如

何實現其審美價值，這裡面需解決好這麼幾重關係：

第一，從內容上來看，如何處理非虛構性素材與虛構性素材的關係。一般地說，非虛構性素材應該作為電視紀錄片的主要構成部分。在這個前提下，為表達電視工作者的某種意願、情感、思想、評價，在符合「生活真實感」的基礎上，也可以適量摻雜進一些虛構性素材。至於二者之比例，因片而異，因人而異，重要的是把握其「分寸」與「度」。

第二，從思維上來看，如何處理生活邏輯與情感邏輯的關係。電視紀錄片應嚴格遵循「生活邏輯」，不得隨心所欲地改變生活原生形態的形象，但任何電視工作者主觀的視角、角度，因此，也不能完全排斥電視工作者按照主觀的情感邏輯，去追索、選擇某種生活原生形態的形象。

第三，從表現方法上來看，如何處理藝術假定與非藝術假定的關係。在任何電視紀錄片中，「假定」都是必然的，「假定」就是選擇，重要的是按照藝術的法則還是按照生活的法則去進行「假定」。輕易不要打亂生活自然、客觀的秩序與進程，但在有的情況下，如生活自然的素材不足以表達電視工作者的主觀意願、思想、情感、評價，也可以適當按照藝術原則去作一些「藝術的假定」——利用電視製作的手段，將生活原生形態進行合乎情理的加工和改造。

第四，從風格上來看，如何處理「紀實」與「表現」的關係。「紀實」即按照原生形態的自然現象、自然運動情狀去敘述，而「表現」則是按照電視工作者主體的視角、角度與邏輯去選擇、提煉、加工、改造生活原生形態，這也只是一個大概的區別。事實上，電視紀錄片中「紀實」與「表現」是難以明確分開的，往往是「紀實」中有「表現」，「表現」中有「紀實」。

上述四個方面中相互對立的雙方，在電視紀錄片裡由於構成比例的不同，或使用分量的不同，使電視紀錄片呈現出多重複雜因素相互交融的色彩，而正是這種多樣與豐富的特徵，使得電視觀眾的審美聯想與想像得以

自由馳騁，進而實現電視紀錄片的審美價值。

四、電視劇美學

作為一種樣式，電視劇與其他藝術形式一樣，遵循著藝術的法則。它可以選取任意的素材，按照電視劇藝術家們的塑造，來確定自己的藝術形象，所以，文學、戲劇、電影中的所有表現的觀念與表現的方式，都可以為電視劇所吸收、所借鑑；同時，作為通過電視這一大眾傳播媒介而播出的藝術品，電視劇又不能不受到電視的媒介特性的規範與約束，媒介自身的文化屬性、社會屬性、商業屬性同時也成為了電視劇的屬性。

電視劇也是一種歷史發展著的藝術品種。從「直播時期」到「錄影轉播時期」，到今天，人們對於電視劇的觀念和要求也有著不同的變化。

電視劇既然同時接受著「藝術特性」與「媒介特性」的制約，同時又在歷史地發展之中，我們就沒有必要也不可能作出確定的美學規範，而只能從電視觀眾「多樣性」的心理需求出發，對「多樣性」的電視劇給予美學上的描述。

電視劇審美價值的實現，最終還是要通過對於「多樣化」的電視觀眾的審美聯想與想像的煥發來體現出來。

對此，不少電視劇理論家作過精闢的闡述。

日本學者大山勝美先生的觀點頗有見地。他一方面看到了電視劇的「鏡子」功能——電視觀眾好像透過電視這面「鏡子」看到了自己：「觀眾看在電視劇中出現的那些和自己相似的人物的遭遇和平凡的事件，能受到啟發而感到欣慰」；另一方面又看到了電視劇的「窗戶」功能——電視觀眾「把電視看成是在家庭牆壁上挖開的一個窗戶，從這裡通向世界，讓現實世界的風適當地吹進屋來」，大山勝美先生認為應該把電視劇這種「鏡

子」與「窗戶」的多種功能結合起來，這會更增添電視劇的美的魅力。[3]

田本相、崔文華先生在此基礎上，又根據中國電視劇的特殊社會生存空間，進一步指出：「電視劇是社會的窗戶，時代的鏡子，同時也應是希望和理想的燈火」，他們高度重視電視劇的「社會審美特徵」，認為這種「社會審美特徵」體現在「現實感」與「理想感」上，他們認為：「電視劇高度日常性地播放，成為人們對生活的第二感知空間，成為人們認識生活和社會實踐的一個關係極近的直觀參照系。因此，缺乏現實感的電視劇會妨礙人們確定真實的生活認識觀念，導致審美趣味、審美水準的降低，電視劇缺乏理想感，缺乏對生活實踐的引導，會使觀眾對生活喪失信念，在人生價值觀念上造成迷惑混亂。」[4]

李澤厚先生對電視劇藝術的多樣化提供了美學的分析。他認為美學需要多樣化，而電視劇則憑藉其媒介優勢而「為多樣化提供了極大的可能性」。他認為，人的需要是多樣化的，如生理的、心理的、不同集體地區的……因此，「並不是只有一種藝術就是好的，只有一種招式就是對的。我們需要武打片、偵探片，也需要言情片，當然這裡也有一個比例問題，但從美學角度來說，需要這樣做。電視劇更應該利用它的可能性達到多樣化」。他還從藝術對人的心靈的陶冶的角度，指出了電視劇多樣化「在美學上、哲學上的依據」，因為人的心靈是很複雜的，而且「變得越來越複雜，變得細緻、豐富、深沉了」，因而，「假使美只有一種的話，那就沒意思了，那將變得非常單調」，電視劇藝術的多樣化將有益於滿足人們日益豐富、複雜的心靈的需要。[5]

3 大山勝美：《電視是鏡子還是窗戶——關於電視劇的日常性》，見《當代電視》一九八七年第一期。

4 田本相、崔文華：《電視劇的社會審美特徵》，載於《光明日報》一九八七年六月十九日。

5 李澤厚：《電視劇藝術的多樣化》，見《文藝報》一九八五年十一月十六日。

總之，我們強調電視劇藝術的多樣化，而不是首先確定哪一種「電視劇」才是「真正的」電視劇，不管它是「戲劇式」的，「電影式」的，還是所謂「電視式」的；也不管它偏向於資訊傳播功能、紀錄功能還是藝術表現功能；不管是鴻篇巨制，還是精悍的小品，只要它能使電視觀眾從感官和心靈上都能得到愉悅，那就成就了電視劇的審美價值。電視劇美學就應該研究以什麼樣的內涵、什麼樣的形式，通過怎樣的電視製作途徑，來感染和打動電視觀眾。

第二節　電視對於世界的把握方式

馬克思主義經典作家告訴我們，人類對於世界的把握方式大概有科學的、藝術的、宗教的和日常生活實踐的四類。從這個角度來看，電視美學可以劃分為電視技術美學、電視紀錄美學與電視藝術美學三大類。這三者分別接近對應於科學的、日常生活實踐的、藝術的三種把握世界的方式，它們在電視這一大眾傳播媒介中，既相互區別，又相互聯繫，更體現出相互交錯、交叉、融合的特點。

一、電視技術美學

技術是人們在改造自然、改造社會的歷史實踐中所產生的一種標誌著人類創造力的強有力的武器，技術的不斷進步，一方面有著科學發展史本身的意義，一方面又因為它極大地強化了人的能動改造世界的能力，而成為了文明、文化與美的一種特殊存在物。電視作為二十世紀出現的一種新技術，同樣具有了這樣雙重價值：一

方面，它體現為人類科學發展史上的重要成果；一方面，它又使人們大大拓展了對自然、社會的認知與改造能力，這本身已構成了其美學意義的前提。不僅如此，它還使人們借助它而重造了一個人類歷史上前所未有的人化的自然——電視的世界，就與技術的進步相依相隨，每一次技術的進步都帶來了它革命性的變化。可以說，這個電視的世界從一開始出現，對技術進步與電視——電視世界中藝術的演進，比起技術對電視的影響來是微不足道的。遺憾的是，今天，從黑白到彩色，從小螢幕到大螢幕，到高清晰度、全息……技術對電視傳播、電視接收的影響究竟怎樣，的確是一個值得好好研究的課題。電視審美價值實現的物質媒介之間的深刻聯繫，很少得到人們深入的探討。電視發展到

僅就電視技術與電視藝術之間的關係，就頗令人深思。電視技術對再現生活原生形態形象、或表現創造者對生活原生形態的態度、方式，使電視觀眾領略到一個更為豐富、逼真的生活世界，進而進入電視節目創造者經由技術手段（如各種攝影技術和剪輯、製作技術）而產生的電視世界究竟起了多大的作用？在從技術—藝術的轉化過程中，由於技術本身的採用而給電視觀眾帶來的美感享受，在整個電視世界的構造中占了多大比重，由於採用了不同技術而帶來的電視世界的不同效果，在電視觀眾中產生的不同審美反應，在整個電視美的創造與實現過程中占多大比重等等，都應是電視技術美學所應該研究的課題。

二、電視紀錄美學

電視的紀錄，是電視對非虛構現實生活的一種有組織的再現與表現，這裡面有著三種性質不同的構成部分：生活原生形態的資訊，經過選擇和提取的再現性生活資訊，經過加工、改造過的表現性的生活資訊。這三種資訊的交錯、交叉與融合，構成了電視紀錄片（含各類電視新聞報導、專題片及部分電視藝術片）。電視紀

錄美學的任務就是研究電視紀錄片中這多種資訊之間的關係，它們與現實生活原生形態之間的關係，它們在電視觀眾中引起的審美反應，進而對其審美價值作出評判。

如果說電視技術美學主要屬於科學資訊把握世界方式的範疇，那麼電視紀錄美學則主要屬於日常生活實踐地把握世界方式的範疇，電視藝術美學主要屬於藝術把握世界方式的範疇。因此，它的主要對象不是自然，也不是社會，而是社會—日常生活中從事各種實踐活動的人們所構成的社會，社會中人與人之間的關係，人與自然之間的關係。簡而言之，是「日常性」生活的一種捕捉、再現與表現，而不是藝術加工與重造的新的世界。

於是，「逼真性」乃至與生活原生形態混為一體的認識，就成為了許多人的一種信念，這導致了他們無法區分現實與夢幻，尤其容易被電視紀錄的表象世界所異化——一方面是思維的遲鈍與懶惰，滿足於表象世界提供的資訊，從而喪失審美能力與美的創造力；一方面是湮滅了現實感和歷史感的界限，喪失了責任、義務、道德感和崇高感，日益世俗化而難以開拓人類活動的新領域。電視紀錄美學不能忽略電視紀錄可能帶來的潛在的人類認知與審美能力大滑坡的危險，應該從哲學與美學的高度對電視紀錄片的美學價值提出更高的要求。

三、電視藝術美學

電視藝術（含電視劇、電視綜合文藝節目、電視藝術片等）是電視世界中表現性最強的部分，它是電視工作者以電視手段所創造出來的各種藝術樣式，因此，毫無疑問，它是表現的、藝術的，但同時，它又受電視這個大眾傳播媒介的特性影響，有與一般藝術所不同的強烈的娛樂性、通俗性、社會性、大眾性，簡言之，電視藝術兼具雙重屬性：媒介屬性與藝術屬性。

從本質上看，電視藝術所創造的世界與生活世界（生活原生形態）有著怎樣的關係，這是電視藝術美學所

關心的首要問題。如果說由「多重假定的真實」觀所帶來的「生活真實感」，以及由激發人的創造性、力量、智慧等所帶來的善的力量是電視美的本質功能特徵，那麼電視藝術美在這一本質功能的實現過程中，有著怎樣的作用，有著怎樣特殊的表現方式，這些，都是電視藝術美學研究應解決的問題。

從藝術表現上來看，電視藝術創造過程中各個環節是如何協調而綜合起來的，每個部門自身又怎樣處理媒介屬性與藝術屬性之間的矛盾和對立——如電視攝影在客觀化鏡頭與主觀化鏡頭的運用上，電視表演在「演」與「不演」的對立上，電視音樂音響中在自然與創造的處理上……對這些矛盾與對立關係的處理原則，也是電視藝術美學應予解決的問題。

電視藝術作品的審美價值判斷標準，是電視藝術美學所應研究的又一個問題。電視藝術如何看待藝術家的主觀的表現，「精英」式的表現，「雅」的表現與大眾傳播媒介的客觀的表現，「大眾式」的表現，「俗」的表現之間的關係，它們之間如何相互協調，有無協調的可能性等等。

在電視藝術美學研究方面，應注意防止兩種極端傾向：一是以一般藝術美學標準取代電視藝術標準，結果會把電視藝術評說得一錢不值；一是以電視狹隘的媒介眼光評價自身，結果會導致藝術上的固步自封，難以進步。關於從電視節目製作方式的角度來進行電視美學的分類，由於許多具體問題體現在具體的電視節目製作過程之中，此處不作專門論述，留待下一章來探討。

第四章

電視美的創造

電視美的創造是一項十分錯綜複雜的巨大工程，在這項工程的每一個環節之中，都處處體現著電視美的本質屬性與功能特徵，從對世界的真理性的把握上來看，「多重假定的真實」滲透在每一個環節裡，藝術的、非藝術的，客觀的，主觀的，紀錄的、表現的……相互交融，很難對其進行明確的界定；從對人類社會所承載的功能來看，電視的功能同樣是多重的：商業的、娛樂的……相互摻雜，很難將美的成分剝離開這些功能而純粹地提煉出來。既然如此，那就讓我們深入電視美創造的工程中去，對每一個環節作一番美的巡視吧。

第一節　創造者——「引導」與「表現」

電視美是由所有的電視工作者創造出來的，就部門、職業來看，他們可能是電視節目的編導、演員、道具、美工、服裝……他們可能僅僅是電視節目的編輯、攝影、燈光師、錄音師、記者、主持人……也可能是電視節目的編導、演員、道具、美工、服裝……他們可能僅僅是電視新聞工作者，也可能僅僅是電視藝術工作者，但更多的情形則是相容二者於一身。於是，若要探求電視美是怎樣經由他們而傳達出來的這一問題，完全按照新聞的尺度或完全按照藝術的尺度都很難體現出電視美的多重複

雜的特性。若把電視美的創造工程作為一個系統，那麼，在這個系統的中樞部位，電視美的創造者是採取了怎樣的敘事態度和敘事方式來反映和表現現實生活的？換言之，電視美的創造者，在反映和表現現實生活時，擔當了怎樣的角色，就成為一個核心問題。

當電視節目以一種高度接近生活原生形態的面貌出現時，創造者本著「紀錄」的敘事態度與敘事方式，以「客觀」地呈現生活原生形態為目的，並刻意以此為素材，去再造一個滲透了其主觀意願、情感、理想、願望的世界，這時，我們認為，創造者們擔當的是「引導者」的角色，它並沒有在生活原生形態中添加進別的東西，只是捕捉了生活原生形態的一個流程的片斷，一個選取、裁剪過的片斷而已。但這並不意味著這種選擇是隨心所欲的，甚至可以與生活原生形態合二為一，因為這雖不是「再現」現實，但也是滲透了創造者們的「發現」的，創造者們在人們熟知的、司空見慣的事物中經過提取、選擇，「引導」人們去「發現」他們業已「發現」了的故事和秘密──當然這些都是生活原生形態本身固有的存在。

當創造者們以生活原生形態為素材，在此基礎上經過合情合理的想像、加工、改造，創造出逼真於現實生活、能夠喚起觀眾「生活真實感」，但卻同時滲透並體現出創造者們強烈的主觀、表現色彩的電視產品，即創造者們在其「再造」的「第二重現實空間」中，大膽地向觀眾傾訴著他們的理想、情感、意願與思考，以期待觀眾的情感共鳴或共同參與，這時，我們認為，創造者們擔當的是「表現者」的角色。創造者們對「表現」的敘事方式的選擇，並不意味著他們可以天馬行空地遐想，甚至不使人感到已經失掉了「生活真實感」，這是因為，電視這一媒介的傳播方式、接受環境與接受方式，決定了它不是某個藝術家個人的自我表現的產品，而應是適應電視美的本質屬性與功能特徵要求的，即應該達到「生活真實感」的要求。

應該說，不管電視美創造者選取怎樣的敘事態度與敘事方式，其在「生活真實感」中進行「發現」的目的是一致的。只是達到「生活真實感」與「發現」的途徑略有不同。以「引導者」角色出現的電視美創造者，

將自我主觀的感情、理想與思考隱藏起來，直接以人們熟知的生活原生形態的形象呈現出來，「引導」人們透過螢幕上的生活，而展開各自的想像與「發現」。而以「表現者」身分出現的電視美創造者，則通過對生活原生形態的「陌生化」處理，使人們看到一個不同於生活原生形態，但可以喚起「生活真實感」的「第二重現實空間」，其中滲透和直接袒露著創造者的個性，他們的理想、情感、意願與思考，進而啟迪人們反觀自己的現實生活世界，與創造者一起在「第二重現實空間」中進行「發現」。可見，在電視實踐中，電視美創造者們所擔當的角色，他們的敘事態度與敘事方式選擇上的區別與差異不是絕對的，中間只有「度」的模糊界限，卻很難完全分開。之所以這樣劃分，也只是從理論分析的典型形態入手，在實踐上二者常常是你中有我，我中有你的，只是側重點有所不同而已。

關於電視美的創造者，有兩種傾向應該注意防止：一種是泯滅主觀能動性，被動地跟隨著社會生活原形態的表層現象，不能「引導」人們去「發現」生活中大家熟視無睹的存在，這種沒有「發現」的電視產品是很難產生「美」的效果的。另一種是過於強調「自我表現」，甚至將自我凌駕於現實之上，居高臨下，教訓觀眾，而不是在喚發起觀眾「生活真實感」的同時，滲透自己的主觀意願、情感與思考，並在平等地與觀眾的交流中，「表現」自我的個性。這兩種傾向都是產生、創造電視美與電視美感的障礙。

第二節　電視節目主持人——核心的創造者

電視美的創造者們，在各自的崗位上工作著，他們的目的不僅僅在於造成觀眾的「生活真實感」，而更應在節目中讓觀眾去「發現」表象後面的東西，只有「發現」才可能產生美和美感。而在這眾多的創造者之中，更應

最直接地「引導」觀眾與「表現」創造者個性的，無疑首推電視節目主持人。

電視節目主持人是所有傳播媒介與藝術樣式中最獨特的一個角色，他是架設在電視節目與電視觀眾中間最有力的一座橋樑。不僅如此，電視節目主持人本身就是構成電視美的一個重要部分。電視節目主持人既是電視節目創制的重要參與者，又是電視觀眾共同完成電視節目傳播——接受過程的重要參與者。一方面，他需要全面地體現並很好地配合電視節目其他製作者——編輯、導演、攝影師、錄音師、美工師、化妝師等的意圖，不能過分遷就自己的自我表現，同時又要在與觀眾的交流甚至共同參與製作電視節目之時，靈活自如地處理與不同類型觀眾的關係，機敏地答覆他們的問題，並具備應付各種可能出現的意想不到的問題的能力。因此，對電視節目主持人的要求是非常之高的。沒有相當的修養、見識與才幹，是很難成為一個合格的電視節目主持人的。

前蘇聯美學家鮑列夫曾這樣描繪他心目中的電視節目主持人形象：「理想的電視節目主持人應是姿態活潑，『不帶框框』和『未經訓練』的人……電視藝術家應該一身兼有演員、記者、導演的素質，具有迷人的風度、淵博的學識、輕鬆自然的交際風度、敏銳的反應能力、機智、風趣、即興表演的才能以及公民熱情和宣傳鼓動能力……」[1]

一個理想的電視節目主持人，不僅可以很好地完成溝通電視—電視觀眾的這一職業性任務，而且可以對電視觀眾產生巨大的魅力，從這個意義上說，電視節目主持人本身就是產生電視美與美感的重要因素，而一個電視節目主持人的魅力，他的美又集中體現在他的人格魅力、人格美上。

為什麼我們把電視節目主持人的人格魅力與人格美放到如此重要的位置上來看呢？

1 鮑列夫：《美學》，第四五○—四五一頁。

我們知道，「由於電視的紀錄性、室內性和與觀眾見面的定期性，而顯然改變感受上的『心理距離』。所以，儘管電視轉播一系列沒完沒了的人物，但是感受上心理焦點不是落在形象上，而是落在實在的個人即扮演者本人，或者不是落在形象上，而是落在『影像』上；落在觀眾把現實的人與之混為一體的『銀幕面具』上」。[2] 這裡雖然談的是電視中演員在電視觀眾心理上所引起的一種反應，但電視節目主持人與電視觀眾之間的關係與此同理。由於觀眾在看電視時容易把「電視上的」與「生活中的」人混為一體，所以作為電視節目與電視觀眾之間重要橋樑的電視節目主持人，就成了通過電視節目，進而「引導」社會輿論的舉足輕重的人物，電視節目主持人的一言一行，一舉手一投足，都會在電視觀眾中產生巨大的影響。因此，電視節目能否贏得電視觀眾，電視節目主持人自身的形象、氣質和在電視觀眾中的可信度、威望等，都是至關重要的因素。為此，電視節目主持人不能不建造自己的「人格美」與「人格魅力」。

一個富於人格美和人格魅力的電視節目主持人，可以導引社會的審美趨向，甚至導引社會的輿論傾向。

電視節目主持人的人格美首先來自於他的真誠的心懷，一個虛偽、矯飾的人不可能成為好的節目主持人。其次來自於他（她）善良的品行，一個電視節目主持人應該有高度的社會責任感、道德感和敬業精神，他應該平等地與人交流，做電視觀眾真正的知心朋友。另外，得體的儀容、表達及整體的風度，也是體現其人格美的一個方面。

魯迅先生說過：「從水管裡流出的是水，從血管裡流出的是血。」一個電視節目主持人，要想成就自己的「人格美」，必須虔誠而執著地修煉自己，豐富自己，提高自己，想靠某些外在的修飾與遮掩，電視觀眾是不會買帳的。

2　前蘇聯學者瓦‧維里切克語。見《電影藝術譯叢》一九八八年第二期。

匈牙利電影理論家貝拉·巴拉茲曾這樣描寫過二十世紀卓越的電影演員葛麗泰·嘉寶：「……嘉寶的美不只是一種線條的勻稱，不只是一種裝飾性的美，她的美還包含著一種非常明確地表現了她的內心狀態的外形美……嘉寶的美是一種受難的美……一種憂傷的受難的美，對骯髒世界表示畏懼的姿勢，要比微笑和狂喜更能表達出人類的崇高品質和純潔高貴的靈魂。嘉寶的美是一種向今天的世界表示反抗的美。千百萬人從她臉上看出對現世界的控訴，千百萬人也許還未意識到要為自己的苦難提出控訴，然而他們讚頌嘉寶的控訴，並發現她所具有的美是美中之冠。」3

嘉寶以她卓越的人格，成為了我們時代的美的典範，一個有作為的電視節目主持人，應該以嘉寶為學習的榜樣。

自然，這是對於「理想」的電視節目主持人的要求，如何逐漸達到這種境界？在這個問題上存在著一些爭議，如關於電視節目主持人應不應該「表演」的問題，有人認為電視節目主持人應該適應電視「紀實性、家庭性」的現實製作和傳播特點，不應該去「表演」，就應像生活中一樣的自如；有人則認為，電視節目主持人是一種藝術性職業，不應該自然主義地表現，而需經過精心的「表演」與體現。我們認為，既然電視展示的是「多重假定的真實」，那麼對於電視節目主持人這一環節來說，既需要達到「生活真實感」，同時也需要特殊的「假定」。具體說來，電視節目主持人應該達到「表演的非演」的境界——作為一個電視節目創造者，電視美的創造者，他既要「表現」出自我獨特的個性、風度、氣質，呈現出多面的人格美，又要「引導」電視觀眾一起步入那雖經選擇，但無虛飾的現實的「生活真實感」中去。

3 〔匈〕巴拉茲：《電影美學》，中國電影出版社一九七九年版，第二七〇—二七一頁。

關於這個問題，丁海宴先生有一段話說得很好：「鏡頭前主持人所充當的角色，是一種媒體角色……媒體角色不同於一般的社會角色，應該說是一種特殊的社會角色，因為，他除了履行了社會角色的職責，還需要顯示出具有鮮明個性特徵的自我。也就是說，媒體角色應以媒體意志、社會化的審美需求來調節言行。他既需要有意識地調節，改變自己的言行，使之符合節目內容和節目樣式的需要，又要盡力暗示自己接近廣大觀眾心目中理想化的模式；同時，又需要保持和強化（非角色化的）自我的特徵，充分地顯示個性，以獨特的個性產生出魅力來。」[4]

電視劇中，有一類「引戲員」為主導的樣式，被人們稱作「引戲員結構」或「主持人結構」樣式的電視劇。在這種電視劇中，有一個角色，自由跳出跳入，這個角色有時是一個評論員，有時是作家或劇作者，有時就是戲中的一個角色，或者是一個以畫外音形式出現、不出圖像的人，總之，這個角色在這類電視劇中的位置，與電視其他節目中的主持人的地位相近，都是作為一個特殊的「媒體角色」出現在電視螢屏上，對創造獨具風采的電視美起著不可忽略的作用。這也可視為「主持人」的另一種形式。

第三節　創造手段——客觀的與主觀的

電視節目離不開電視技術製作各個部門，在電視節目的創造者——電視產品之間，經過了攝影機、字幕機、編輯機等多種手段的參與。這些手段操縱在創造者手中，因此，當不同的創造者通過各種手段來面對表現

4　丁海宴：《媒體角色——談主持人鏡頭前言行方式的把握》，見《北京廣播學院學報》一九九二年第二期。

對象時，對象本身就已滲透了創造者——創造手段雙重的「假定」的因素，其間就產生了一個共同的問題：對象世界在創造手段這一環節上，是客觀的還是主觀的？

表面地看起來，攝影機鏡頭所捕捉的對象世界被不動感情、不動聲色地「紀錄」下來，從電視螢幕上我們看到的彷彿是與生活原生形態並無二致的存在，但問題並不這麼簡單。

美國美學家、電影理論家魯道夫‧愛因漢姆這樣說過，電影畫面是平面的，所以電影攝影機拍攝的對象投映到銀幕上，「深度感」與「空間感」都減弱了，因此，平面的線條與銀幕的關係，平面上線條與光影的組合代替了生活原生形態的立體的對象，「只是因為缺乏深度感，才使畫面的純粹形式上的特點顯得十分引人注目」，「電影最重要的形式特點之一在於它所再現的一切物像都是同時出現在兩個截然不同的領域之中的：其一是平面的，另一個立體的；同一個物像在兩個不同的領域內起著兩種不同的作用」。[5]「平面」的標準即電影的形式上的標準，「立體」的標準是純粹客觀的標準，那麼「平面」的標準則是經過了攝影機改造過的了，通過攝影機將「立體」的生活原生形態物像改造成為了「平面」的銀幕上的畫面。

不僅如此，由於電影攝影者並非被動地跟蹤對象，而需要對表現對象進行選擇和提取，這就使攝影機不能不帶上了不同攝影者的不同的主觀色彩。「拍攝角度的作用在於賦予一切事物以形狀，即使同一樣東西也可以由於不同的拍攝角度構成完全不同的畫面。這就是電影所特有的最強有力的創造。只有從銀幕上的畫面，我們才能看到攝影師的視像，他的藝術創造和他的個性表現。」[6]

5 愛因漢姆：《電影作為藝術》，中國電影出版社一九八六年版，第四八頁。

6 巴拉茲：《電影美學》，中國電影出版社一九七九年版，第三頁。

從電影攝影方面來看，由於攝影機鏡頭對生活原生形態物像從「立體」到「平面」的改造，由於攝影師對攝影機進而對生活原生形態物像的介入與掌握，使得電影銀幕上的畫面不可能與生活原生形態物像完全同一。電視攝影、錄影的道理與此是一樣的，電視工作者通過攝影、錄影機投放在電視螢幕上的生活原生形態物像，是經過了電視攝影機、錄影機和電視攝影人員的多重「假定」後的結果，已非純客觀的存在，而滲透了主觀色彩。

對於一個電視節目成品來說，攝影是選取生活素材的最重要手段，而剪輯則是處理攝影素材的最重要手段。剪輯對於畫面圖像、聲音、語言等的不同處理方式，直接影響著電視節目的風格、品質與效果。

鍾大年先生在他的《表現「過程」與創造「象徵」》一文中，對兩種不同的剪輯風格作了對照、比較：[7]

表現「過程」的方法	創造「象徵」的方法
表現外部動作與過程	表達某種思想或意義
觀察的方法	歸納的方法
行為時空	無時空意義
利用畫面的本來意義	利用畫面的引伸意義
意義表達含蓄	意義表達明確
內容具有具體性	內容具有象徵性
主要作用於感覺	主要調動想像與聯想

7 鍾大年：《表現「過程」與創造「象徵」》，見《電視藝術》一九九二年第一期。

這兩種剪輯風格，前一種接近於「紀錄」（或紀實），後一種接近於「藝術」。自然，這也僅只是一種典型形態的概括，大量的電視節目中也是兩種方法並用的，不管採用了哪一種剪輯方法，對於剪輯過的電視節目與生活原生形態物像之間的關係，應該怎麼去認識呢？我們認為，電視的剪輯手段──經由編輯機與其他各種節目製作手段的合作，一方面經由了這些手段本身對生活原生形態的「接近」的摹仿，一方面又經由了剪輯人員主觀的情感、意願、追求的滲透，因此，同樣是經過了「雙重假定」的。在電視節目經由各種創造手段進行製作這一環節上，許多人強調手段──如攝影、剪輯……的客觀紀錄的特點，然而事實是這樣的：純粹客觀地紀錄生活原生形態，是不可能做到的，電視節目創造手段對於生活原生形態物像的捕捉，只是一種「接近」的摹仿，但它不可能與生活原生形態達到同一，尤其是經過電視節目創造手段的掌握者──電視節目創造者的主觀滲透，使電視節目在這一環節上，經由了「雙重假定」。

有人可能會問：電視節目為什麼經常讓人感到與「真實」的生活原生形態完全同一呢？這是一個心理感覺的多重統一的問題，它是在創造者──創造手段──創造成果──接受者之間，所建立的審美經驗的高度統一與默契，這個問題我們將在下面的篇幅中進一步展開論述。

第四節　創造語言──關鍵的創造手段

電視語言，有廣義與狹義之分。廣義的電視語言，既包括電視中的口語與文字語言，又包括畫面語言、音樂音響語言等。狹義的電視語言專指前者，簡而言之，是指電視節目製作者通過電視螢屏所說的話。

語言的發展史，某種意義上也標誌了人類文明與文化的發展史，因此，對於語言在人類生活中的意義，怎麼估價也不過分。但是，電影特別是電視的出現，使人類在相當大的程度上不依賴語言而同樣可以「瞭解」一個豐富多彩的世界，當電影特別是電視在視覺方面大大拓展了再現世界與表現人類心靈的能力的同時，有的人認為一個「視覺文化」的新時代，將憑藉畫面的無限深廣的表現力來取代傳統語言文字的功能——電視的視覺衝擊力是如此之大：在電視傳播發達的許多國家和地區，許多人對語言文字的興趣愈來愈下跌，不讀書、不看報、文盲日益增加，已非奇事怪事，他們堅信：電視可以讓他們知道、懂得與瞭解這個世界的一切。

然而，一些對人類未來的文化與文明建造有著高度責任感的有識之士，卻對語言在電視中地位的下跌表示了他們的不安，對語言文字的意義價值作了極為充分的肯定。魯道夫‧愛因漢姆指出：「電視是對我們的智慧的一次嚴重的新考驗。我們決不能忘記，如果我們掌握得當，它將使我們的生活更加豐富。但是它同時也能使我們的頭腦入睡。我們決不能忘記，過去正因為人不能運用自己的親身經歷，不能把它傳達給別人，才使得語言文字成為必要，才迫使人類運用頭腦去發展概念。……到了只要用手一指就能溝通心靈的時候，嘴就變得沉默起來，寫字的手會停止不動，而心智就會萎縮。」[8]

愛因漢姆的結論：「如果電視要讓我們瞭解世界，而不僅僅是看到世界，那就必須在畫面、音樂和雜音之外再加上評論員的聲音——因為，語言能在我們看到特殊的時候談到一般，能在我們看到果時解釋因。」[9]

鮑列夫則認為：「電視節目的逼真化必須同加強藝術所固有的假定性因素結合起來。在這方面，語言手段將起到重大作用。只有詞語才能在不帶假定性的立體圖像中恢復和建立假定性成分。所以很顯然，在將來的電

8　約翰‧費斯克、約翰‧哈特利：《「讀」電視》，張啟生譯，見《電視藝術》一九九○年第一期。
9　約翰‧費斯克、約翰‧哈特利：《「讀」電視》，張啟生譯，見《電視藝術》一九九○年第一期。

視上，詞語將起到新的巨大作用。從這一角度來看，馬克留辛那個所謂未來『視覺文明』的預言是錯誤的。電視的發展所造成的人們生活中視覺形象作用的加強將越來越為語言因素所平衡，換句話說，隨著全息電視的出現，電視和文學將產生新的綜合時代，文學對於其他藝術的主導作用將來還會加強。」[10]

這些論述從傳統的「語言社會」對於語言的標準來看待電視，其結論發人深思，但這還不完全。如果電視語言本身的確存在著使人類思維趨於保守和懶惰的潛在危險，那麼要拯救語言在電視這一傳播媒介中的失落，需要怎樣的策略和行動呢？

英國學者約翰‧費斯克與約翰‧哈特利的研究值得我們注意。他們指出：電視有自己特殊的語言規則，有別的語言形式所無法取代的獨特的語言形式，「電視作品也許與伊莉莎白時代的戲劇一樣好，但我們還沒有充分形成鑑賞語言來『閱讀』它們。文學和戲劇的鑑賞工具現在已非常高級，但這些工具對電視並不必然有效。正如文學和戲劇不是同一種『東西』一樣（因此你不可能以你讀十九世紀小說的方法來讀一部莎士比亞戲劇），電視作為一個中間者與它們二者都不相同」。[11]

那麼，電視語言的獨特性體現在何處呢？他們認為：「電視是暫時的、間歇性的、特定的、具體的和在方式上是戲劇性的。它的意思是通過對比和將似乎是相互矛盾的符號並置在一起而得到的。它的『邏輯』就是口述和形象化（重點號為筆者所加），電視是一種非常需要的交流形式，電視畫面是短暫的，觀眾無法回顧已看到的東西，在這方面，一個報紙讀者或書本讀者卻能再次瀏覽所讀過的內容。」[12]

10 鮑列夫：《美學》，第四七一——四七二頁。

11 約翰‧費克斯、約翰‧哈特利：《「讀」電視》，張啟生譯，見《電視藝術》，一九九〇年第一期。

12 約翰‧費克斯、約翰‧哈特利：《「讀」電視》，張啟生譯，見《電視藝術》，一九九〇年第一期。

也就是說，電視的「口述」與「形象化」的語言特徵，使它保持了電視節目內容的高度生活化、隨意性與自然性，甚至可以給人以還原生活原生形態的感覺。分歧出現在這裡：當愛因漢姆或鮑列夫在看到語言在電視節目中地位下跌的危險時，他們採用的拯救方式是重新重視語言（這裡的語言更多是在傳統文學語言或社會語言的範疇內）的價值和意義，這不能說是錯誤，只能說還不完全。作為一種人類文化與文明的智慧的結晶，傳統的語言無疑是電視語言繼續發達與繁榮的土壤與武庫，但費斯克與哈特利更看到了電視語言自身的巨大發展潛力——他們不認為電視語言的「口述」或「形象化」就是一種語言的退步或墮落，不認為電視語言這種高度貼近自然生活狀態的隨意性就會使人們成為文盲，因為：電視語言事實上並沒有離開人類深厚的文化土壤，只是以它特有的方式存在著，「它看來好像是觀看世界的自然方法」，但它依然是「一種人的構成物，它所擔負的任務是人的選擇、文化意識和社會壓力的結果⋯⋯電視決非自然地按照自己的方式表現現實，正如語言（這裡的語言指的是傳統語言——筆者所加）：假如沒有語言提供給他人進入社會並創造現實（他們一起生活在語言社會裡這一事實就是現實的一部分）。」從這個意義上，這兩位英國學者發現了電視語言的無限可能性，即通過自己的獨特的方式來更好地去把握現實，把握世界，「電視擴展了這種能力，因此瞭解電視如何構成和展示現實畫面的方法在很大程度上幫助我們理解我們這個世界的活動方式」。

如果我們把社會文化籠統地劃分為「精英文化」與「大眾文化」，那麼這兩種文化的語言載體也應該體現出「精英的」與「大眾的」兩種不同特質，所謂「精英的」語言指的是那些超越大眾普遍的、日常的生活經驗，它決不能自然地表現現實一樣。語言和電視都是轉達現實（重點為筆者所加）：語言是一種工具，通過他人進入社會並創造現實，宗教儀式和概念，社會人就不可能理解任何一種原始經驗。語言是一種工具，通過他人進入社會並創造現實[13]

13　約翰‧費克斯、約翰‧哈特利：《「讀」電視》，張啟生譯，見《電視藝術》，一九九〇年第一期。

的、嶄新的，對大眾有「陌生化」效果的語言；而「大眾的」語言則是人們熟知的、約定俗成的、習慣的「日常化」的語言。但這兩種語言並非相互排斥，無法相容的，應該看到：精英的「陌生化」的語言恰恰是在大眾的「日常化」的語言基礎上的，而人類語言發展史上前一階段的精英的「陌生化」的語言化，很可能成為後一階段的大眾的「日常化」的語言。電視語言從總體現狀來看，傾向於「日常化」的大眾化語言，但這並不排除它可能在此基礎上創造出「精英」的「陌生化」的語言。只是需要強調指出：由於電視承擔著比傳統的媒介──文學、戲劇乃至報紙等更重大的「大眾傳播」的功能，所以它的立足點應該是大眾的，這就決定了它的語言形式主要是「日常化」的樣式，電視語言的潛力和對精英的「陌生化」語言的嘗試，也必須建立在這一基礎上，電視語言的發展與前進不能單從創造者的表現的角度出發，而應有一個與大眾日常化生活經驗──特別是日常化的語言形式相互適應、相互推進、相互改造的過程。

離開了對電視語言的把握與熟悉，電視美的創造與電視美感的產生是無法想像的。電視語言表達了電視節目創作者的意圖──尤其是他們通過電視語言表達了他們對於現實生活的態度、評價與理想，而電視觀眾則應該懂得這些電視語言在說些什麼，為什麼這樣說和怎樣去說。正是在創造者──觀眾之間的這種默契中，電視語言成為了產生電視美與電視美感的最為關鍵的一個手段。

第五節　創造成果──時空與視聽高度特殊的綜合

毫無疑問，電視美創造過程中所體現的成果是電視節目，創造者、創造手段與接受者都是圍繞著創造成果──電視節目來展開電視美的創造的。電視節目系統是一個空前複雜的資訊傳播系統，因此，其載體──符號

（包括語言、畫面、聲音等）也是空前複雜多樣的：電視節目中的符號既傳達藝術資訊，也傳達非藝術資訊，而更多的情形是同時傳達藝術資訊與非藝術資訊。所謂藝術資訊，指的是表達電視藝術家對於生活的情感與哲理的「發現」；而非藝術資訊，則更多是與日常生活聯繫在一起的一些有價值的諸如社會的、商品的……等資訊。資訊傳達性質的差異導致了其載體性質的區別，傳達藝術資訊的符號我們稱之為藝術符號，傳達非藝術資訊的符號我們稱之為非藝術符號。於是，電視節目的構成實際上就是電視藝術符號與非藝術符號的構成。

電視藝術符號與非藝術符號不同比例、不同分量的組合，使電視節目的時間、空間的構成與視覺、聽覺的綜合具有了自身的特殊性質。

如果說電影的「綜合」在與它之前所產生的諸種媒介的比較中，已是最高、最多、最強的「綜合」──集文學、美術、攝影、戲劇等成分為一體，那麼電視在此基礎上更強化了這種「綜合」，電影所具有的「綜合性」，電視都能擁有，而且電視在時間與空間、視覺與聽覺的「綜合」中更有著自己獨一無二的特徵，這就是電視的「現場性」、「即時性」──即電視節目中多種時間、空間和多重視覺、聽覺可以靈活自如地同時呈現，創造者、創造手段與接受者可以在同一時間、空間條件下同時參與電視節目的創造過程，一個電視節目的設計過程、攝錄過程、剪輯製作過程和接受過程常常是同步進行的，當然，不排除過去時間、空間發生或製作完成的節目的靈活自如地插入，也不排除從不同視覺（創造者的、多種創造手段的、觀眾的）和不同聽覺角度選取的素材，在節目中隨時插入。最典型的電視節目如體育比賽的現場直播──在遙遠的國度正在進行的比賽實況可以同時進入創造者的視覺與聽覺領域之中，不同時間、空間裡發生的事實也在同一個時間與空間裡以「現在進行時」展開著。再如，一個大型的綜合文藝節目──可以說，在對時間、空間與聽覺、視可以插入不同時間、空間中已經發生過的事實，或製作好的節目內容，既可以有現場實況的轉播，也覺「綜合」的把握方面，迄今為止還沒有一種媒介，能達到電視這樣高度自由的狀態與境界。

在電視實況轉播等新聞性節目中，創造者只以「引導者」的身分出現，即電視螢屏上的節目內容主要是被轉播對象的未經改造的原貌的投射；在其他各類節目中，如電視文藝節目、電視藝術片、電視劇中，創造者以「表現者」的身分出現，將他們對於生活的態度、評價、理想、情感等的要求投射在「再造」的「第二重現實空間」之中。這兩類節目所夾雜著的各種符號，於是就被賦予了不同的意義和價值，有些符號只單純地傳播一些非藝術（非表現）的資訊──如電視體育解說者對體育比賽現場的描述，如電視廣告中商品資訊──功能、用途、價格等的解說，如電視新聞的傳送……有些符號則傳播了一些超越生活原生形態解說的藝術（表現）的資訊──如電視藝術片中的動情的解說，經過藝術加工了的畫面以及配上的音樂音響等，更不必說電視劇中大幅度的誇張與假定了。

如果將這些相互矛盾、性質不同的符號雜亂無章地拼湊在一起，那麼電視這種大眾傳播媒介的資訊傳播功能將無法實現。於是，在電視實踐中，人們為電視不同的符號作了秩序的規範──這就是電視節目「欄目」化出現的一個重要原因。怎樣組織「欄目」，怎樣安排與協調欄目之中的節目及欄目之間的節目，就成為電視美創造過程中無法迴避的一個問題。

電視節目的「欄目」，是電視節目的構成的一個重要方式，它是體現電視節目符號的多重性質，體現電視節目高度自由的時空與視聽「綜合」的獨特形式。將電視節目進行「欄目」劃分，就可以在相對固定而規範的「欄目」中傳播和吸取各種不同性質的資訊，同時，「欄目」自身也可以充分調動創造者、創造手段與觀眾的多方參與，將資訊傳播得更生動、更清晰、更有力。

在電視節目的每一個「欄目」之中，電視節目主持人以及他所選取的電視語言是構成電視美與產生電視美的重要構成因素。電視節目主持人與其電視語言的結合，「引導」著觀眾的思緒，同時也「表現」了他們對於

現實世界的感受、評價與意願、理想，從而最鮮明地體現出一個電視「欄目」節目的風格與個性，引發電視觀眾的興味。

電視節目的「欄目」同樣是一個歷史發展著的概念。每一個具體的欄目，都隨著人類把握現實的社會實踐的擴大而發生著變革，因此，對於每一個具體電視節目「欄目」的發展、繁榮、衰微、淘汰，我們都不必過於興奮或擔憂，只有不斷地追隨人們改造世界的社會實踐的步伐，不斷地適應來自於創造者、創造手段與接受者各方面的進步與革新，才會使電視美的創造煥發著無盡的活力。

電視「欄目」中的每一個節目，在其美的創造過程中都同時受著創造者、創造手段和接受者的影響與控制。我們很難籠統地說，一部電視劇、電視片，或一臺晚會節目是「美」的，因為這些電視節目的「美」，受著多方面的影響而自然地形成了多樣的品位。如果說一個電視節目表現了創作者濃烈的「探索」精神，用全新的電視語言完成了節目製作，而一般的普通的電視觀眾都感到「看不懂」，或一時難以接受，這樣的節目可能會被人們認為是「曲高和寡」的「雅」的節目。如果說一個電視節目在廣大電視觀眾中產生了巨大的魅力，而創造者卻並未「表現」出自己對生活的新的感受與理解，也沒有在電視語言等方面取得新突破，這樣的電視節目可能會被人們認為是日常化、大眾化的「俗」的或「通俗」的節目。我們提倡電視節目的「雅俗共賞」，這雖然在事實上並不容易做到，但應該以此為電視美創造的一個較高的境界。要達到這種境界，不僅需要創造者熟悉電視創造手段，熟悉電視節目製作中的各種符號，還需要接受者──電視觀眾對他們的創造手段、他們所運用的符號同樣能夠習慣和熟悉。

第五章
電視藝術創作

第一節　電視藝術片的創作

電視藝術片是整個電視藝術大家族中一個非常重要的成員，是電視藝術作品中的一個有特殊意義和地位的品種。

從題材和體裁的角度，我們可以將電視藝術片分為這樣三種類型：電視風光、風情藝術片、電視音樂歌舞藝術片、電視文獻專題藝術片。作為一個有相當獨立地位的電視螢幕上的藝術作品，電視藝術片具有較高的審美價值、歷史文獻價值和文化價值，因而對電視藝術片的創作也就提出了較高的要求。本節結合電視藝術片創作的實際，將從選題、立意、語言、結構、節奏等方面，來探討電視藝術片創作的一些具有普遍意義的問題。

一、選題

選題是一部電視藝術片創作的前提和基礎。當我們準備電視藝術片的拍攝時，首先一個問題就是：拍什麼？我們要求一部好的電視藝術片，它的選題或者說拍攝內容要「精」，也就是精緻、精到、精心。大千世界，芸芸眾生，一切都是可以拍取的內容，但對於電視藝術片編導來說，能夠精緻、精到、精心地選擇好自己的選題，並非一件容易的事情。那麼，怎樣才能尋找到一個可以達到「精」的選題呢？

我認為，電視藝術片編導應該在自己熟悉的、喜歡的、有興趣的題材範圍內選擇。有的編導出於種種考慮，總想選擇一些流行的、時髦的題材去拍電視藝術片，這其實是不合適的。每個人的知識結構不同，人生閱歷不同，這決定了他能夠熟悉、理解和把握的對象會有所不同，他能引發起興致、興趣乃至興奮的對象也會有所不同。不顧自己的特殊條件，一味追逐時尚，那就很難達到選題「精」的境界。

著名的電視藝術片導演劉郎，以他的《西藏的誘惑》、《天駒》等名片而在電視界引人注目。他在《〈西藏的誘惑〉導演闡述》中，曾這樣來總結他成功的經驗。他說：「創作這些片子的過程實質就是我在尋找自己優勢的一個過程，這個優勢，就是自己的文化修養與西部生活、西部題材的契合點。找得越準，片子也才越成功。」[1] 他又說：「西部題材的優勢，在人與大自然的交流上，這幾年在這方面的選材上比較自覺，比較明確。」[2]

1　劉郎：《〈西藏的誘惑〉導演闡述》，轉引自高鑫的《電視藝術概論》，學苑出版社一九九〇年版。

2　劉郎：《〈西藏的誘惑〉導演闡述》，轉引自高鑫的《電視藝術概論》，學苑出版社一九九〇年版。

這段話說得很好。劉郎認為他之所以在電視藝術片創作上能夠取得成功，很重要的原因在於選題成功，在選題問題上，意識比較自覺，比較明確。而他選題的範圍又是他自己比較有優勢的那一些。劉郎藝術趣味極為廣泛，在文學、繪畫、攝影、書法、音樂等方面都有所涉獵，而且有一定造詣。他根據自身的文化藝術修養較高的優勢，再結合自己極為熟悉、理解的西部生活，找到了比較適合自己的選題範圍，從此，走出了一條電視藝術片創作的成功之路。

劉郎的電視藝術片創作，從選題來看，不媚俗，不迎合時尚，執著於他所熟悉、他所理解的選題，一步一個腳印地探索下去，從選題方面來說可謂達到了「精」的境界：精到、精緻、精心。

二、立意

所謂立意，就是對選題進行深入研究後，對其所蘊積著的思想做進一步開掘，所得出的核心主題意向。

我們對電視藝術片立意的要求是「新」，也就是新鮮、清新。如何才能達到立意「新」的目標呢？我認為要達到這一目標，應該在表現角度、情感體驗和哲理思考三個方面下功夫。

第一，要在表現角度上下功夫。站在什麼位置，從哪一個視角入手，去觀察對象、表現對象，是電視藝術片立意能否可以出新的重要條件。同樣的題材，要想立意出新，表現角度一定要有自己的特色。趙安編導的電視音樂歌舞藝術片《黃河神韻》就是一部立意出新的力作。以往一些編導在同一類題材上都留下了不少作品，但《黃河神韻》一反過去深沉、凝重甚至悲苦的情調，改變以往舞臺演出或演播室播出的套路，將大規模的歌、舞、音樂表演直接搬到黃河岸邊，從當代人重新審視黃河的角度，以表現我們民族新的一代充滿熱情、瀟灑、豪邁、奔放作為基調，以往歷史的視角為今日審美的視角所取代，以往沉重的主題意向與情感基調為今

日瀟灑的主題意向與情感基調所取代，角度的變化帶來了立意的出新，也為電視藝術片創作嘗試著走了一條新路。

第二，要在情感體驗上下功夫。縱觀所有成功的電視藝術片，幾乎無一例外地凝聚了編導濃烈深厚的情感體驗，在自己所熟悉、理解的對象身上，融進濃烈深厚的情感體驗，經過自己心靈的過濾，就會產生不同凡響的效果，這也是立意出新的一個重要因素。有的電視片編導也許可以有新的表現視角，但若缺乏這樣的情感體驗，其立意的力度就會受到很大影響。單純從角度上求「創新」，情感體驗薄弱，有時甚至會給人產生這樣的印象：只花裡胡哨地玩技巧，玩形式，也許角度很「刁」，很「奇」，但總的主題意向卻立不起來，容易給人以浮光掠影的輕浮感。

第三，要在哲理思考上下功夫。我們說電視藝術片強調一個「情」字，但並非不要「理」，只是這個「理」不是一種冷靜的、客觀的、旁觀的「理性」，而是充溢著創作者濃烈情感體驗的哲理思考、情感體驗與哲理思考，在電視藝術片中常常是相伴而生的。西藏也是不少電視藝術創作者經常拍取的對象，但為什麼獨獨《西藏的誘惑》能夠獨樹一幟、不同凡響呢？其中很重要的一點就是編導並沒有停留在表面的對西藏美麗的風光、特有的風土人情與宗教藝術的介紹與紀錄這個層面上，而是在對西藏自然與人文景觀進行了深入的觀察，產生了深厚的情感體驗之後，對其進行了深刻的哲理思考。編導從西藏宗教信徒身上發現了一種可貴的「朝聖精神」，並從中昇華為一種普通的人類精神，這就是對理想、信念的執著追求和奮鬥的精神。編導在他關於該片的闡述中指出：「別人看朝聖這件事，一步一個磕頭，磕上千里之遙，一般人做不到。這裡面有人類精神，站在這裡看，西藏是一種境界。」正因為作者有了這樣深刻的哲理思考，才使該片立意如此之新鮮、清新，比同類題材的片子高出一籌。

三、語言

電視藝術片的語言是由畫面語言、聲音語言和造型語言三個部分組成的。畫面語言又包括構圖、光線、影調、色彩等；聲音語言則包括解說、音樂、音響等；造型語言包括心理造型語言、哲理造型語言、象徵造型語言、觀念造型語言。這裡不準備對這三種語言內部構成作更詳盡細緻的闡釋，只就總體構成及其要求作一表述。我們要求電視藝術片的語言達到「美」的境地，那麼如何才能達到「美」的境地呢？

第一，選擇最有表現力的語言素材。電視藝術片創作者在確立了選題和立意之後，應該根據選題和立意的特點，去尋找最有表現力的畫面，從不同角度，以不同的光、色、構圖、影調等手段充足的拍取意象性的造型素材；同時選擇與此吻合的解說詞、音樂、音響等素材；同時馳騁藝術想像，勾勒未來成片的富於意象性的造型語言。《西藏的誘惑》中的雅魯藏布江、雪山、白雲、野驢、瑪尼石以及朦朧中的浴女、刻在崖石上的「圖騰」等，都是能夠體現莊嚴、神聖的藏族宗教文化特徵的極有特色和表現力的畫面語言素材，而西藏僧侶絡繹不絕地跋涉於朝聖之途，虔誠地探求信仰與生命之諦、藝術家們經常地奔赴西藏尋找藝術創作靈感等，又是極好的造型語言素材，有了這樣充實的語言素材，如同做菜一樣，就有了很好的原料。

第二，對語言素材作出合乎立意要求的加工、提煉。我們常常會遇到這樣的情況：拍攝一部電視藝術片的過程中，會拍取到許多令人感覺新鮮、有趣的語言素材，一個畫面、一種音響，也會產生出許多奇思妙想，如構想出一段解說詞，一段音樂旋律，一種意味深長的象徵性造型等。但這未必都能用到片子中去，總要根據總體立意，對這些語言素材作進一步加工、提煉乃至改造。上面提到的《西藏的誘惑》，片中所展示的自然景觀、朝聖景象等，可以看得出來，是經過了編導精心的加工、提煉乃至改造的，自然狀態下的情形也許沒有這

麼突出，這麼鮮明，這麼集中，還有的本身未必有什麼特殊含義，但在「朝聖精神」這一總體立意的統攝下，就顯得意義非凡。在這裡靜物都似乎獲得了生命，尤其是解說語言，更是畫龍點睛，像「我是一盞燈，祈求光，祈求水；我是一滴水，祈求江，祈求河」；像「人人心中有真神，不是真神不顯聖，只怕是半心半意的人」；像「世上人人都說洗浴，未必都在水之中；懺悔是心靈的洗浴，省悟是血肉的再生」；像「登山不到極頂，人生遺憾；溯流不到源頭，抱恨終身」等等，如一串串珍珠鑲嵌在整個片中，閃耀著智慧的光芒，體現出一種聖潔而寬廣的情懷，真可謂美不勝收。

四、結構

如果說語言是電視藝術片的建築材料，那麼結構就是電視藝術片的建築框架，語言是電視藝術片的血肉，結構是電視藝術片的骨骼。沒有結構，語言只是一堆散亂的碎片。我們對電視藝術片結構的要求是「奇」，也就是新奇、奇特。如何達到電視藝術片結構的新奇、奇特呢？

第一，根據立意特點和語言素材，進行段落劃分。這種段落劃分又由敘事段落和抒情段落兩個部分組成。

敘事段落劃分主要是將拍攝素材，根據事實發生的來龍去脈，進行有條不紊的梳理，它要求準確、清晰、有秩序。如電視風光風情藝術片《椰風海韻》，就將海南島的自然與風情按照地形面貌、文物古蹟、物產資源、生產與生活方式等事實，寫成幾個段落，使人清晰、準確地把握了對象。抒情段落劃分主要依據電視藝術片創作者的主體情感、情緒的需要，將拍攝素材依據情感情緒的跌宕起伏而分成段落。

如電視音樂歌舞藝術片《黃河神韻》，創作者將他對黃河的依戀、深情、自豪和憧憬等主觀情感情緒，融入音樂歌舞之中，這些音樂歌舞或柔情、或舒展、或熱情、或豪邁奔放，都隨著創作者的情感情緒的變化而呈現出

不同的段落。

敘事段落和抒情段落在電視藝術片中常常是合二為一的，一般說來知識性較強的片子，如介紹風土人情、自然風光，或歷史文獻的片子，敘事段落劃分顯得格外重要，而欣賞性較強的片子，如文藝娛樂類的片子，抒情段落似乎更占主導地位。

第二，結構的樣式、段落的劃分是形成結構的基本前提，但用什麼樣式來串接這些段落，卻是形成電視藝術片結構特色，或者說能否出「奇」的關鍵因素。

就目前電視藝術片的結構來看，大致有這樣幾種類型：一是客觀陳述型，二是編導自述型，三是角色自述型，四是主持人串接型。

1 客觀陳述型一般採用第三人稱的方式，將編導隱藏起來，「客觀」式地再現與表現對象。這是電視藝術片比較大量採用的一種結構形式。

2 編導自述型的電視藝術片，編導者可以從「我」的視角出發，無拘無束地敞開心扉，以強烈的主觀感受，主觀色彩，滲透在被拍攝對象之中。電視風光風情藝術片《長白山四季》自始至終貫穿著編導者「我」的視角，從開篇「我在以往的歲月裡，我嚮往著祖國的名山──長白山」，到最後「我」眼中的冬日裡的長白山人，「我」一直控制著敘述與抒情的展開。

3 角色自述型是以被拍攝對象自身的視角來展開敘事，展開抒情的。這裡又有兩種不同情況，一種是角色獨白體，一種是角色對話體。採用角色獨白體結構的電視藝術片一般說來被拍攝對象本身的人生閱歷、內心體驗應該比較豐富，比較富於色彩。表現版畫家戈沙生活的電視藝術片《感謝生活》，採用的就是這種結構。角色對話體的結構，在八十年代初期即已出現並取得了較高的成就，那時的角色往往是帶有「表演」色彩的，有的角色就是虛擬的，如《萬里長江》第三集《岷江行》中的畫家和演

員，第四集《三峽傳說》中的爸爸與女兒，他們以對話的方式把長江的自然風貌、人文風情等很好地陳述了出來。九十年代的「角色」對話體結構則更帶有時代色彩，出現了「非表演」和「紀實」的傾向，角色也不僅僅是起穿針引線作用了，而成為了敘事與抒情的主要推動者。如描寫作曲家雷振邦、雷蕾父女兩代生活的電視藝術片《朝陽與夕陽的對話》就是這樣結構起來的。

4　電視藝術片的結構樣式，還有一種主持人串接型的結構樣式。這類片子往往將編導意圖通過主持人（或準主持人）的形式來貫串起各個段落，由主持人本身的情感、情緒變化或敘述狀態的變化，來決定片子本身敘事與抒情的展開幅度，《椰風海韻》中的費翔，儘管主要是歌唱，但他的遊歷本身就起到了主持人串接段落的作用，所以此片可以說採用的是主持人串接型結構。而《土地憂思錄》裡的孫愛萍，可以說是真正意義上的主持人，由她參與和拍攝的全過程，對該片的敘事與抒情的展開起著不可替代的作用，這是典型的主持人串接型的電視藝術片。

除了上面所說的編導自述型、角色自述型、主持人串接型等幾種結構樣式外，不少電視藝術片編導還嘗試過其他一些結構方式，如電視藝術片《赤土》就幾乎全部採用無解說的音樂、音響來結構全片。

應該指出的是，電視藝術片的結構並非只能按一種類型樣式來做，其實上述不少電視藝術片，常常是同時應用了幾種結構樣式。像《西藏的誘惑》，看來似乎是一客觀陳述型結構，但「編導自述」色彩也很重。說它是「編導自述」型吧，但它卻又用了以四位藝術家遊歷為線索，而且這也不是典型的「角色自述」。正因為《西藏的誘惑》敢於嘗試多種視角、多個層面相結合的創作思路，才有了它結構樣式的新奇、奇特，才給人留下如此之深、與眾不同的印象。

五、節奏

節奏是電視藝術片創作中無法迴避的一個問題，什麼是節奏呢？節奏本是自然萬物的一種有規律的運動，這裡我們所說的電視藝術片的節奏有兩種含義，一是片子本身各種因素相互協調共同展開的律動；二是創作者心理感受的律動。我把前一種稱之為「外節奏」，後一種稱為「內節奏」。

所謂「外節奏」，具體說來就是畫面自身運動的節奏，聲音自身運動的節奏以及聲音、畫面結合後整體運動的節奏。所謂「內節奏」，指的是創作者情感、情緒運動的節奏。我們對電視藝術片「節奏」的要求，是把握好「度」或說把握好「分寸」。那麼怎樣才能把握好節奏的「度」，節奏的「分寸」呢？

從「外節奏」的方面看，不管是畫面自身運動還是聲音自身運動，還是聲畫結合後的整體運動，都需處理好以下幾重關係：

第一，快與慢的關係。一部片子整體節奏的「快」或「慢」是由片子本身的情感基調、拍攝對象決定的，但無論是「快」或「慢」，都不可能是絕對的，這暫且不論，單就同一部片子本身構成來看，「快」與「慢」如何協調呢？原則上是快慢相間，片子的敘事或抒情一張一弛，一緊一鬆，至於究竟怎樣才能體現這種快慢、張弛、緊鬆，恐怕是因片而異。

在《椰風海韻》中，這種快慢節奏的形成是靠費翔的歌唱來造成的。從大的節奏框架來看，費翔歌唱時節奏相對較快，體現出一種熱情、明快的格調，而介紹海南島風情時節奏相對較慢，體現出一種平靜、沉穩的格調。在《長白山四季》中，這種快慢的形成則是由季節來分開的。四個季節中，「春讚」總體節奏較快，「夏賞」總體節奏偏慢，「秋頌」總體節奏偏快，「冬吟」總體節奏相對較慢。而具體到每一部分、段落之間、

場景之間，每一幅畫面之間也有一個快慢的相對節奏變化。如「冬吟」一章裡，開始以四季的圖片緩緩展開（慢），然後乘車踏上雪路（快），停車天然冰場（慢），到溫泉小屋（快）……這樣快與慢的交互運動，此起彼地地共同展開，便形成了片子有韻律的節奏。

第二，動與靜的關係。與「快與慢」一樣，動與靜原則上也是交互運動、共同展開的。電視文獻專題片《共和國之光》，攝取了每一位人民教師最令人感動、催人淚下的一個瞬間，畫面是靜止的，但同時又將這許許多多靜態的畫面一幅幅組接起來，一幅幅從電視螢幕上流動過去。靜態的畫面表現得凝煉、深沉，而流動的組合畫面又給人以一種深情、雋永、餘音不盡的感受。這裡動與靜既形成一種對比、反差，又從不同的方面表現出人民教師神聖高尚的精神世界，相互補充，殊途同歸，形成一個極有藝術感染力的節奏。當然，這裡所舉的例子也許是一個極端，但的確有相當一部分電視藝術片在動與靜的關係上做出了有益的探索，達到了較好的藝術效果。

第三，虛與實的關係。對於電視藝術片來說，處理好虛與實的關係是至關重要的。不少電視藝術片工作者，在主體參與過程中，過於強化某一方面的因素，並將其誇大，帶來了很多相反的效果。如有的把解說詞寫得太滿，情感又過，很少留下「含蓄」的令人回味的地方。畫面也是這樣，無限地堆積。這都是「虛」與「實」關係沒有處理好。所謂「虛」，並不意味著沒有，而是為形成一個良好的節奏而做出的有力的一種藝術手段。在電視文獻專題藝術片《血沃中原》中，編導就較好地處理了這個關係，既有石碑、木碑、山洞等與革命先烈有關的實物、標誌物，又有小花、水車、飛瀑、烈焰等沒有明確時間、空間標誌的「虛」的存在，使一個悲慘陰鬱的故事帶上了浪漫情懷與理想色彩。這已經不僅是「虛」與「實」簡單的節奏關係處理了，而昇華到一個更高的境界中去了。

可見，節奏的「度」或「分寸」把握恰當，不僅對於電視藝術片本身的運動流暢是必要的，而且對於提高

片子的品格，昇華片子的境界，強化片子的藝術效果與社會功效，都是很有意義的。

上面我們簡單地分析了「外節奏」中的三種具體關係，這裡我們還要指出，所有「外節奏」的運動都是以

「內節奏」的運動為條件、為依據的。創作者情感、情緒的變化是因人而異的，各具特色的，由於受創作者個

人閱歷和特點的影響，不同創作者在情緒和情感上、在心理感覺上都不盡相同，因此，他們處理「外節奏」時

的感覺就不一樣。有人希望將畫面拼接得速度「快」一些，有人希望能將語言或音樂音響放得「慢」一些。在

動與靜、虛與實等許多其他問題上也是如此處理。

經常會出現這麼一種情況：電視藝術片創作者特別珍愛自己拍取的每一點一滴的素材，不願將其丟棄，拼

接的結果，自己倒是還滿意，自己可以原諒自己，但觀眾看了未必喜歡，可能會抱怨節奏太慢、太拖，在不少

專家那裡，這種情況也曾被人不止一次地批評過。

總之，對於電視藝術片的創作來說，精到的選題、新鮮的立意、美的語言、奇特的結構、恰如其分的節奏

是極其重要的。這裡並不是說電視藝術片已達到多高水準了，正因此，我們要為電視藝術片創作定一個更高的

位置，更理想的模式與參照。

第二節　現實題材電視劇的標準、取向與情境設計

「現實題材電視劇」本身是一個包容性極強、範圍極大的概念。從字面上來看，只要是發生於當代、當下

社會現實的生活內容，均在此概念範疇之中。從這一意義來說，「現實題材電視劇」是一個非常難以類分、難

以界定的概念。但新中國成立以來，作為一個專用概念，「現實題材」已在各個文藝創作門類中被廣泛運用，也就是說，我們對於「現實題材」這一專用概念或名詞早已擁有了可以意會的內涵和外延。而當「現實題材」與「電視劇」結合在一起，由於介入了電視這一現代化大眾傳播媒介的各種元素，便使「現實題材電視劇」這一概念內涵與外延更加複雜。而事實上，當下最受爭議的命題也常常聚焦於「現實題材電視劇」領域。

本節將從評價標準、總體取向與問題及情境設計等三個方面闡述個人對於「現實題材長篇電視劇」的一些思考與想法。

一、關於現實題材長篇電視劇的評價標準

衡量一部現實題材長篇電視劇的是否成功，該採用怎樣的評價標準？這是我們研究現實題材長篇電視劇時經常會面對的重要問題。我認為這裡至少可能有四個標準：政治標準、藝術標準、市場標準及社會生活容量標準。

1 政治標準

現實題材長篇電視劇由於其題材內容本身貼近現實生活的規定性，而必然觸及當下政治的各個層面、領域。因此，如何在此前提下把握正確的政治導向，是我們衡量其是否成功的首要標準。在當今正在全面建設有中國特色社會主義的「轉型」時期，我們面臨著一系列複雜的、前所未有的問題、矛盾與衝突。且不說極其敏感的民族問題、宗教問題等領域，單是常規社會生活中的反腐倡廉、國企改革、下崗職工、社會治安等就足以令人感到棘手和困惑了。

在撲朔迷離、紛紜複雜的這些生活內容面前，究竟如何認識、理解進而處理、表現呢？我們的「現實題材長篇電視劇」創作如果沒有高度的政治責任感，沒有較高的政治洞察力與判斷力，就難免出現政治導向上的偏差甚至錯誤。而如果政治導向出了問題，縱使多麼有趣、好看都是無濟於事的，都是不能得到社會主流認同的。

2 藝術標準

對於電視劇創作而言，藝術標準應當是統一的，而「現實題材長篇電視劇」在充分發揮電視藝術家們富於個性的創造性以外，面臨的最大問題也許是如何處理宏大敘事與個人風格的關係，即如何將具有高度藝術概括力的宏大敘事與藝術家個人獨特的藝術風格相結合、相協調的問題。由於「現實題材電視劇」離實際的、當下的社會生活內容相距太近，這就需要用恰當的藝術方式去處理——即要體現出相當的藝術概括力。由於「現實題材長篇電視劇」必然會有較大歷史跨度與空間跨度的生活內容，如果沒有充分的藝術積累，沒有較為鮮明、獨特的藝術風格的貫穿與滲透，也很難抓住觀眾的注意力和觀賞興趣。衡量一部「現實題材長篇電視劇」的藝術水準，往往需要判斷其中充滿高度藝術概括力的宏大敘事，與其中貫穿和滲透著的藝術家鮮明獨特的個人風格，是否水乳交融般地有機地結合在一起，形成一個較為完整的藝術作品。這其中包括了情節、人物、語言、細節等的設計、設置與表現水準。

3 市場標準

一提到「現實題材電視劇」，我們常常會自然聯想到「政治宣傳」、「主旋律」、「正面報導」、「好人好事」、「社會效益」等字眼，與此相反或相對的字眼可能是「喜聞樂見」、「非主流」、「批判現實」、「曝光揭露」等，而後者又往往與「收視率高」、「叫座」等聯繫在一起。言外之意，似乎只要像前者那樣的

產品，便必然沒有後者的效果。而後者所表述的所有意思，用一個詞來概括便是「市場」。而「現實題材長篇電視劇」在其傳播過程中，如何在符合政治標準、藝術標準前提下達到較高的「市場標準」呢？被廣為稱道的「現實題材長篇電視劇」《渴望》、《編輯部的故事》、《北京人在紐約》等曾經創下中國電視劇發展史上的收視標高，同時也創下了市場標高，近期熱播的現實題材電視劇如《大雪無痕》、《女子特警隊》等也有不俗的市場表現。這些電視劇的成功經驗，給我們至少這樣的啟示：「現實題材長篇電視劇」進入市場，特別重要的元素便是推出的時機——即在什麼樣的時機、以什麼樣的賣點推出電視劇，對於現實題材電視劇的市場成功尤為關鍵。因為電視劇是電視傳媒整體的傳播屬性，而電視傳媒最重要的傳播屬性之一就是與時代同步。「現實題材長篇電視劇」要保持與時代同步，就要深刻地把握社會心理、時代精神流變的脈絡，有預見地、富於前瞻地表現這種社會心理、時代精神的流變，進而為電視劇尋找到合適的「賣點」，在特定的時機隆重推出。《大雪無痕》的成功相當大的一個原因就是適應和滿足了反腐倡廉的時代精神以及老百姓痛恨腐敗的普遍社會心理。此外，較為科學、合理、準確的市場調研、觀眾調研，較為得力、有效的推廣策略、方法與手段，也是促使現實題材電視劇達到較為理想的市場效果的必要元素。

4 社會生活容量標準

對於「現實題材長篇電視劇」來說，「長」不僅是表面形態的特徵，而意味著社會生活容量比一般的短篇小品「大」得多。具體說來，「社會生活容量標準」體現為題材領域、社會生活層面的廣闊、豐富而多樣，即「廣度」上足夠展開；「社會生活容量標準」同時也體現為揭示社會生活本質的真實性與概括性，即「高度」上足夠展開；「社會生活容量標準」還體現為超越當下社會生活表層、在充分的歷史背景中開掘出意義、價值的深刻性，即「深度」上足夠展開。從這一標準來看，「現實題材長篇電視劇」的創作的確困難重重而又充滿

挑戰。要實現「廣度」上的足夠展開，需要創作者對當下社會生活正在變動著的階層、領域以及與之相關的各種矛盾、衝突與對峙，還有紛紜複雜的群體、階層、人與人之間的各個方面表現出的關係、領域調整，有較多的涉獵、熟悉，並能準確地予以把握和表述。要實現「高度」上的足夠展開，則需要創作者善於從紛繁無雜的社會生活中「發現」現象背後的本質。

「洞察」潛隱於生活表象後面的真諦和底蘊，並以到位的概括給觀眾帶來警示。要實現「深度」上的足夠展開，則需要創作者善於將人物、情節等置放於縱深的歷史背景中，以史詩般的眼光對所處理的社會生活內容作深層次的分析、判斷與表現，使劇中的所有對象都找到可靠的歷史發展的依託，更具合理性和說服力。毋庸諱言，中國「現實題材長篇電視劇」之所以難以推出有長久思想魅力和藝術生命力的精品，很重要的一個原因就是電視劇創作在「社會生活容量標準」上水準不高。當然，我們也欣喜地看到，近年來廣受好評的一些「現實題材長篇電視劇」，如從《英雄無悔》、《和平年代》、《情滿珠江》到《大雪無痕》、《紅色康乃馨》、《忠誠》等，都在「社會生活容量」上達到了較高水準。

二、當前「現實題材長篇電視劇」的總體取向與問題

當前中國「現實題材長篇電視劇」從整體上看出現了如下取向：

1 開掘社會生活的深度不斷加大。不論是反腐倡廉、下崗再就業、國企改革、農民疾苦，還是社會治安、婚姻家庭、法理情理、軍風軍魂，都不滿足於唱讚歌、喊口號，而是深入到題材領域後面，開掘潛隱其中的更複雜、更本質、更具震撼力和感染力的內蘊。這尤其體現在一系列極具時代特徵的人物形象的塑造上。《大雪無痕》中的周密這一人物，從放牛娃到市長，走過了多麼曲折艱辛的人生之

路，從無私奉獻到一步步墮落，這其中並不僅僅是行為本身帶來的巨大反差，更讓人感受了主人公深層的心路歷程的複雜。《忠誠》中的老書記形象具有同樣的衝擊力。

2　針砭社會現實的力度不斷加大。我們看到，以往我們「現實題材長篇電視劇」在鞭撻社會黑暗時，一般指向一些道德、作風、品行上不端乃至惡劣之人，即使指向一些變質分子，觸及的層次也相對不高。但近期不少同類電視劇，敢於碰硬，觸及到令人驚心動魄的大人物、大案要案，觸及到平平常常的生活故事，也可以牽連出極其複雜的社會關係網路，從而使人物、情節的展開有了更具力度的載體。

3　三種文化取向的合流趨勢。我們通常以主流文化、精英文化、大眾文化來界定文化格局中的不同取向，但從近年來的「現實題材長篇電視劇」創作上，我們似乎看到了三種不同取向相互靠攏、趨近乃至合流的態勢。如果說「主流文化」的價值取向在於宣導主流意識形態的意志，「精英文化」的價值取向在於體現主體性、個人化的趣味與理解，「大眾文化」的價值取向在於滿足百姓直觀的感官刺激與享受，那麼我們在近幾年「現實題材長篇電視劇」創作中，的確可以感受到三種文化取向的合流趨勢。當然，這裡所說的「合流」並不等於完全泯滅各自的價值取向，而是指三種文化取向在許多方面的趨近和部分的融合。如大量表現社會改革、政治風雲的電視劇，本屬於典型的「主旋律」作品，但卻可能以「情節劇」的方式展開，這裡「主流文化」與「大眾文化」的取向開始合攏。從創作隊伍來看，一貫以貼近市民百姓的「大眾」取向見長的創作者涉足「主流」題材領域；而一貫從事「主旋律」創作的創作者則嘗試涉足「大眾」題材領域，此等現象，構成了當前「現實題材長篇電視劇」的又一取向特徵。

說到問題，涉及到多個方面、多個層次，這裡我想談一個最突出的、最具普遍性的問題，這就是如何將正確的導向與較為生動的藝術表現有機地結合起來，即如何將思想的說服力和藝術的感染力有機地融合起來。由

於「現實題材」本身離當下社會生活距離太近，在予以藝術概括、藝術處理時難免缺乏適度的「審美距離」，而削弱作品的藝術感染力，這就容易使正確的思想導向變得空洞、抽象乃至枯燥、乏味，這又必然影響到作品思想說服力的充分展現。尤其是「現實題材長篇電視劇」，如果思想說服力與藝術感染力不能借助較好的藝術表現方式傳達出來，更容易被觀眾疏遠、不接受乃至反感。

三、「現實題材長篇電視劇」的情境設計

上述發生在「現實題材長篇電視劇」創作領域中的普遍問題，除去創作者對於題材本身的熟悉和創作經驗等因素，很重要一個原因是「情境設計」方面出現的問題。

「情境」是戲劇、電視劇創作中不可或缺的元素。它指的是決定戲劇、電視劇人物、情節、事件進展的那些條件、環境與關係。

「現實題材長篇電視劇」由於自身的容量、規模和複雜性，也帶來了其「情境設計」上的複雜性。我認為，這裡的「情境設計」至少有以下三個層次：一般社會情境、具體戲劇情境、螢幕藝術情境。

所謂「一般社會情境」，指的是創作者對於自己所面對、所處理的社會生活內容、題材對象的本質性的認識、理解和把握，以及由此所進行的基本時代性環境與關係的設計。如《大雪無痕》中，方雨林、周密與丁潔三者之間，幾對主要人物關係形成的社會環境、社會生活依據等。在《大雪無痕》中，方雨林、周密與丁潔戀愛十年而不能夠彼此進一步靠近，而為什麼周密與丁潔卻比較快地靠近在一起？除去特定的個人性格等因素外，他們的關係是否體現了這個時代、這種社會環境中某些必然性、本質性的因素？是否反映了這一時期這一年齡段人們的某些普遍心理狀態、價值追求呢？從目前電視劇呈現出的三者之間的關係看，這一「一般社會情

境」的設計顯然不夠充分、充足，因為它無法充分體現「轉型期」中國青年這一群體的具有鮮明時代特徵的狀況與狀態。這對整個電視劇的思想力度和藝術表現力都是有相當影響的。

所謂「具體戲劇情境」主要體現在電視劇的一度創作——劇本創作中。當「一般社會情境」有了較為充分的論證後，就需要在劇本創作中設計出能夠體現「一般社會情境」的「具體戲劇情境」。還以《大雪無痕》為例，方雨林與丁潔為什麼不能彼此進一步靠近？需要設計方雨林的具體的家庭情況、方雨林的成長歷程及個性形成的具體環境，設計丁潔的家庭情況、成長歷程及個性形成的具體環境，在對比、比較中找到他們各自思想、行為與性格發展的具體戲劇性環境與關係。從電視劇中，我們可以看到方雨林、丁潔兩個家庭的一些具體生活情形，相比較而言，丁潔的父母與電視劇主要情節脈絡的關係相對更密切一些，在推動全劇情節發展上起到了一定作用，而方雨林的家庭環境、關係的設計則相對較為蒼白，與全劇劇情發展沒有必然關聯，便顯得格外突兀，為什麼最後方雨林妹妹之死，其必然原因何在，對於全劇有什麼意義？這些問題均不能得到圓滿解釋，這就使方雨林、丁潔等的思想行為是缺失了紮實的依據，從劇本創作來看，從具體戲劇情境設計來看，留下了一些缺憾。有些「現實題材長篇電視劇」儘管總體上不錯，但也難免出現一些紕漏。近期熱播的二十集電視劇《忠誠》受到廣泛好評，但小說原作者周梅森（《忠誠》小說原作《中國製造》的作者）就指出改編後的《忠誠》前六集的幾個問題：一、第一集中省委書記夫人的追悼會，一與中央精神不符，因為中央明令不准開追悼會，只能搞遺體告別儀式，二與後面故事情節沒有關聯。二、高長河的上任。沒有組織部門陪同，一個人去趕赴上任，不符合組織幹部任用規則。三、高長河首次與黨政幹部見面的大會，竟然大談明軋廠的事，公開班子內部矛盾，這都違犯組織紀律。四、田立業之死。劇中將小說裡田立業為救好友胡早秋而死，改為田立業去撈一桶苯溶液而光榮犧牲，實

當面責問市長文春明，而且市紀委書記孫亞當也敢當面說起腐敗的事，一個省報的記者就敢

際上苯溶液只有遇到明火發生爆炸才會有危險，在汪洋大海裡倒進一桶苯溶液並沒什麼可大驚小怪的，因此田立業為此而犧牲，不僅不能提升他死的高度和意義，反而顯得可笑。

所謂「螢幕藝術情境」，指的是呈現於電視螢屏的特定藝術情境。具體說來，「螢幕藝術情境」的設計，就是在一般社會情境、具體戲劇情境基礎上，對特定電視螢幕時間、空間、細節等的設計，或簡而言之，對於特定電視螢幕藝術「載體」的設計與選擇。

「載體」的選擇應據怎樣的標準？我認為至少要有三個要素：合理性、獨特性、可視性。「合理性」指的是電視螢幕上的情節、故事、人物關係，包括時代、季節、特定地域生活表徵乃至人物的語言、服飾、道具等，都應當真實、可信、合情合理。如果在「合理性」上發生問題，那就失去了螢幕藝術效果的前提和基礎。事實上，廣大觀眾對於「現實題材長篇電視劇」的意見，相當多集中於這一點。如沒完沒了的「三角」、「四角」戀愛，日益豪華的人物生活環境，嚴重違背生活常識的言論和表現，這被行家批評為「濫情風」、「豪華風」、「戲說風」是很有道理的。

「獨特性」則意味著電視螢幕藝術「載體」的選擇與設計應富於個性，與眾不同，體現出獨特的風格。「獨特性」除了人物、情節、故事等的特殊外，更體現在電視螢幕視聽符號系統之中，如人物、語言、音樂音響及拍攝、製作各環節包括演員表演等方方面面的與眾不同。

尤其是面對同一題材內容來說──對於「現實題材電視劇」而言，這種情形又大量存在，因為畢竟「現實題材」的規定性使得電視螢幕上的視聽形象極易相似或接近。「可視性」則指的是電視螢幕藝術「載體」的選擇與設計具有螢幕魅力、感染力，通俗地說，就是「好看」。「可視性」有不同層次、品格之分。新鮮、獨特

3 參見《北京青年報》二〇〇一年八月三日，姜薇文。

的電視視聽形象的衝擊力，所帶來的令人耳目一新的感覺、感受，這是電視表象的「可視性」；而令人感動——進入情感、心靈深處，並給人回味，引人入勝，這是電視深層的「可視性」。

「現實題材長篇電視劇」的「螢幕藝術情境」，或者說螢幕藝術「載體」的選擇與設計，要達到「合理性」、「獨特性」、「可視性」的標準要求，可以在電視螢幕視聽形象、視聽符號的創造中採取多種方式，而核心、關鍵的方式則是對「生活化」的對象作「陌生化」的藝術處理。因為「現實題材」這一規定性本身，造成了它與當下社會生活的相似性、接近性，如不給予其「陌生化」的處理就容易使觀眾以社會生活本身的真實標準去判斷，難以產生藝術的「審美距離」，從而影響電視劇的藝術的審美效果的實現。

目前這一方面比較成功的當推音樂、音響效果的選擇與設計。一首主打歌曲、幾首插曲、一個主題音樂、一些音響效果的成功選擇與設計，使電視劇的人物、情節得以形象、立體地呈現，加深了人們對於電視劇的感受、理解，達到了較好的藝術審美效果。從《北京人在紐約》、《編輯部的故事》，到《籬笆·女人·狗》、《過把癮》，再到《東邊日出西邊雨》、《永不瞑目》，其音樂、音響效果的選擇與設計個性鮮明，有力地推動了電視劇情節的展開，而且旋律流暢，膾炙人口，廣為流行，為廣大觀眾所熟悉、喜愛，給人們帶去美好的藝術享受。

「時間」載體的選擇與設計對於「現實題材長篇電視劇」創作來說意義重大。一說到「現實題材」，我們很容易將「時間」局限於當下時段，實際上「長篇」的規模決定了「現實題材」的「時間」不能僅僅局限於當下時段，而應當有一個宏闊的時間的跨度。至於這跨度即歷史縱深度延展多長時間，十年、二十年或更多，則由創作者來決定，但沒有這樣較長時間的跨度，電視劇中的人物命運、行為往往很難獲得深刻的開掘與表現。因為每一個現實的、當下的行為，都必然有其歷史的依據，當下時段的生活，是從過去的歷史中延伸而來的，只有找到恰當的「時間」載體，才能使當下時段的生活找到更紮實、更有力、更深刻的歷史依據。

「空間」載體的選擇與設計同樣是至關重要的。當下時段的生活空間大多是觀眾們所熟悉的，有時為了營造螢幕氣圍與效果，也應對大家熟悉的生活空間做「陌生化」處理，通過美工等的創造性勞動，使螢幕上的工廠、學校、街道、軍營、村舍、酒店等都不是「原裝」的空間，而是經「陌生化」、「變形」處理過的已經藝術化了的「螢幕空間」。

「細節」載體包括場景、道具和人物的語言、動作、表情等多個方面。由於「現實題材長篇電視劇」規模較大，對於「細節」載體的選擇、設計就比短篇電視劇相對困難得多——因為局部的「細節」載體也許易於把握，但整體的尤其是一以貫之的「細節」載體則非常不易把握。

《大雪無痕》在「螢幕藝術情境」——螢幕藝術「載體」的設計上頗見功力，藝術審美效果顯著。

首先，「時間」載體的設計。《大雪無痕》將主人公周密置放於一個具有幾十年跨度的歷史框架中，不斷地呈現周密的「前史」，使我們逐漸深入地感受和理解著周密所有行為的動機，並逐漸清晰地把握著周密的心路歷程，進而更深入地感受和理解著全劇其他人物的命運。由於這個「時間」載體跨度相當大，使得創作者的藝術創作空間更加開闊，也使觀眾的想像空間更加開闊。

其次，「空間」載體的設計。與「時間」載體相配合，《大雪無痕》設計了主人公周密的出生地這一有特點的「空間」載體——林區中的一個小村落。並由此率連出眾多富於懸念的人物、情節、故事，由這一「空間」出發，既牽連出當下的情節線索，也牽連出幾十年間主人公生活、發展的種種背景，這大大加強了該劇的「可視性」。

再次，「細節」載體的設計。《大雪無痕》的細節總體上看較為豐富，而其中最為突出的是「場景」的選擇及貫穿「道具」的設計。「場景」的選擇。《大雪》這一場景的選擇可謂匠心獨運。從電視螢幕上看，「大

雪」潔白無暇，可以遮蔽骯髒、黑暗，極具可視性。從更深層的意蘊來看，它喻示了該劇主人公的某種浪漫的情調與追求，還喻示了該劇情節背後隱藏的一種沉靜的思考。有了「大雪」這一「場景」作為載體，全劇就獲得了一個非常統一的思想、情感、情緒的基調，劇情的展開就更加遊刃有餘。不論是作為空鏡頭出現，還是作為人物活動的場景出現，不論是感性的表達，還是理性的表達，都更加自如，而且與其他「實景」相互交叉、融合，形成流暢的戲劇性節奏。觀眾也可以按照各自的感受和理解去品味、去闡釋，從而使該劇獲得了意味深長的內蘊。

貫穿全劇的「道具」的設計對於該劇的情境設計也是至為關鍵的。《大雪無痕》中周密的黃色圍巾便是該劇精心設計的一個極好的道具。從該劇一開始「圍巾」就成為一個懸念，與槍殺案聯繫在一起，此後反反覆複地出現，並圍繞「圍巾」發生了許多故事，並與主人公周密的生活遭際、命運緊緊相連。「圍巾」這一道具既成為全劇情節發展的重要「懸念點」，也成為揭示主人公的心路歷程、揭示劇情背後的深刻思想內涵的非常形象的注腳。

總之，「現實題材長篇電視劇」的創作確實面臨著比短劇、古裝戲等更複雜、更困難的境地。如何將此類電視劇拍得好看，是廣大觀眾極為關注的話題，是創作者不容迴避的問題，也是研究者必須深入思考的問題。本文僅就此類電視劇所涉及到的多種標準、目前整體取向與主要問題及創作中最突出的「情境設計」問題粗略表達了一些個人意見，期待著更多的人關注、實踐、研究此類電視劇，使「現實題材長篇電視劇」成為中國電視螢屏上不斷生發著思想藝術魅力的美麗景觀。

第三節 春節聯歡晚會——「模式」之思

一、「模式化」引發廣泛批評

每當中央電視臺春節聯歡晚會在世人的注目中落下了帷幕，都會引起社會各界的評論。如果要對其作一句話的評價，我們的結論仍然是：光亮的舞臺、眩目的燈光、豪華的陣容都掩飾不住晚會內容創新的困頓。也正如多年來關於春節聯歡晚會的討論一樣，最引人注目的，也最接近異口同聲的莫過於對它的「模式」抑或「模式化」問題的批評。儘管春節聯歡晚會為除夕夜增添了放鞭炮、吃餃子、守歲之外的新內容，但同時，許多人認為春節聯歡晚會也給自己套上了一把沉重的「模式化」「枷鎖」。尤其是近幾年來，人們以「模式化」尖銳地批評春節聯歡晚會缺乏創新、缺乏時代感、缺乏足夠吸引人的招數，「食之無味，棄之可惜」，甚至不斷有人以「模式化」為由，直言春節聯歡晚會應當停辦（其實這種說法早在一九八七年就已提出）。

對春節聯歡晚會「模式化」的批評，可以分為兩個層面：理念層面的「模式化」和語態層面的「模式化」。所謂理念層面的「模式化」，指的是宏觀的、整體的理念上的「模式化」；所謂語態層面的「模式化」，則指的是微觀的、具體的操作上的「模式化」。對於理念層面的「模式化」的批評主要體現在：其一，單向的大眾傳播方式，缺乏互動與溝通，臺下雖有觀眾，但「看客」的身分使他們不能參與到晚會內容中來；其二，「居高臨下」進行宣傳教化，概念化傾向嚴重；其三，「晚會＝小品＋相聲＋歌舞＋戲曲」的主體框架

沒有改變，封閉茶座式舞臺演出空間鮮有變動。對於語態（電視表達方式）層面的「模式化」的批評主要體現在：其一，主持人語言、節目思想表現的「主題先行」痕跡嚴重，導致整臺晚會沉重有餘，輕鬆不足；莊重有餘，娛樂不足；熱鬧有餘，喜慶不足；真誠不足；高雅有餘，通俗不足等等。單個節目則存在有主題無內容，有內容無情節，有情節無趣味等問題。；其二，環節設計套路沉舊，板快式編排早已為人熟知，整臺晚會缺乏新奇感、時代感，高潮起伏設置的人為化痕跡較重；其三，主持人、演員陣容、節目多年來似曾相識，缺乏新鮮的面孔和招數。理念的「模式化」，反過來，語態的「模式化」則更強化了理念的「模式化」。

也有人在此基礎上進一步探究春節晚會陷入「模式化」困境的原因，認為應該從造成「模式化」的機制和體制入手。這種批評主要體現在以下三點：

首先，運作機制自我封閉，缺乏開放性和競爭活力。中央電視臺是春節聯歡晚會的創辦者，也是多年來的唯一主辦者，具體而言，就是央視文藝中心幾個大導演的「輪流做莊」，這樣的用人和運作機制本身就缺乏競爭的壓力，因而也難有競爭的活力。缺乏臺外力量的參與，沒有全國甚至世界範圍內的「強強對話」，春節聯歡晚會就難以引入新的競爭機制，難以激發改革創新的動力，因此也不可能形成真正的競爭格局。在市場經濟條件下，完善的競爭機制是資源合理配置的保證，春節聯歡晚會的這種運作機制，承襲了計劃經濟體制下「官辦媒介」的舊體，整個晚會的創作往往變成一個「小圈子」、「小班子」的封閉式操作，難以與社會形成良性互動。

其次，主導心態不以晚會為本。春節聯歡晚會舉辦與否，不是中央電視臺所能決定的，也不是學者、評論界、觀眾所能決定的，而是春節聯歡晚會多年來形成的「新民俗」慣性和「儀式」的規定性的必然要求。對於管理者而言，春節聯歡晚會「辦不辦」是關係「穩定大局」的政治問題，「怎樣辦」是技巧和水平問題；

「辦好辦壞」是政治問題，「辦得好看不好看」是藝術問題。因此，管理者的主導心態往往是「不出事就是好事」。誠然，這種不以晚會為本的主導心態，有著諸多關係政治、經濟、社會、文化等方方面面的考慮，是中國的特殊國情決定的，但它卻嚴重影響了晚會「圖變求新」的積極性。

第三，導演為規避風險，寧可選擇陳陳相因。儘管春節聯歡晚會是一塊燙手的山芋，但在電視已經成為強勢傳媒的今天，春節聯歡晚會變成了一塊揚名立萬的試金石，一個金錢與美麗齊聚的名利場，甚至異化成為一種權力與榮譽的象徵，因此，有實力的導演每年都悉數參與春節聯歡晚會，力爭能夠在春節聯歡晚會上「大顯身手」。而一旦大權在握，總導演首先要考慮的是如何規避「風險」（領導不滿意）：一方面是晚會的輿論導向問題，另一方面擔心春節聯歡晚會「出事砸鍋」，落下惡名種種。因此，突破與創新之意並非沒有，而是「風險」實在太大，導演們只好承襲以往所謂的「模式」，使創作流於「模式化」的操作，舊瓶裝新酒，駕輕就熟，何樂而不為。至於觀眾愛不愛看，觀眾如何評說，反而未必是起決定性作用的因素。

二、解讀「模式」

根據上述批評，似乎可以做出如下判斷：春節聯歡晚會問題的癥結就在於「模式化」，而「模式化」又源於一種既定的「模式」。領導高度重視的、電視人傾心打造的、觀眾密切關注的「春節聯歡晚會」的問題果真如此簡單嗎？我們認為，這需要從「模式」的本義入手，去作一清醒、冷靜而理性的解讀。

什麼是「模式」？我們認為，「模式」在本義上，是一種成熟的、經過考驗和驗證的，有穩定的內在規定性與外在指向性的標準樣板，是由特定的規則和套路組成的有機系統。「模式」的內在規定性由一系列的理念、程序、結構、規則等構成，是「模式」生發審美空間和藝術創造的內在張力。而其外在指向性則由時代精

神、價值取向、生活變遷等構成，它們是「模式」與時代同行、與社會同步的外在動力。「模式」的內在規定性和外在指向性共同規約著「模式」的生命動力。

按照原型心理學的研究，集體無意識的「模式」源於一個民族、一個國家、一個群體等在長期歷史積澱形成的價值觀念、思維方式、文化—心理結構、習慣、習俗。具體到電視藝術中，體現在兩個方面：一是電視藝術本體自身創作形成的集體無意識的「模式」；二是社會文化傳統中歷史積澱形成的集體無意識的「模式」。而且，集體無意識的「模式」的形成、存在與發展乃至繁榮，絕不是偶然的，一定是有其存在的社會依據。電視藝術創作中出現的各類、各種「模式」是其本體成熟的一種標誌，能夠成其為「模式」而被廣泛仿效並推廣，證明它是有生命力的。有時一種「模式」也在曲折中變化中，拓展、豐富著並不斷獲得新生命力。如果某種「模式」被證明已經沒有必要存在的話，它也會自然而然地被淘汰出去。

近年來，當前電視業界、電視學界出現了這樣一種傾向：「模式」稱謂的氾濫化。如何理解？在實踐中，為實現自己與眾不同的形象，就將一點點小的探索，舉凡某種手法、技巧、措施、內容、形式、辦法……籠而統之為「模式」。這種動輒即冠名為「模式」的做法，不僅消解和失卻了「模式」本來的含義，也在氾濫化的使用中降低了「模式」的層次與水準。這種泛濫化的「模式」在內在規定性上，根本沒有形成系統的規則與套路，缺乏應有的內在張力；在外在指向性上，淺顯地展示出一些社會生活表象，而沒有實現與社會脈搏的深層互動，缺乏有機的外在動力。這種做法是對「模式」本義的誤讀。

除了對「模式」的誤讀，還存在著將「模式」與「模式化」混為一談的問題，有必要作一釐清。一種有機且成熟的「模式」，必然有其社會、歷史、文化、傳統及現實需求的種種依據與合理性。輕言「模式」，或簡單地否定「模式」，或將所有延續某種「模式」的說法都冠之以「模式化」，從而加以批判，都是不正確的。

正如前文所言，「模式」本身是一個中性詞，無可厚非，而一種成熟的「模式」具有一定的生命力，適應時代

發展和社會進步的需要。「模式化」是將「模式」中一些規則與套路進行固化、僵化、放大到極致的實施與處理，使「模式」喪失創造性和適應性，缺乏彈性和張力。一般而言，電視生產與創作既需要「模式」，也要避免「模式化」。「模式」與〈模式化〉兩者存在著前因後果的關係，但也存在著明顯的內涵意義的區別與差異，模式的形成、發展、成熟是電視生產與傳播的推動力，「模式化」的出現與氾濫，則是電視生產與傳播的巨大障礙。如果將兩者混為一談，顯然也是錯誤的。

對於春節聯歡晚會而言，我們的立場是張揚「模式」，反對「模式化」。之所以要張揚「模式」，在於當前晚會實踐中存在著一些令人擔憂的現象：其一，一些編導在「創新」的旗號下，將一些應該堅守的「模式」精髓要素，像「潑洗澡水時將孩子一起潑掉」一樣丟棄，忽視春節聯歡晚會「模式」特定的內涵與意義。其二，一些編導忌言「模式」，好像一提「模式」，就要走向「模式化」，認為就是陳舊過時的老套路，不堪一用。這兩種現象不是對「模式」的誤讀，就是將「模式」與「模式化」簡單地畫等號，這都嚴重影響了春節聯歡晚會成熟「模式」的形成。之所以反對「模式化」，在於防止晚會生產與創作的惰性與可能的「克隆」，激發創作主體的想像力與創造力，以保持「模式」的彈性和張力，保持晚會可持續發展的活力。

張揚「模式」和反對「模式化」的目的和意義，都在於使春節聯歡晚會能夠在穩定的「模式」中得到發展所需要的內外動力，從而實現春節聯歡晚會的良性發展。

固然，春節聯歡晚會的確擁有了一定的「模式」意義。二十多年來尤其是前十年的探索，已經成功積累了一些較為成形的規則與套路。如在時機上以「春節」為切入點，在內容上以「小品＋歌舞＋相聲＋戲曲」為主體，在形態上以綜藝晚會為表現形式，以基調氛圍上以「喜慶」為整體追求，在傳播方式上則以「電視直播」為基本手段，在具體操作上，如動情點營造、明星＋新人的表演陣容、海外華人和駐外機構的恭賀新春、新年敲鐘讀秒倒計時及結束曲——《難忘今宵》等。這些規則與套路符合「春節」、「聯歡」、「晚會」和「電

視」的內在要求，同時加入了「模式」外在指向性所必需的時代內容。

然而，就此斷定春節聯歡晚會形成了成熟的「模式」，還為時尚早。目前它所處的生存困境恰恰證明，春節聯歡晚會仍處於「模式」的探索階段，遠沒有形成一套既有充足的內在張力，又有充足的外在動力，並且兩者形成良性互動的成熟「模式」。而這種「模式」正是春節聯歡晚會在未來發展的方向。

三、打造「模式」：堅守・改造・吸納

對於春節聯歡晚會而言，打造「模式」不在於打碎其「模式」或者另起爐灶重建「模式」，關鍵在於深入地辨析這一「模式」中最基本、最內在、最不可動搖、最具生命力和適應性的內在因素，並結合不斷變動變化的時代性因素，真正地啟動這一「模式」的內外動力。打造春節聯歡晚會「模式」，既要保持、堅守這一「模式」的內在精髓，又要改造這一「模式」中不再適應當下觀眾需求的陳舊、過時、缺乏生命力的因素與元素，並且還要與時俱進地合理吸納其他模式的營養和元素。

堅守。堅守現有「模式」的內在精髓，是春節聯歡晚會作為春節「新民俗」，即獨具的慶典性、儀式性及其內在的文化意蘊所決定的。否則，春節聯歡晚會將失去存在的意義與基礎。春節聯歡晚會現有「模式」的內在精髓有什麼？我們認為，至少有以下三點：

其一、「新民俗」。除夕時刻，舉國歡騰，家人團圓，親情流溢，共祝新春。「民俗」是一個民族約定俗成的某種傳統習慣。之所以稱春節聯歡晚會為「新民俗」，因為它是由當代電視人創造的一種新型的民俗活動。「新民俗」的內涵與春節聯歡晚會的特定時間、特定對象、特定載體有著密切關係。在時間上，「新民俗」是在「春節」的「除夕夜」這一特定時間，陪伴「生活流」中團圓的人們一起度過，離開這一特定時間，

將失去「新民俗」的本義；在對象上，晚會將全球華人和各族人民聯為一體，普天同慶，共用狂歡，體現出最具包容性的、最廣泛的「聯歡」；在載體上，以綜合性、相容性為特徵的綜藝晚會是最佳的選擇，豐富的內容、多元的功能、多樣的風格、綜合的手段，可以盡可能多地承載「新民俗」的意義，可以傳達和表現四海一家、普天同慶的節日氣氛。所以，歸納「新民俗」的內涵就是「春節」、「聯歡」和「晚會」，必須堅守這一點，不可改變，也正是基於這一點，春節聯歡晚會即使「難辦」，也要「年年辦」。

其一，喜慶與祈福。喜慶與祈福是春節聯歡晚會的主題性情感訴求。「喜慶」是正面表達人們對過去一年中取得的收穫和進步的喜悅心情；「祈福」則在另一個側面上表達人們對來年的真誠祈禱與祝福。對風調雨順、五穀豐登，對國泰民安、政通人和，對健康平安、生活富足，對愛情甜蜜、家庭和美等等，各種情感訴求都要通過春節聯歡晚會上表現出來，歸納起來，「喜慶」和「祈福」是最集中的體現。因此，春節聯歡晚會要全力營造喜慶和祈福的氛圍和情調，將演現場變成一個情感「場」，宏大的民族情感和細膩的個人情感都能在這一共通的「場」中得以表現。從文化淵源上考察，晚會作為古代人歡慶節日和豐收的重要形式，其中喜慶和祈福的情感訴求占據著非常重要的位置。延續到今天的電視上，晚會的這種功能仍是其主要特徵，也是晚會「模式」中必須堅守的內在精髓之一。

其二，儀式性。春節聯歡晚會的文化意義就在於將中華民族深層、普遍的節日心態同這一特定時刻結合起來，高度凝聚和無限放大悠久的歷史文化傳統賦予這一時刻的內涵與真諦，使千萬個家庭、每一個電視觀眾都能在春節聯歡晚會這個「節日儀式」中成為積極的參與者，都能盡情分享全球華人和各族人民共有的喜慶和狂歡。春節聯歡晚會「儀式性」的內涵包括：其一，民族的「慶典」。在中華民族的最重要的傳統節日裏，春節聯歡晚會就是整個中華民族的「慶典儀式」：不論何地何處，全民族都要共同分享這一刻，每到零點，任何節目都要停頓下來，靜候新年的鐘聲。其二，集體的「狂歡」。春節是全體中華民族的「狂歡節」，在春節聯

歡晚會上，各個階層、各個領域、各種行業、各種職業、不同身分的人都會打破高低貴賤的界限，馳騁胸懷，縱情「狂歡」。其三，家庭的「交流場」。鑑於春節聯歡晚會是以「家庭」為單元的集體觀賞，晚會應以「團圓」為主體內容，如此在觀賞過程中，家庭的每一位成員都能分享話題，平等交流，在「交流」中得到彼此認同，情感得到昇華。強化春節聯歡晚會「模式」中的「儀式性」元素，是春節聯歡晚會成為每一個社會成員的「集體無意識」的前提，也是提高媒介影響力、增強必視性的基礎。

改造。打造春節聯歡晚會「模式」，必須對現有「模式」中不適應當下觀眾需求的過時的、陳舊的、缺乏生命力的因素與元素加以改造，甚至剔除。

春節聯歡晚會作為一種共時性的大眾文化載體，承載了諸多歷時性的矛盾和因素。如何適應時代發展的要求？惟有不斷「圖變求新」。因此，只有改造和剔除陳舊的、過時的元素，增添富有時代性的新營養，才能保持「模式」持久的生命力。這些需要改造的元素不僅存在於語態層面，更主要存在於理念層面。語態層面的陳舊元素在操作過程就可以進行改造，而深潛於創作者創作習慣和思維深處的理念元素則比較根深蒂固，需要很長的時間才能改變，或者難以改造。如創辦初期晚會具有「文藝匯演」的功能，在今天早已不合適宜，然而我們依稀還能看到晚會的這種追求；早期盛行的「居高臨下」的宣傳說教式的臺詞、串聯詞雖已少見，但還是時有耳聞等等，這些都是要在晚會實踐中注意並加以改造的對象。「除舊」才能「立新」，對於打造春節聯歡晚會的「模式」而言，改造的力量依然重要。

吸納。打造春節聯歡晚會「模式」，要從電視欄目、節目中吸納寶貴經驗，從世界範圍內一些經典晚會中借鑑成功的元素，還要從其他社會領域中汲取對晚會實踐有啟發的營養。

電視小品作為春節聯歡晚會獨創的一種節目樣式，就是融合了滑稽故事、民間戲曲、話劇與歌舞、音樂劇等多種藝術種類的有生命力的元素。小品《昨天‧今天‧明天》將家喻戶曉的《實話實說》的欄目樣式與喜劇

性的情景相結合，創造了出乎意料的喜劇效果，成為很多人心目中的經典之作。新聞節目中的紀實性元素，娛樂節目中的時尚性元素，室外大型歌會的場面調度等，也是春節聯歡晚會豐富「模式」內涵所吸納的對象。在世界範圍內，有許多已經形成成熟模式的經典晚會。如維也納新年音樂會，其中有許多「儀式性」的設置，如舞曲設置的輕重緩急、香檳波爾卡後的舉杯、藍色多瑙河前的新年祝福、拉德斯基進行曲指揮與觀眾的互動等等。這些「儀式性」內容都是春節聯歡晚會所缺少的，值得借鑑。

與時代同進步，這是一種「模式」內外指向性的必然要求。出現缺乏時代感、缺乏創新的批評，只能說春節聯歡晚會在吸納其他藝術門類的營養上做得仍不夠到位，或者在吸納時代性內容的時候在技巧上還存在不足之處。

只有通過堅守、改造和吸納，春節聯歡晚會才能打造出有生命力的「模式」，三者缺一不可，相輔相承。不堅守，春節聯歡晚會就會失去作為「新民俗」的本來意義，失去存在的價值；不改造和吸納，將意為著春節聯歡晚會必然走向「模式化」，失去生命活力，陷入死地。

成熟的春節聯歡晚會「模式」，應該從理念層面到語態層面，既具有節目形態的內在張力，還具有時代精神的外在動力，是一種富於生命力的、有中國特色和民族風情的、符合電視生產與傳播規律的經典「模式」。正如維也納新年音樂會有著上百年的歷史一樣，歷時才幾十年的春節聯歡晚會要打造一種成熟「模式」，還需要更多的時間。到真正形成「模式」的那一天，也許就是春節聯歡晚會走出所謂「模式化」困境、走向新的境界的時候。

第四節 中國電視引進節目特質探析

中央電視臺國際部以引進海外優秀影視作品為己任，在多年的實踐中為中國電視觀眾引進、譯配、製作了大量的電影故事片、電視劇、紀錄片及各類專題節目，成為中國廣大電視觀眾文化生活中不可或缺的精神產品，也為中外文化的交流作出了重要的貢獻。

在長期實踐積累的基礎上，中央電視臺國際部的工作人員深感責任重大。他們意識到自己的工作並不是簡單的翻譯、編輯與製作，而是提高與豐富民族文化素質，提高與提升中國對外開放的水平，實現更深遠的跨文化交流，溝通中國與世界的一個重要的橋樑與窗口，簡而言之，中央電視臺國際部的電視人在某種意義上可以說是中國電視跨文化交流的使者。

因此，中國中央電視臺國際部的電視人在繁忙的電視業務實踐中不滿足於完成節目的創作，他們還積極探索、總結自己的經驗，力求提升為更具指導意義的理論層次。為此，他們組織了有相當規模的階段性評獎，並組織了多次專家點評，同時整理了自己的經驗和體會，寫作了大量的理論探討文章。他們還與學術界保持密切聯繫，推出了《現代傳播》、《中國電視》等多家著名學術雜誌的理論研究專刊，還由作家出版社出版了數百萬字的電視叢書。這些工作在業內外產生了很大的反響，為探討和構建中國電視節目的跨文化傳播與交流框架體系打下了堅實的基礎。

中央電視臺國際部的這些優秀引進節目及他們可貴的理論探索，給我們帶來了哪些重要啟示呢？

一、開放度：體現先進文化發展方向的重要標誌

改革開放二十多年來，中國的經濟呈現出前所未有的開放局面，經濟的對外開放給中國帶來的巨大變化是舉世公認的，同時中國社會也以空前的開放姿態迎接著來自世界各個國家、地區和民族的人們，中國社會的開放水平也是有目共睹的，而在文化領域，對世界各個國家、地區和民族豐富多彩的文化成果的引進，成就同樣是突出的。中央電視臺國際部多年來的工作構成了中國在文化上開放引進的重要組成部分。

代表先進文化發展方向是江澤民同志「三個代表」理論中極具時代特色的表述，中國電視節目的引進理應遵循這一理論表述，在不斷開放的格局中，為中國先進文化的建設與發展增添新的內涵，而體現先進文化發展方向的重要標誌就是開放的水平、規模與效應，簡而言之，就是開放度，開放度又具體體現在廣度、高度與深度三個方面。

1　放的廣度

所謂開放的廣度，主要意味著引進節目的範圍，具體來說，就是引進節目的國家、民族、地區的豐富程度，引進節目的品種、類型和引進方式的豐富程度等。

中國電視在近幾十年來的引進節目過程中，隨著對外開放範圍的擴展，經濟實力的增強，購買能力的提高，引進節目的國家、民族和地區範圍也日益擴大。從早期的港臺、日本、美國、俄羅斯及歐洲的英、法、德等國為主，逐漸拓展到亞洲其他國家和地區如韓國、印度等，還包括拉丁美洲的部分國家以及南歐、北歐等地區，這從一個側面顯示了中國日漸拓展的世界性眼光和國際化視野，相信這一廣度上的拓展還將繼續前進下去。

從引進節目的品種和類型來看，改革開放初期，主要引進的是國外境外的經典影片和情節性較強的電視劇。近年來我們在引進各類專欄節目如科技類、文化類專欄節目和綜藝類專欄節目等方面也加大了力度，特別是一些邊緣交叉形態的節目樣式不斷被引進，為中國觀眾帶來了別樣的享受。

從引進的方式來看，由單個節目的引進發展到整體的引進，如佳藝類節目，就是通過公司合作的方式將其整體性引進中國的。

隨著廣度的拓展，中國電視引進國外境外節目的視野更為廣闊，品種更加豐富，方式更加靈活多樣。在這一過程中，中國電視節目的國際化水準也得到了很大提高。

2　開放的高度

先進文化的發展方向要求民族文化整體的取向要面向現代化、面向世界、面向未來。中國電視節目的引進同樣也要站在這一高度上來予以把握。概括地說，中國電視節目的引進要達到上述高度，需要從以下三個方面加以考慮和審視。第一，國家整體文化格局構成的需要。一般我們把國家的整體文化格局分為主流文化、精英文化和大眾文化三個主要部分。在引進節目過程中必須考慮到所引進的節目在我國的整體文化格局構成中占據的位置，有些可能符合了主流文化的價值取向，有些可能更接近精英文化的價值取向（如許多經典影視作品、世界名著改編的影視作品等），還有一些更適合大眾文化的取向和口味（如一些綜藝娛樂性節目和電視情節劇等），從這一高度出發來規劃引進節目的比例。中央電視臺國際部在長期實踐中較好地把握了這一點，總體引進比例比較適當。第二，民族文化版圖建構的需要。從這一角度出發，中國電視引進節目不能簡單地「硬譯」或直接搬入，而是要考慮民族文化版圖的整體建構需要。如有些體現著世界性、國際性、人類性意義的，具有現代意識的節目，其中有的從眼前看，可能離我國的實際國情和發展水平有距離，比較超前，但從長遠的發展

來看，則是民族文化版圖建設中必需的。如比較追求個性發展的影視作品，如追求人與自然和諧的環保類、公益性影視作品，可能只要稍加處理，就會填補中國民族文化版圖中的薄弱部分。而另有一些涉及異域民族歷史文化、涉及宗教等特殊領域或比較複雜的意識形態問題的節目，則需要非常慎重地對待。在尊重異域文化的同時，還要剔除其與我們民族文化版圖建設不適合的部分，以使我們民族文化版圖建構在引進電視節目中得到健康的、合理的、進步的營養。第三，提高民族思想道德水平和科學文化素質的需要。引進節目不能只考慮新鮮、有趣、可視性強，還要考慮到是否有利於提升中國電視觀眾的思想道德水平和科學文化素質。對於不同品種、類型的，不同價值取向的引進節目，應有不同的判斷標準，但不管何種標準都不能離開其思想道德內涵和科學文化含量，是否健康，是否先進，不能離開依這一基準所作的判斷。中央電視臺國際部在他們的實踐中對上述問題的考慮日漸自覺，並且積累了豐富的經驗。

3　開放的深度

在引進國外境外電視節目過程中，發現一個令人矚目的現象，那就是一些經典的影視產品給大家留下的記憶是最為深刻的，而且有的經典作品不斷地被重新拍攝、重新製作，形成了不同的版本，而幾乎每一版本都有其獨特的價值。這些經典作品在觀眾中產生了非常大的影響。如世界名著改編的《巴黎聖母院》、《安娜·卡列尼娜》、《基督山伯爵》、《紅與黑》等，我們都引進過多種版本，但每一版本都同樣受到觀眾的關注。還有一些經典影視作品如《魂斷藍橋》、《亂世佳人》等，觀眾們時至今日依然百看不厭。更有一些西方電視傳媒投資巨大的傾力之作，如《千年滄桑》、《失落的文明》等大型系列專題節目，以其深邃的歷史文化內蘊在觀眾中產生了空前的反響。在引進節目中，重點投入那些具有經典意義的影視產品，這是體現我們開放深度的重要組成部分。

二、本土化：跨文化交流中民族文化主體導向的重要體現

跨文化交流中到底應遵循怎樣的方針和策略，追求怎樣的目的和目標，這是引進節目中必須考慮的問題。

跨文化交流具體到引進國外境外電視節目中，一個核心的理念就是體現民族文化的主體導向，一言以蔽之，就是本土化的目的和目標、方針與策略，亦即：「洋為中用」，「以我為主」，豐富和提高我們民族自身的文化。

1 引進的內容

不論是哪個國家、民族和地區，不論是什麼品種和類型，也不論是何種引進方式，我們首先關注的還是引進節目的內容，這些引進的內容應當符合我們民族文化建設時代性和戰略性需要。如從目前民族文化建設的時代性需要看，體現先進文化發展方向的現代科學技術內容應當是最為主流的需要，它對於反對迷信，倡導科學，促進經濟發展有著重要的現實意義。而從民族文化建設的長遠戰略性需要來看，體現未來世界可能性的各種優秀影視產品，體現各個國家、各個民族和各個地區不同歷史時期較高文化成就的優秀影視產品同樣是我們引進的重點。

2 文化品格和審美品格

引進節目中體現民族文化主體導向的重要部分是文化品格和審美品格，即按照我們民族的價值理念、思維方式和審美趣味去選擇、發現，去加工和改造。這種選擇、發現、加工、改造並不是意味著對引進節目的隨

意篡改和曲解，而是保留其符合我們文化需要的部分，剔除其不符合我們文化需要的部分，並用各種方式，按照我們的價值取向、思維方法和審美趣味去藝術地修飾，使其成為建構我們民族文化的有機組成部分，這在大量的節目譯製中留下了許多寶貴的經驗。通俗地表述，就是由簡單的「硬譯」變成具有創造性和藝術性的「轉譯」。

3 表述方式

這主要體現在表述語言中。眾所周知，語言是現人類思想文化，進行文化交流的最直觀的載體。語言的表述，各民族、國家、地區都有其獨特的方式和樣式、習慣與特徵，這也是跨文化交流中我們經常感到最棘手、最困難的部分。由於國家、民族和地區的差異，在語言表述層面上經常會面臨溝通、交流的較大麻煩。如何既尊重異域文化，又能夠體現我們民族文化的固有特徵，這是表述方式方面我們將長期面對的重要課題。當然我們也要看到，隨著引進節目的逐漸增多，我們民族固有的表述方式也處於不斷變動狀態。在表述方式或者說語言表述層面，看來把握合適的「度」是最為重要的。既保持一些引進節目原生狀態的語言特質，再加入一些本民族長期形成的語言表述習慣，在這二者之間保持適度的張力，既尊重異域文化，又能給我們自己的民族文化帶來補充和新的營養。

三、傳播藝術：中國電視引進節目的表現特徵

中國電視由電視傳播和電視藝術兩大部類構成。溝通和連接電視傳播和電視藝術的仲介地帶為電視傳播藝術，它包括了如何以藝術化的方式進行傳播，如何使電視藝術按照傳播規律進行創作與推廣。電視傳播藝術既

是電視傳播所探求的，也是電視藝術所探求的，它適用於所有的電視節目。作為中國電視節目體系中一個極具特色的組成部分，電視引進節目如何體現電視傳播藝術的種種規則和特質，我們認為至少有三個方面的問題值得注意。

1 主體視點

毫無疑問，電視節目的主體是傳播者，它包括了電視資訊傳播類節目的從業者和電視藝術的創作者。但對電視引進節目來說，則存在著雙重主體。一重主體是被引進節目的原創者，另一重主體則是引進節目的各個環節的「轉譯」者，包括引進節目的翻譯、編輯、製作等環節的工作人員。因此，談到電視引進節目的主體視點，情形就比本土製作的電視節目更為複雜。一方面我們需要尊重、理解被引進節目原創者的主體視點，即尊重被引進節目原創者看問題的角度和方式；另一方面，引進的過程對於我們而言必然是要遵循以我為主的方針和原則，所以「轉譯」過程中，我們自己的主體視點即我們看問題的立場、角度和方式應成為把握和駕馭引進節目的主導。中央電視臺國際部在加大主體視點的滲透力度上形成了日漸成熟的思想與方法。在引進《千年滄桑》和《失落的文明》等大型系列專題節目過程中，為了突出我們民族的、國家的以及媒介的主體視點，對原節目進行了大量的處理。在保持原節目風貌整體不變的前提下，加入了大量的中國權威學者與人士的談話和演說，對該節目進行了創造性的整理、加工，使之既保留原節目特色，又突出我們自己的主體視點，這一創造性處理博得了廣大觀眾普遍認同和高度評價

2 「螢幕魅力」

電視引進節目由於其語言載體、敘事風格和藝術表現與我們有較大差異，因此如何能對中國觀眾產生螢幕

魅力就是一個非常棘手的問題。如果用翻譯的要求來作比喻，引進電視節目做到「信」相對不難，做到「達」則相當不易，而要達到「雅」的境界即產生「螢幕魅力」，則需經過相當艱苦的藝術再創造。從中央電視臺國際部推出的許多優秀引進節目的成功經驗來看，除了自己主體視點的準確把握，還要充分地調動電視的各種手段和方法，依照「轉譯」者的文化積累和藝術想像力，通過翻譯、配音、錄製、字幕及各種特技等方式手段來增加螢幕魅力。這其中尤其是語言部分是最為關鍵的。如何將異域文化的語言「轉譯」為符合我們民族審美趣味的語言，進而既展現異域文化的獨到之處，又散發出我們民族的獨特文化藝術魅力，這是一個永遠值得探討的跨文化傳播與交流的重大問題。

3 「時機」與「賣點」

不可否認，東西方文化的經典名作包括影視經典作品具有長久的價值與魅力，但是對大多數影視產品來講，在傳播的過程中選擇恰當的「時機」，尋找獨到的「賣點」，可以達到更好的效果。中央電視臺國際部在引進世界名著名片的過程中，許多「時機」與「賣點」的選擇是恰如其分的。如《一曲難忘》、《居里夫人》等名片的推出恰逢中國政府提出「科教興國」戰略方針之時，這些片子所貫徹的科學品質、教育品格和文化品位恰好符合了當時時代的主潮流，因此播出後受到了廣大觀眾的熱烈歡迎，並得到中央領導的關注和贊許，而《正大綜藝》、《國際影院》、《人與自然》、《動物世界》、《環球》等眾多名牌欄目也常常注意選擇和引進那些符合當下時代潮流和觀眾興趣的「時機」和「賣點」來推廣引進節目，在這一點上，中國電視引進節目還有巨大的空間等待我們開拓。

總之，中國電視引進節目不是一個簡單的文化引進現象，而是需要站在先進文化發展方向的制高點上，以積極的開放姿態來探索跨文化交流中「本土化」的內容、品格與方式，來探討有中國特色的電視傳播藝術特質。只有這樣，中國電視的引進節目才能在中國電視節目體系中，在跨文化交流與傳播中，在探索先進文化發展方向進程中，扮演更為重要的角色，做出更為重要的貢獻。

第六章 電視紀錄美學

電視紀錄片在電視螢屏上日益繁榮起來，從《絲綢之路》到《話說長江》、《話說運河》，到《黃河》、《唐藩古道》，到《望長城》，還有《西藏的誘惑》、《藏北人家》及上海電視臺的眾多得獎紀錄片，都顯示了中國電視紀錄片的實力與氣派。由此而引發的關於電視紀錄片的理論探討也漸具規模，如關於電視紀錄片中的主持人問題、「真實性」問題、紀實問題、紀實與表現問題、寫實與抒情等問題，理論界都做過一些討論。電視紀錄片的進一步發展，給電視理論界不斷提出新的更重大的課題，僅僅停留在操作層面的技巧技能問題上顯然已不能對實踐產生強有力的啟發作用。本章試圖從美學的角度對電視紀錄與電視紀錄片作一較為系統、深入的探討。

第一節 電視紀錄美學的性質與地位

電視的紀錄，是電視對非虛構現實生活的一種有組織的再現與表現。這裡面有三種性質不同的構成成分：生活原生形態的資訊，經過選擇和提取的再現性生活資訊，經過加工、改造的表現性的生活資訊。這三種資訊

的交錯、交叉與融合，構成了電視紀錄節目（含各類電視新聞報導、專題片及部分電視藝術片）。電視紀錄美學的任務就是研究電視紀錄節目中這多種資訊之間的關係，它們與現實生活原生形態之間的關係，它們在電視觀眾中引起的審美反應，進而對其審美價值作出評判。

馬克思主義經典作家告訴我們，人類對於世界的把握方式大致有科學的、藝術的、宗教的和日常生活實踐的四類。

從這個角度來看，電視美學可以劃分為電視技術美學、電視藝術美學和電視紀錄美學。這三者分別接近對應於科學的、藝術的和日常生活實踐的三種把握世界的方式。它們在電視這一大眾傳播媒介中，既相互區別，又相互聯繫，更體現出相互交錯、交叉、融合的特點。如果說電視技術美學的研究對象為電視技術與電視美和審美的實現之間的關係，電視藝術美學研究電視藝術對於電視美的創造與電視審美的功用；那麼電視紀錄美學的主要研究對象不是科學的自然的世界，也不是藝術的世界，而是由人們日常生活實踐所構成的社會及社會中人與人之間的關係。簡而言之，是對人們「日常性」生活的一種捕捉、再現與表現，而不是藝術加工或重造的新的世界。

正如戲劇作品和電影作品典型地體現了戲劇美學和電影美學的理想，體現電視紀錄美學理想的是電視紀錄片。電視紀錄美學理想正是在電視紀錄片的創造與接受，或電視紀錄片美的創造與審美實現的過程中，得以滲透和體現的。電視紀錄片在電視節目系統中的性質與地位，也決定了電視紀錄美學在電視美學系統中的性質與地位。

電視紀錄片是最能體現電視特性的一種樣式，它融資訊傳播、紀錄與藝術表現功能於一身。如果說電視新聞主要強調資訊傳播，電視藝術主要承擔藝術表現和消遣娛樂的功能，那麼電視紀錄片則是無法為別的樣式所取代的最「電視化」的樣式和產品。正因此，電視紀錄美學的研究，對於整個電視美學的研究不僅是不可或缺

的，而且是有著典型意義的。

第二節 電視紀錄的「真實」三層面

人們說，「真實」是電視紀錄節目的生命。這話說得很好。但問題在於，當人們以一個抽象的「真實」作為標準去衡量電視紀錄節目時，會發現人們所宣稱的「真實」在此時彼時或在此地彼地，並不具有同樣的內涵。因此，有必要對「真實」這一概念進行更為具體的界定。

界定的方法，除了將「真實」放在歷史發展的長河中，給予階段性的闡釋外，還可以從邏輯的方面，按照電視紀錄節目再現與表現社會人生的深度，將真實劃分為三個邏輯層面：外在真實──內在真實──哲理真實。

外在真實指的是現象的真實，事實的真實。達到這個層面的真實是對於電視紀錄節目的最基本的要求。電視紀錄必須嚴格遵循生活自身的邏輯；不能違背生活的法則，更不能為了創造者的主觀要求，去粉飾或篡改生活原生形態的自然風貌。曾幾何時，許多紀錄片為了迎合時尚，而不惜人力物力，進行大規模的組織拍攝，壯觀是壯觀了，漂亮也夠漂亮了，但卻因為背離了生活的邏輯而為人們所摒棄。八十年代中後期電視紀錄片「紀實」大潮的高漲，某種意義上可以說是對過去許多年中紀錄片虛飾生活、違背生活原則的不良傾向的一種反正。社會生活是豐富多彩的，電視工作者只要下功夫，深入這取之不盡、用之不竭的生活之中，就不會沒有收穫。生活的現象也是無窮無盡的，將電視攝影機對準這無限多樣的生活現象，其說服力和感染力有時比人為的解釋還要強大、強烈得多。恰如先哲所言：事實勝於雄辯。

然而僅僅停留在事實真實、現象真實的外在真實層面，還是不夠的。一個好的電視紀錄節目，不僅要將攝影機對準大千世界紛紜變化著的生活現象，更應將攝影機對準這生活中的主人，對準人的一雙雙眼睛。我們常常說，眼睛是心靈的窗戶，電視紀錄的高度「逼真」於生活，不只意味著捕捉到生活現象，更意味著要透過人們的眼睛、去捕捉那微妙傳神的人的心靈、心理、意識、心態，這就是所謂內在真實。上海電視臺國際部拍攝的紀錄片《十五歲的中學生》、《老年婚姻諮詢所見聞》等都非常注意在這一真實層面上著力開掘。《十五歲的中學生》中男孩自殺及其母親的哭訴，孩子們瞞著父母到歌舞廳、向電視臺打熱線電話、準備考試、告別會演等場景中，都有細緻入微的心理展示，將這一代中學生的特殊心態很好地剖析了出來。《老年婚姻諮詢所見聞》中，鏡頭直對來諮詢所徵婚的老年人，他們的一顰一笑、一言一行，尤其是他們竭力掩飾的神態、神情，不用多說，就已經將其複雜的內心世界曝光於觀眾面前。電視紀錄追求外在真實，就使斑斕多姿的生活現象找到了較為穩定而可靠的心理依託。它可以使人們「去偽存真，由表及裡」地透過生活表象，看到生活的更本質、內在的東西，使人們對生活達到更進一步的認識。

哲理真實是「真實」三層面中最高的一個層面。它以外在真實和內在真實為基礎，進而深入到一些具有普泛社會意義、文化意義乃至具有普泛人類性價值的話題，如生存問題，生命問題，人與自然、人與社會、人與人的深層關係問題等，並對此作出有意義有價值的新的探索。上海電視臺國際部的另兩部紀錄片《呼喚》、《德興坊》在哲理真實層面的開掘上作了有益的嘗試。《呼喚》表面上看寫的是癌症病人俱樂部裡的一些感人故事，但它沒有停留在為寫事而寫事，為寫人而寫人的層面，而是提出了發人深思的有關生命的哲理性課題：人的生命是有限的，人究竟應該怎樣活著？怎樣的人生才是最有意義的？由這些掙扎在死亡線上的人們來闡述這個問題，顯得格外有分量。如果說孔老夫子忌談這個令人困惑的問題，提醒人們「未知生，焉知死」，那麼《呼喚》的編導則大膽涉入這個領域，他們要通過「未知死，焉知生」，來探求生命的意義與價值。《德興

坊》看起來主要反映與表現上海普通市民的住房問題，但透過德興坊弄堂裡幾代人相互關照，互相體諒、體貼的關係，又把東方式的人與人之間融洽、和睦的家庭、鄰里生活方式自然地介紹給了觀眾，也把人的生存空間、生存需求、生活品質、生活理想等具有普泛社會意義、文化意義的課題提了出來，引發人們進行深刻的哲理性思考。如果這些課題是基於紮實的外在真實與內在真實的揭示基礎之上的，那就不僅對於某一地區、某一階層的人們具有啟發，而且可以跨越時空的局限，具有長久的保留價值和啟迪意義。

總之，作為最能體現電視特性的樣式，電視紀錄節目的美學追求不僅對於電視紀錄節目本身，而且對於整個電視節目系統的美學追求都具有極為重要而典型的意義。而對電視紀錄美學的把握，首先就是對其「真實性」的把握。筆者認為，只有從縱、橫兩個方向上，即歷史的與邏輯的兩個坐標軸的綜合把握上，才能確立電視紀錄節目的「真實」水準與「真實」的層次。也就是說，一方面以歷史發展著的「真實」概念來判斷電視紀錄節目的「真實」水準，這就離不開對「多重假定」過程中每一個「假定」環節和各環節之間的關係進行準確的分析；另一方面我們應該從邏輯層面上確立電視紀錄節目所達到的高度與深度。因此，以抽象的、靜止的、沒有層面的「真實」觀念來作為標準，不僅無益而且可能妨礙電視紀錄節目的發展與進步。

第三節　電視紀錄片的社會功能

電視紀錄片，如同其他電視產品一樣，它的「美」絕非一種不帶任何功利色彩的「超然」的美，而是與人類認識和改造世界的社會實踐活動緊密相連的。換言之，電視紀錄片的「美」不僅建立在它的「多重假定」的真實」基礎之上，也同樣建立在它的社會功能的承擔之上。社會功能從積極的意義上來看，是一種「善」，它

意味著人們的社會實踐活動符合了人的主觀目的，即所謂實踐活動的合目的性；又意味著在社會實踐活動中，個別的主體與人類整體的利益、需求、目的達成了某種和諧。電視紀錄片的「善」的社會功能的實現，指的就是在電視紀錄片的創製和傳播過程中，應該體現出人類社會實踐活動的合目的性，體現出個體與整體利益、需求、目的的某種和諧，體現出對人的諸種主觀能動性——創造性、智慧、才能和力量的現實肯定。

電視紀錄片作為體現電視特性的一種重要樣式，自然也應是體現電視與電視美的社會功能的一種重要樣式。我們知道，美的主要形態為自然美、社會美、藝術美，自然美是一種沒有經過人們虛構的自然的美；藝術美是經過了人們虛構加工、提煉、改造了的美；社會美則是體現在人們社會生活中或社會實踐中的一種美。由於電視主要是通過自己的媒介手段來轉述現實，再現現實、表現或再現人們的社會實踐活動和社會生活，所以它所傳達出來的美主要是一種社會美，即主要承擔了傳播和紀錄人們的社會實踐與社會生活的功能。電視紀錄片所傳達出來的美，當然也應是一種以承擔傳播和紀錄人們社會實踐與社會生活功能為主的社會美。具體說來，電視紀錄片的這種傳播社會美的功能，與其他電視產品樣式相比，又有哪些顯著的特色呢？

首先，「說真話」應該是其追求的主要目標。「說真話」，說起來簡單，真正能夠做到卻是不容易的。人們生活的社會，是一個由種種傳統、種種文化、種種人所組成的無比複雜的存在，受著這些有巨大差異的傳統、文化與人的規範與約束，人們認識真理、表達真理就不僅僅需要卓識，更需要勇氣和膽略，才能在電視紀錄片中言人所不曾言、不敢言的「真話」，才能使觀眾從中去偽存真，通過直面真實的生存狀態，而感受和獲得生活的力量。《德興坊》中的王鳳珍老人，不肯搬出德興坊這個破舊的弄堂，《老年婚姻諮詢所見聞》中的陸根楠吐露她的不快、不悅乃至不平，因為是說了真活，而比多少段拐彎抹角的議論還要震撼人心。

認識與發現社會問題，是電視紀錄片所應承擔的又一重大社會功能。一部成功的電視紀錄片，可以抓取富於強烈時代色彩、有重要現實意義的社會生活現象，並從中取出發人深思的社會問題。北京電視臺的系列片

《同心曲》、中央電視臺的《廣東行》，都是這方面有代表性的作品。有一些優秀的電視紀錄片，還因準確而深刻地再現與表現時代生活，而為歷史留下了不少傳之久遠、耐人尋味的珍貴資料。

我們上面已論述了電視的一般社會功能。對於電視紀錄片這種以生活原生形態為紀錄對象的電視產品樣式，如何做到既客觀、自然，又對社會、對人有積極社會意義，是一個令人深思的問題。記得前蘇聯電影大師斯坦尼斯拉夫·羅斯托茨基在中國演講時，曾對電視紀錄片作過評論。他認為一方面要講真話，包括揭露社會弊端，但又不能把生活描摹得一團漆黑，讓人沮喪，看不到光明。一味說好或一味說不好都是不可取的。一部電視紀錄片想立得住，就必須要把握好這個辯證關係，把握好這個分寸，這樣才能使人、使社會在一種健康、公正、良好的氛圍下，不斷地發展、進步。

電視紀錄片固然不能粉飾生活、製造虛假的太平氣象，但也不能在「真實」的旗幟下，放棄它對社會的責任。當代中國電視紀錄片尤其應該注意在捕捉新生活的同時，灌注一種道德感、崇高感、責任感，使人們在新的壓力與動力面前，保持旺盛的激情、智慧與創造力。

第四節　電視紀錄片的品格與境界

電視紀錄片所傳達出的美，是一種社會美，這只是一種一般的、籠統的說法，這並不意味著所有電視紀錄片都處在同一美學水準之上。然而依據什麼標準來劃分電視紀錄片的美學品格與境界呢？筆者認為，可以根據電視紀錄片洞察社會、洞察人的深度，將其劃分為「描述」生活、「發現」生活、「創造」生活三種品格與境界。

1 「描述」生活。追隨著生活原生形態表象，嚴格地遵循生活的邏輯，客觀地、自然地再現生活本身的各種存在。大量的電視紀錄片都以這一層面的要求為準則。在這一層面上，電視紀錄片必須按照生活發生發展的「已然律」來進行拍攝、製作，而不能超越這種「已然律」，更不能虛構、加工生活。這一層面上的電視紀錄片一般關注事實的本身、事件本身，而難於對社會或人進行更深入的剖析、透視。

2 「發現」生活。在「描述」生活的基礎之上，根據對生活的深入體驗與觀察，有預見地去「假定」，進而捕捉到有意義、有價值的生活情景。在這一層面上，電視紀錄片既要做到客觀、自然地去「描述」，又要主動地參與生活的發展，在不違背生活邏輯的前提下，「發現」人所可見、又未必可見，既在情理之中、又在意料之外的生活現象。這個層面上的電視紀錄片往往具有突發性、偶然性的特點，給人以不同凡響、耳目一新乃至振聾發聵之感。

著名的《望長城》「尋找王向榮」那一段戲，就是遵循著生活發展的「可然律」而跟蹤拍攝的，當攝製組來到王向榮家，通過王母的聲音，王母與主持人及王母與兒子之間關係等的表現，將王母的個性有力地顯示了出來。攝製組同志們意識到按照王母的為人處世的方式及其性格的可能性，她是會遙送主持人出村的，所以當攝製組一行人走了很久以後，還在等待老人的出現，當他們回頭遙望小山坡，果然王母不出所料地出現在山頭，於是「王母遙送主持人」就把整段戲推向了高潮。這種看似突發性、偶然性的生活場景，這並沒有進行過多的藝術構思，可如果當時停機，漏掉了這個細節，效果就遜色多了。一部電視紀錄片，有了這樣的「發現」，會使其品格與境界躍入一個新的較高的層次。

3 「創造生活」。如果一部電視紀錄片不僅僅捕捉與「發現」有意義有價值且頗為新奇的生活細節，而且能夠將這些珍珠般的細節貫串在一起，就可能昇華為一種別樣的生活，別樣的世界。這種生活，這種世

界既是現實的客觀存在，又自然地融進了創造者們的較為完整的情感體驗與哲理思考，因此，它傳達出來的不僅僅是生活本身的存在，還蘊含了更豐富、更具魅力的生活理想、生活意味、生活情調、生活境界。它可能只著眼於某一局部、某一方面的生活內容，但若達到了這個層面，甚至可以跨越地域與時間的限制，產生廣泛而長久的影響。《藏北人家》只是紀錄了一個普通藏族人家的幾個日常生活的片斷、場景，但它所表現出的人與命運的抗爭和人的頑強的生命力卻是那樣動人心魄，連聽不懂漢語的外國人看了都禁不住噴噴讚歎。《德興坊》中王鳳珍老人的生活態度及鄰居們之間的關係，《呼喚》中癌症病人俱樂部裡人與人的特殊組合及他們面對死亡的選擇，都不是某一個社會問題可以概括得出的，因為它向人們呈示的是超越局部、超越個別細節的整體的、意蘊深邃的新的生活世界。

第五節　電視紀錄片的思維與表達方式

電視紀錄片在思維上也同樣典型地體現著電視的特性，這就是「交流」方式的多重豐富性。電視紀錄片的「交流」，按照思維品格的高低，可以劃分為單向交流、雙向交流、立體網路交流三種思維形式。

所謂單向交流，又有兩類：觀眾處於被動地位、創造者處於居高臨下控制地位的是一類；創造者被動地依附對象（拍攝對象）的是又一類。前者創造者可以揮灑自如地表達自己對所捕捉的生活現象的評價、意願，但不容易調動觀眾或被拍攝對象的積極參與，走向極端的就是一廂情願地組織拍攝，甚至導致嚴重的扭曲、篡改生活的問題。後者的長處是不剪斷生活的自然流程，嚴格遵循「紀錄」的真實性原則，但過於依賴被拍攝對象，有時會出現「自然主義」的傾向。創造者對於生活的認識、發現與開掘的作用不能得以發揮，同樣難以取

得較好的效果。《老年婚姻諮詢所見聞》中陸根楠公園約會一段，編導跟蹤拍攝，儘管看起來很真實，但由於

過於被動地依附於拍攝對象，對觀眾的「引導」不夠，使人看了覺得有些不合情理，不容易接受。

單向交流的思維形式，往往是個體性勞動中的習慣性思維形式，而編製電視紀錄片則是一種多工種、多

部門、多方面的集團性勞動方式。在這一過程中，創造者、拍攝對象與觀眾往往處於一個共同完成的合作地位

上，單向、單方面的交流一般說來是不可取的。

雙向交流是電視紀錄片中普遍採用的一種思維形式，它要求創造者與拍攝對象、創造者與觀眾處於一個

相互適應、相互影響、相互推進的互動地位，共同完成一部電視紀錄片的創制與傳播。按這種交流方式，創造

者、拍攝對象與觀眾都不是被動的，而是相互推動的。創造者的一個構思或提問很可能為拍攝對象所否定或補

充、修正，觀眾也會主動地參與。如《十五歲的中學生》中自殺男孩的母親對著鏡頭哭訴一段，就不可能是創

造者預先構思好、交代好的，完全由拍攝對象自由發揮，編導與家長展開著極其自然而順暢的雙向交流，效果

就相當好。而另外一段家長等候在孩子考場外，編導就沒有及時展開與這些家長的「雙向交流」，給人的印象

就不夠深，表現力也不足。

立體網路交流是建立在雙向交流基礎上的一種更積極有力、更富境界的思維方式。由於創造者、拍攝對

象、觀眾都處於極為主動而且相互推進的合作地位，在許多場合下三者往往是難分彼此，你中有我，我中有

你，水乳交融，渾然一體。《呼喚》編導宋繼昌同志在拍攝該片時，就曾發生過這樣的事：片中主人公之一姜

念椿想自殺，但他有此念頭時首先打電話給宋繼昌。而另一主人公劉利群住院時已近癌症晚期，攝製組同志一

去，他們之間似乎有了感應，劉立即振奮起來。生活中心心相印的情感交流，使《呼喚》顯示出行雲流水般的

流暢與自如，而絕少刻意雕飾之感。

在創造者、拍攝對象、觀眾的「交流」中有什麼樣的思維形式，就有什麼樣的表達方式，正是從這個意義

上來說，表達方式是不可能絕對的、單一的，而應是相互融合的。在一部優秀的電視紀錄片中，再現與表現、寫實與抒情、感性與理性、紀錄與藝術等都應是極為自然地統一在一起的。

第六節 電視紀錄片的「視點」

本節擬從電視紀錄片的「視點」出發，探討電視紀錄片創作的一些基本的、重要的命題。

當電視紀錄片確定了選題以後，也就是說解決了「拍什麼」的問題，而「視點」的確立則是解決這兩個問題的鑰匙。一部電視紀錄片能得以順利、成功地拍攝和製作，「視點」的確立與「視點」的選擇，往往決定了未來電視紀錄片的風格、樣式，及可能取得的思想藝術水準。關於「視點」的問題，在我們的電視紀錄片創作與研究中多有涉及，但還少有系統、完整而全面、深入的梳理與表述，因而有必要專門就電視紀錄片的「視點」問題進行進一步的研究。

一、什麼是電視紀錄片的「視點」

從字面上看，「視」字的含義無非是視野、觀察、觀照；而「點」的含義則為著眼點、立足點、切入點；「視」與「點」合起來，成為「視點」，意味著在某個著眼點、立足點、切入點上打開視野，進行觀察、觀照。

對於電視紀錄片而言，「視點」的含義，又有它特有的規定性，即電視紀錄片的「視點」應當是符合電視紀錄片創作、拍攝、製作、傳播規律的一個概念。具體說來，「視點」在電視紀錄片的創作、拍攝、製作、傳播過程中，體現為創作者的角色、創作主題、敘事角度的選擇。這種選擇如果是獨特的、富於力度的、電視紀錄片就可能形成一定的個性、特色、風格，達到一定的水準；反之則沒有可能。有些電視紀錄片工作者忽視創作者的角色、創作主題和敘述角度的富於個性和力度的選擇，而企圖「創新」，最終很難拍出好片子。

二、紀錄片「主體視點」——創作者的「角色」問題

在電視紀錄片的創作、拍攝過程中，創作者擔當怎樣的「角色」，實際上也就體現了創作者們選擇了怎樣的「主體視點」。換句話說，研究電視紀錄片的「視點」，首先需要研究紀錄片創作者在紀錄片創作、拍攝中所扮演的「角色」。

一般說來電視紀錄片創作者在紀錄片創作、拍攝過程中，大概擔當著兩類角色——「引導者」或者「表現者」。

所謂「引導者」的角色，就是創作者儘量隱藏自己作為創作主體的存在，儘量還原拍攝對象自然、客觀的原生態風貌；而創作者則通過拍攝對象「自然」、「客觀」的呈現、展示，「引導」觀眾進入拍攝對象的世界。

所謂「表現者」的角色，就是創作者在紀錄片中直抒胸臆，盡情抒發創作主體的情感、意願，通過對拍攝對象的「記錄」，宣洩、表達較為強烈的創作主體的思想、態度、主體判斷。

需要指出的是，第一，「引導者」與「表現者」只是對電視紀錄片創作者角色的兩種類型的概括，這兩類角色不存在高下之分。選擇怎樣的角色類型，要根據拍攝對象及創作主體的需要而定。不管選擇哪一種角色類

型，只要符合拍攝對象、創作主體的需要，都能拍出好的作品。第二，「引導者」與「表現者」的角色類型劃分，只是依據大體的、總體的傾向而定，在實際的創作、拍攝中，不可能存在純粹的「引導者」或純粹的「表現者」，往往是「引導」中有「表現」，「表現」中有「引導」，沒有「表現」的「引導」，或者脫離「引導」的「表現」，都不可能存在。之所以這樣劃分，只是為了理論表述的清晰、方便。第三，不管是選擇「引導」或「表現」，

導者」的角色，還是選擇「表現者」的角色，其最終目的，都不應當僅僅局限於單純的「引導」或「表現」，而應當通過「引導」和「表現」，使觀眾從中獲得新的「發現」──知識的「發現」、情感的「發現」，哲思的「發現」。

另外，電視紀錄片創作者扮演「引導者」角色，並不意味著「引導者」完全不出場、不出鏡；扮演「表現者」角色，也不意味著「表現者」一定要在鏡頭前充分表現。甚至有時恰恰相反，創作者總在紀錄片中出現，但扮演的卻是「引導者」的角色，而創作者在紀錄片中未謀一面，扮演的卻是「表現者」的角色。

在日本電視紀錄片《我長大了》之中，創作者們主要扮演的是「引導者」的角色。也就是說，創作者們的創作主體，隱藏在拍攝對象自然、客觀的原生態風貌的「記錄」之中；創作者主觀的情感、意願、思想、態度，沒有干預拍攝對象自身合乎其生活邏輯的自然進程。在拍攝方法上，採用「跟蹤」拍攝方法，「跟蹤」完整的一個生活段落、生活流程。但這並不是說，「隱藏主體」就意味著創作主體不能出場、出鏡，恰恰相反，為了保持紀錄片對拍攝對象完整、自然的生活流程最大程度的客觀，不斷提醒觀眾：這是正在「跟蹤」拍攝，而不是以純客觀面貌出現的、實則「擺拍」過的生活情形。這種對創作主體「跟蹤」拍攝生活流程的強調，恰恰使創造者扮演的「引導者」角色更為突出。

《我長大了》這部片子中，創作主體雖然擔當著「引導者」的角色，但並沒有停留在「引導」、展示、描述、跟蹤這些真實生活故事之上，而是由此「發現」一個重大的、具有普遍社會意義的話題──兒童教育問

題。儘管創作者沒有過多表述他們在這方面的一些理性思考，但言簡意賅的一些小段落的概括，還是起到了畫龍點睛的作用。

「表現者」的角色，對於電視紀錄片創作主體來說，似乎是與「引導者」的角色對立的，而且由於外紀錄片歷史上曾經多次出現過的，為服從於政治、軍事等目的而攝的電視紀錄片，基本採取「主題先行」的方法，甚至為了某種目的，不惜拼接、扭曲乃至篡改歷史真實與現實生活的真實。這種創作手法中，創作主體所扮演的角色，很自然地歸併到「表現者」上來，這就使得許多創作者不願扮演「表現者」的角色，總期望以「引導者」的角色出現。

但實際上，真正純粹客觀的、沒有主體介入的「引導」是不存在的，「表現」是不可避免的、必然的一種手段，也是一種目的。；不然，我們拍攝、創作紀錄片，還有什麼意義和價值呢？——關鍵問題還在於：對於電視紀錄片創作拍攝而言，不是可不可以有「表現」，而是這種「表現」是在遵循生活發展邏輯、遵循人們情感發展邏輯基礎上的概括、提煉、加工、昇華；還是在違背生活發展邏輯、違背人們情感發展邏輯前提下的主觀粉飾，虛假、錯誤的描述和表達。如果是前者，我們說，擔當這樣的「表現者」是創造性的，是有價值的；如果是後者，我們說，歷史會自然將其唾棄。

大型電視文獻紀錄片《鄧小平》中，許多故事細節均有真實、可信的生活依據，但創作主體的「視點」並沒有停留於此，而是以「表現者」的角色，將很多實有的故事細節進行概括、提煉、加工、昇華。如其中那一段「鄧小平小道」。「鄧小平小道」原本是「文革」中鄧小平下放江西勞動時，從住所到工廠每天走過的一條小道，《鄧小平》的主創者在此基礎上進行了高度的闡發，使這條小道在宏大的時代框架中，獲得了厚重的歷史意義，是體現鄧小平個人人格魅力非常精彩的一個段落。

三、紀錄片「思想視點」——創作主題的選擇

在我們很多人的印象中，電視紀錄片的創作主題是一個虛的、抽象的一個概念。在相當長的一個歷史時期，紀錄片創作與其他新聞作品、文藝作品一樣，都只能在既定的創作主題前提下進行。也就是說，紀錄片的創作拍攝者，對紀錄片創作主題沒有多少選擇的主動權，常常被一個「先行」的主題預先規定，「戴著鐐銬跳舞」。

而最近十年間，在「紀實主義」旗幟的指引之下，紀錄片的創作拍攝獲得了很大解放，創作者擁有了相當大的、對於創作主題進行選擇的權利，這是一個比較正常的情況。但同時又出現了撥亂反正後的一種「矯枉過正」的趨向——反主題，反主體、主觀介入，強調絕對純粹的「紀實」。於是，我們看到，一大批以記錄生活表象為內容的紀錄片出現了。這些作品有的相當客觀、真實地記錄了人們的生活原貌、生存狀態；但的確也有不少作品，過於隱藏創作者主體的觀點、主體的介入，而使之缺乏必要的主題引導，使人們不知所云，最終還是無法留存下來。

我認為，紀錄片的創作主題是紀錄片的「思想視點」，沒有這個「思想視點」的牽引和貫徹，拍得再美、做得再精，也會成為一堆沒有多大意義的「碎片」的拼貼、拼湊。當然，我們也必須正視這樣一個現實，即紀錄片的「思想視點」——創作主題的選擇，一方面是自由的、依照創作者的主觀意志來確立的；一方面也是有局限的，受具體的社會歷史條件、文化傳統、人們的多種價值觀念的限制與約束。不強調創造者的主體選擇，是對紀錄片創作者生產力的扼制，對他們創造性勞動的不尊重。不強調限制與具體條件，也是不現實的。來自於政治、民族、意識形態、文化、經濟、傳統等多種因素的限制，是任何紀錄片創作者都無法迴避的一個現實。

所以，當我們探討電視紀錄片的「思想視點」——創作主題的問題時，很重要的一點就是：在受到限制和規定的情況下，如何選擇合情合理、有說服力、有感染力的「思想視點」——創作主題。在參與大型電視紀錄片《香港滄桑》（下部）的創作中，我有很深的體驗、感受，也由此引發出一些理性思考。

《香港滄桑》作為一部紀念香港回歸祖國的大型文獻紀錄片，在香港回歸祖國前夕隆重推出，具有極強的政治意義。因此其立足點是政治宣傳，其著眼點是香港騰飛的中國因素。尤其是我們創作的下部：第二集《香江為證》，領導要求把「香港騰飛的中國因素」做足。但這只是個非常籠統的指示，要把它變成本集已拍好的明確的、鮮明的「思想視點」——創作主題，還有一段相當漫長的路要走。我們幾個主創人員在數百盤已拍好的素材中，選取了內地與香港往來的許多採訪和拍攝資料。僅經濟與生活方面，就有石油、用水、食品、鮮活冷凍原料、交通及兩岸貿易（涉及農、輕、服務等各個領域）。面對這麼大量、豐富而紛雜的素材，如何把它變成一部既有高度、力度、深度，又符合中國內地、香港和英國三方面的利益需求（客觀公正），還要體現中國內地的主導傾向與地位、作用、意義，同時還要有理、有情、有說服力、有感染力的片子，這的確是一件十分困難又十分棘手的事情。經過反覆研究、推敲，我們首先確定了幾個原則：第一，在大量的素材中，選取香港與中國內地脫離不開的那些最重要的因素，即離開中國內地的支持，就很難有香港騰飛的那些最重要的因素；第二，這些因素應有足夠的說服力和情感上的感染力；第三，這些因素的影響是持久的、普遍的、而非偶發的、暫時的、局部的。在此基礎上，我們刪除了很多儘管很精彩、但未必符合這三個原則要求的部分。最後確定了「三趟快車」（供港鮮活冷凍食品的三趟專門列車）、「東深供水」（東江水經深圳輸送至香港）、改革開放以來的兩岸貿易互動（多是「第一」——如第一個投資內地的香港企業家、第一個到內地開發房地產的企業家等）這三個內容作為創作主題的重點。

在此基礎上，進一步深化、細化本片的「思想視點」——創作主題。最後結尾處的解說詞，相當準確地表

達了我們的「思想視點」──創作主題：「一百多年來，香港離不開內地，內地牽掛著香港，……當世人驚歎著香港騰飛的經濟奇蹟之時，誰也無法否認：是祖國內地，給予了香港強有力的支撐。」

「支撐」這兩個字，宛如本片的靈魂，滲透、貫穿在全片的所有細節之中。有了這樣到位的思想「視點」，就把一切紛雜、繁多的素材，毫不費力而且入木三分地統領了起來。「支撐」這個「視點」的獲得，可謂來之不易。我們曾經考慮用「決定性」（的因素）、「支柱」來表述，但恐其落點太重，未必能得到港人的認同；而用「支持」、「不可或缺」來表述，又恐其落點偏輕，無法體現主題的力度。而取「支撐」，則兼顧了這幾個方面，分寸、尺度恰如其分。

在電視紀錄片「思想視點」──創作主題的選擇中，以「人」為立足點，從人與自然、人與社會、人與人三種關係豐富多彩的變化中確立創作主題，成為當今電視紀錄片創作最重要的潮流和趨向。

1 關於「人與自然」的創作主題

「人與自然」是一個看起來並不新鮮的題目，也是一個永恆的題目。從這一角度出發，中外電視紀錄片工作者們拍攝了大量此類片子，但重要的並不是以此作為取材領域，而是在此基礎上尋找和選擇富於個性、力度的獨特「思想視點」──創作主題。

在電視紀錄片《回家》中，編導向我們講述了一個飼養員和一隻大熊貓高高之間的一段感人至深的故事。該片突破了此類電視紀錄片的傳統「思想視點」，即將動物、自然置放於純粹「客體」的位置上，而是從「人與自然」相互融合，和平、平等相處的視點出發，闡發出「地球是我們共有的家園」的創作主題。以往，我們習慣於表達「人定勝天」的主題，更多強調人在與自然的搏鬥、奮爭中展現出來的勇敢、偉大的氣魄，這自然無可厚非。但在當代社會高度發達的條件下，或許強調人與自然的和平相處、平等相處，更具時代意義和現

實意義。因此，這一「思想視點」——創作主題的選擇和確立，有很強的國際意識，可以突破來自於語言、文化、民族的障礙，獲取不同國家、不同民族、不同語言文化的人們共同認可、接受和讚賞。從《回家》獲取「四川國際電視節金獎」這一事實來看，足以印證這一選擇的正確。同時，《回家》的「思想視點」——創作主題中也有對中華傳統文化中「天人合一」思想的繼承因素，但又與「天人合一」思想不完全相同。它不僅僅是被動地「適應」自然的選擇，而是在科學的、理性的行動中——對高高（大熊貓）的科學的飼養、精心的醫治、富於情感的交流（給高高過二歲生日……），表現當代人對「人與自然」關係富於時代感、當代性的思考與行動。

2　關於「人與社會」的創作主題

「人與社會」這一「思想視點」——創作主題，在當今電視紀錄片中，主要體現為對於一個群體、一個群落的生活方式、生存方式、生產現象等的關注。日本紀錄片《我長大了》以大規模的組織，不間斷地追蹤拍攝了日本三歲至五歲上百名兒童第一次購物的經歷，並在大量素材中提煉出若干個典型，非常有力地、生動地、形象地、具體地表現了這個年齡段的孩子，初次購物時發生的種種故事。在人們時驚時喜時泣時笑中，提煉出「多少歲的孩子可以獨立購物」，「當孩子們第一次開始不用大人幫助獨立購物後，他們就在成長的路上邁出了一大步」等非常有意義、有價值的觀點。像這樣的紀錄片除去其拍攝方式、工作方式上有許多可供借鑑學習之處外，其對兒童特別是低幼兒童的生活方式、生活內容的紀錄，對於社會各方面認識這一群體起著非常重要的作用。

美國電視紀錄片《敬老之家》，以紐約曼哈頓的一個「敬老院」為拍攝對象，從老人們的飲食起居、醫療、旅遊觀光及敬老院內老人與老人之間、老人與醫護人員之間、老人與外面的兒女之間、老夫老妻之間、老

人與院外的小朋友之間各種關係簡潔而到位的捕捉與展現，為我們講述了老人社會，特別是敬老院中的老人社會、老人群體的故事。在大量事實的具體、形象的展現中，編導提煉出「其實老人與你我沒有什麼兩樣，只是年齡大些」的精彩的創作主題，對我們理解老人社會、老人這個群體非常有價值。

中國許多電視紀錄片，都在一定程度上通過對一個獨特社會群體、群落的把握、揭示與展現，體現出獨到而深刻的「思想視點」──創作主題。如《遠在北京的家》中的小保姆群體、《十五歲的初中生》中的初中生群體、《老年婚姻諮詢所見聞》中的單身老人群體、《最後的山神》中的鄂倫春族「山神」、《藏北人家》中生活在西藏北部的牧民、《深山船家》中生活在大山深處以航運為生的船家父子……這些群體、群落的生活方式、生存方式、生命現象的自然、真實的呈現，使我們獲得了人類社會某一方面、某一民族、某一區域、某一文化的極為珍貴而重要的文獻資料，這也是電視紀錄片貢獻給人類文化不可替代的一種價值所在。

3 「人與人」的創作主題

「人與人」的創作主題常常落腳在「人」自身，即以發現、展示、揭示具有獨特性格、情感、個性、人格特徵的人物──其經歷、內心世界、精神追求等為主旨。這一類電視紀錄片又有兩大部分，一部分是人物傳記類紀錄片，一部分是在生活過程、生活故事的展現中，以刻畫人物為目的的紀錄片。前一部分諸如《毛澤東》、《鄧小平》、《周恩來》等；後一部分諸如《往事歌謠》、《壁畫後面的故事》等。

瑞士電視紀錄片《路易‧塞特》，既不是一部完整的人物傳記片，也不是一部在記錄生活過程、生活故事中刻畫人物典型的紀錄片，但其「思想視點」──創作主題依然落在「人」上：對路易‧塞特傳奇、坎坷的經歷與非凡特殊的性格，做了入木三分的刻畫，是以「人與人」為創作主題的電視紀錄片中非常獨特的一部。

以「人與人」作為「思想視點」——創作主題，體現了當代電視紀錄片對每一個「個體」生命的尊重與關注。儘管大千世界芸芸眾生之中，有無數重大的歷史事件、生活事態值得電視紀錄片去捕捉，但由於每一個個體生命的特殊性、獨特性的存在，如果沒有對這每一個個體生命，特別是那些極具獨特個性、情感、性格與人格特徵的「人」的深刻體察與表述，電視紀錄片家族整體的深度與力度將會很大地削弱。

《路易‧塞特》的創作者將寫實與寫意、表現與再現融為一體，在深入分析材料的基礎上，將女畫家、女鬥士路易‧塞特的坎坷一生揉碎，抓住女主人公「叛逆」的獨特性格——對於正統的法律、道德、虛偽的社會「秩序」，正宗的藝術主流，常規的人際交往……大膽的、袒露的叛逆，對其進行了淋漓盡致的表述。試想，若用單一的編年體的方式，單一的紀實方式去掃描一個人的經歷，而不去抓住這個個體生命最獨特的性格與人格特徵，那麼，一部電視紀錄片，怎樣獲得它的特殊價值呢？

正因為《路易‧塞特》一片抓住了人物最核心的、最根本的、最突出的、最鮮明的個性特徵，才使大量散亂的人物生平、活動素材，得以有機地「整合」在一起。而這就是該片特有的「思想視點」——創作主題的要旨所在。

住每個個體獨特的個性、情感性格與人格特徵，是此類紀錄片選擇「思想視點」——創作主題的要旨所在。

四、紀錄片的「表現視點」——敘述角度的選擇

一部電視紀錄片若要取得成功，最後總要落實到它的「表現視點」——敘述角度的選擇上。

「表現視點」——敘述角度，也可以理解為以什麼樣的方式展開故事，以何種手法處理拍竣的各種素材。常規的電視紀錄片的「表現視點」——敘述角度，一般說來是單一的、集中的、統一的，或者以創作者第三人稱的表述為「視點」，從第三者的角度看取、捕捉、表現拍攝對象，多數電視紀

錄片走的是這一條路子；或者以紀錄片主人公的第一人稱的表述，從拍攝對象的主觀角度來傳述、表現拍攝對象，這一「視點」也常被採用。

而在一些優秀的電視紀錄片創作中，也出現了「多視點」的敘述角度和敘事方法。「多視點」的敘述角度和敘述方法雖不常見，但卻為電視紀錄片創作打開了更為廣闊的視野。

「多視點」的「表現視點」——敘述角度的選擇，源於生活本身的豐富性、複雜性，也有利於呈現生活本身豐富、複雜的風貌和本性。

「多視點」有別於歐洲藝術傳統中的「焦點透視」表現方式。「焦點透視」強調集中、深入、立體，「平面散點」講究對稱、均衡、規模；而「多視點」則追求二者的協調、結合、統一，即將「平面散點」的「多」與「焦點透視」的「深」結合起來。「多視點」的「表現視點」——敘述角度，又有內容的「多視點」與形式的「多視點」兩個方面。

首先，電視紀錄片在內容的表現上，選擇「多視點」——多個敘述角度，往往由於創作者面對的是一個豐富、複雜的拍攝對象，單一的視點無法傳達、表現拍攝對象，需採用「多視點」的敘述角度。

《往事歌謠》就是一部成功地採用「多視點」——敘述角度來表現拍攝對象的優秀紀錄片。該片紀錄的是被譽為「西部歌王」的一代藝術大師王洛賓。眾所周知，王洛賓八十幾年的人生歷程中，有許多富於傳奇色彩的閱歷與故事，如解放前後兩次入獄長達十九年。因此，王洛賓的傳奇人生本身就是一個「視點」，一個敘事角度；尤其是他與卓瑪，與兩個妻子，與三毛等女性豐富複雜而富於戲劇性的情感糾葛，一直是人們關注而爭議的話題，這是關於王洛賓的又一個「視點」，又一個敘事角度；而作為一位半個多世紀以來孤獨而寂寞地收集、整理、創作了幾百首民歌與歌曲，享譽中外的大藝術家，他的藝術成就、藝術創作本身，同樣是一個非常

好的「視點」——敘事角度。如果作為一部小專題片，任意取一「視點」都可以，但作為一部有相當規模的大型紀錄片，捨掉哪個「視點」都可能有遺「珠」之憾。如何解決這個問題呢？編導者毅然將這三個「視點」——三種敘事角度同時採用，而以主人公對往事的回顧與追尋，將這三個「視點」——三種敘事角度串連起來，形成了本片跌宕起伏、一唱三歎、豐富深邃的精神內涵與藝術品格。

《往事歌謠》在敘述「往事」時，基本上是按照王洛賓由童年——少年——青年——壯年——老年的時間順序而進行的，間或也有倒敘。從總體上看，本片形成了三個段落：第一部分為「在北京」，以王洛賓五十年後重返故鄉北京，引出他關於自己從出生到離開北京這段生活歷程中的許多鮮為人知的故事。第二部分為「離北京」，從王洛賓大學生活說起，到參加抗戰，尤其是「尋訪小難友羅力力」的過程。第三部分為「在西北」。在這三個段落中，王洛賓的傳奇人生、情感糾葛、藝術成就相互滲透、交錯、融合為一體，自述、他人的評說和創作者借助其他敘述方式相互攙雜在一起，形成了眾多的「視點」——敘述角度，大大強化了該片的表現力、說服力、震撼力、感染力。

其次，電視紀錄片在形式上選擇「多視點」——多個敘事角度，也同樣是因為創作者面對的是一個特殊的拍攝對象，諸如獨特的性格、獨特的個性、獨特的人格特徵，用單一的視點不足以表達，而採用「多視點」——多個敘事角度。

瑞士電視紀錄片《路易·塞特》，就是在形式上採用「多視點」——多個敘事角度的典型個例。《路易·塞特》紀錄的是一個出身卑賤、幼年失去家庭關愛，被送進修道院飽受種種傾軋、殘害，又被誤判為「囚徒」投進監獄，被不公正的社會、宗教、法律所摧殘的敏感而智慧的女性。她用自己的畫筆和孤獨的抗議活動，抗擊著一個強大的敵人，她是一個在常人看來怪誕、荒唐而「出軌」的女鬥士形象。面對這樣一個特殊的拍攝對象，重要的已不是鋪敘她多少故事，或者說重要的已不是紀錄她的經歷本身的過程，而是如何去敘述的問題。

該片創作者非常聰明地選擇了「多視點」——多種敘事角度，通過三種人稱的自由變換、自由組合，成功地樹立起一個與眾不同的女性形象。

在《路易‧塞特》中，「第一人稱」的敘述角度是最主要的部分，許多事實的展現和闡釋，通過路易‧塞特本人的「第一人稱」表述來展開；「第三人稱」的敘述角度儘管比較謹慎地出現，但卻體現了旁觀者（創作者）在重要關頭的必要的判斷。沒有這一點，很多複雜的人與事就可能變成一團迷霧。而「第二人稱」的敘事角度的選擇是本片的一個突出的特色，有時體現為路易‧塞特對自己生活世界的一種判斷，是一種非「第一人稱」的自我審視，更多則是一個不出場的人物在與路易‧塞特進行心靈的交鋒與溝通。

這三種表現觀點、三種敘述角度的交錯、雜糅，形成了本片別具一格的特色，其結果是極大地拓展了本片的時空能力、思想能力與藝術張力。

電視紀錄片的「視點」問題，說到底是電視紀錄片創作者的思維方式問題。這其中有與其他電視傳播工作、電視藝術創作相通的共性，也有電視紀錄片自身的特殊性、個別性。每個民族、每個國家、每個地區都有自身特定的歷史文化傳統和特定的現實生活背景，這是產生電視紀錄片不同「視點」的大的前提條件，而每一位電視紀錄片工作者也會因其經歷、知識背景、人格特徵等的差異，而體現出各自「視點」的個性化的選擇。

但最重要的是，拍攝對象本身的情況、需要是選擇紀錄片「視點」的決定性因素。因此，關於電視紀錄片「視點」問題的研究，不會也不應當形成既定的一些「框框」和「模子」，電視紀錄片創作者應根據時代、對象、自身的境遇，選擇最適合自己的「視點」。

電視紀錄片的「視點」應當是千差萬別、豐富多彩的。電視紀錄片的「視點」沒有一個「常數」，而應當是一個「變數」。電視紀錄片的「視點」沒有「最好」，只有「最適合」。

第七章　電視生產與傳播

第一節　中國電視內容生產的潮流與趨勢

「內容為王」這個短語也許是最近幾年中國電視業界與學界使用頻率最高的短語之一，但到底什麼是「內容為王」，為什麼要「內容為王」，內容何以為王，大家見仁見智，提出了許多不同的表述，在這裡我希望用自己的方式對當前中國電視內容生產帶有潮流意義的動向以及可能的趨勢做出自己的表述。

一、「品」──中國電視內容生產的三個時代

中國電視近四十多年的發展歷程從內容生產的角度看，大體經歷了三個時代，與此相對應，其電視內容具有較為鮮明的不同特徵，以「品」字來劃分，我們可以將它們劃分為宣傳品、作品和產品。

1　「宣傳品」（宣教時代）。從二十世紀五十年代末到八十年代，可以稱之為「宣教」（宣傳教育）時

代。在這一時期，電視內容主要是承載著黨和政府主流價值的宣傳以及對公眾進行教育的功能，不論是新聞、社教（社會教育是極具中國特色的「宣教時代」的說法）、文藝以至體育、少兒、服務等若干領域都或多或少具有這樣的特點。由於各個領域的內容都主動地承擔了宣傳教育的使命和功能，因此，這個時代的電視內容可以稱之為「宣傳品」。

2 「作品」（創作時代）。從二十世紀八十年代到九十年代中期，伴隨著改革開放的逐漸深入，電視傳媒從業者的個人職業化訴求和專業化追求得到了普遍的尊重和重視。一個非常顯著的變化是，宣教時代作為宣傳品的電視節目創作者模糊的個人形象，在這一時期得以突顯，他們的名字在電視節目的播出過程中經常被呈現，不論是記者、導演、編輯、攝影、錄音、燈光，或是其他各個工種、各個行當，幾乎所有的電視從業者的個人勞動都以這樣的方式被鎖定在電視螢幕上，而每一個電視從業者也因此格外珍惜和重視自己的這份工作，因為他們可以把自己參與的節目內容視為自己的創作。也就在這個時期，一大批著名的製片人、編導、播音員、主持人以及其他電視製作環節的工作者為人們所尊重。在相對應的電視內容方面，儘管不可能完全擺脫宣傳教育的色彩和功能，總體上看卻已不再是「宣傳品」，而成為「作品」。

3 「產品」（生產與傳播時代）。二十世紀九十年代中期以來，隨著電視傳媒市場化程度的不斷加深，電視的內容與市場、與觀眾的收視日益緊密地結合在一起，計劃經濟時代只算宣傳帳或只算創作帳的觀念和做法已經很難獲得現實的市場支持。一些以往在主流電視媒體中不太提及的字眼，成了這些年來電視媒體從管理者到每個工種從業者所關注的焦點，如產業化、集團化、市場、效益、效率、收視率、受眾需求以及成本核算、營銷、廣告，並影響著他們的電視實踐。這個時期的電視內容，已經不再是宣傳主管部門意志的簡單呈現，也不再是電視從業者個人主觀的個性表達，電視內容的存在

更多體現了市場的需求和觀眾的選擇，從電視內容的組織、策劃、運行直到最終的價值實現，這一特徵體現得日益明顯。我們稱這個時代為「電視生產與傳播時代」，稱這個時代的電視內容為電視「產品」，它既不同於第一階段的「宣傳品」，也不同於第二階段的「作品」。

顯然，這三者的評價標準也各有倚重：對宣傳品的評價標準就是導向，導向正確就是宣傳品的成功，這是衡量宣傳品最為重要的尺規和標準，即它是否實現了正確的導向和較好的宣傳效果；而作品的評價標準往往是它的創新價值，比如說它的獨特性、原創性、個性；而作為產品，其評價標準就轉換成它的市場價值的實現，比如較高的收視率、較強的廣告拉動能力或者市場的回收能力、開發能力，能否形成產業鏈、創造市場價值等都是衡量產品是否成功的標準。中國電視內容生產從主流潮流和趨勢看，已進入了以產品製造和生產為追求的一個時代，但同時來自主流媒體的宣傳要求和來自職業電視人的專業要求，也來自宣傳品和作品的要求，使電視從業者在三「品」之間的選擇上不斷地徘徊、游移，我們不得不在三「品」之間選擇一個重心。然而，有抱負的電視從業者往往希望三「品」同時成功，但在現實情境中，這是一個非常艱難的目標，由於這個目標實現的難度過大，所以帶來了許多電視內容的生產者、從業者現實選擇的種種困難，這恰恰是當今電視內容生產者面臨的困境所在。

需要說明的是，中國電視在它的發展進程中，第一位的功能和使命始終是正確健康的宣傳教育，這一點是不會動搖的。同時，電視的內容也不可能脫離高度的專業化和個人化創作基礎，這也就意味著電視內容作為宣傳品和作品的意義和價值在任何時期都是不可忽略的。另外需要指出的是，所謂中國電視三個時代的遞進，只是從總體上呈現的趨勢來劃分的，不能簡單理解為涇渭分明、互不搭界的三個階段，而往往呈現出「你中有我、我中有你」的交叉狀態。「宣教時代」的「宣傳品」並不等於沒有創作，不等於沒有市場和觀眾意識；「創作時代」的「作品」也不等於不講宣教，不講觀眾與市場；「生產與傳播」時代的產品也不意味著摒棄宣

教與創作。通過對中國電視內容生產演變軌跡的勾勒，我們不妨將宣傳品、作品、產品的階段性更迭作為橫坐標，將「傳者主體」到「受眾主體」再到「傳受互動」的主體性轉換作為縱坐標，在一個新的坐標系裡來定位、解讀電視內容的傳媒本質。

二、「時」——電視內容的傳媒本質

在相當長的一個時間裏，我們發現電視內容的兩大部分，即以電視新聞為主的非虛構類的內容和以電視劇為主的虛構類內容，構成了電視螢屏上的兩大主幹內容。當然，非虛構類的內容還包括了新聞性的各類節目，虛構類的內容還包括藝術性的若干節目，介於這兩類內容之間還有一大批兼具非虛構與虛構特質的內容，如一些紀錄片、專題節目和各種形態的類型節目。由於這兩大部類內容以及中間地帶內容的複雜構成，造成了我們對電視內容的認識也經常產生困擾和混亂，尤其是最近十幾年來，隨著電視內容競爭的不斷加劇，各種新形式、新形態、新樣式、新方法層出不窮，在電視螢屏上不斷地颳起了各種各樣的新的潮流和旋風。僅以樣式和方式而言，最近幾年頗為流行的就有「媒介選秀」、「聊新聞」、「真人秀」、「電視讀報」、「益智博彩」等等不一而足。在令人眼花繚亂的各種新形式、新樣式、新方式、新形態的相互克隆、相互模仿和相互追逐中，許多電視內容生產的從業者都希望引領潮流，至少追上潮流，而不希望被新的潮流所淘汰，並因此陷入困惑乃至迷失方向。

在這種情境中，我們不得不反思，電視內容的本質到底何在？我們認為，不論電視的樣式、方式、形態等有多少新奇怪異的組合，電視內容作為傳媒的本質永遠是第一位的，而這一傳媒本質又集中地體現在一個「時」字上。由於電視內容的播出完全按照人們日常生活的自然時間流程進行設置和編排，因此電視內容與生

俱來地擁有了作為人們日常生活伴生物的獨特傳媒性質，不論是非虛構類還是虛構類內容都無法脫離「日常生活伴生物」的電視傳媒本質：所謂「即時性」或「時效性」，不僅僅是對資訊類的新聞節目而言，從廣闊的意義上來看，所有的電視內容都應當把握和體現日常生活伴生物的「即時性」和「時效性」。具體說來，電視內容的「時」至少體現在以下五個方面：

1 時代：時代是電視內容所發生的最宏大的背景，如果電視內容能夠體現足夠的時代感和時代特色，它就會為人們所關注、所記憶。不論是多麼動人、感人和有深度的內容，如果不能體現我們時代最富普遍意義的價值取向、精神氣質和心理狀態、情感狀態，電視內容就很難成為觀眾的寵兒。

2 時尚：時尚更多關注的是一個時期比較前沿、比較新銳的一種潮流和取向，由於電視內容不僅僅是傳統意義上的宣傳與創作，而是與電視媒體的產業和市場開發緊緊結合在一起的，因此是否具有時尚特質，往往意味著是否引領大眾消費，進而吸引大眾的關注，形成相關的產業鏈，所以不管我們喜歡不喜歡，電視產業和市場開發的客觀需求都要求電視內容具有時尚特質。

3 時下：至少從電視內容的敘事層面來看，關注時下、關注當下，從現在進行時的問題、現象和狀態切入，是電視內容相當明顯的敘事特徵。我們發現，同樣的內容如果按照從「盤古開天地」說起的方式展開敘事，往往會遠離現在的觀眾，而從當下切入，從時下觀眾普遍熟悉、甚至現在發生的某些現象、動態、問題切入則完全不同，更能抓住觀眾的注意力。

4 時機：這裡主要指的是播出時機。電視內容傳播效果如何，恰當的播出時機的選擇常常是關鍵性因素。若能準確地判斷來自政治、市場、文化、社會心理等諸多方面的趨勢，選擇最合適的播出時機，來滿足觀眾最迫切、最期待、最需求的時機播出，往往會產生事半功倍的良好效果；反之，輕則事倍功半，重則出現偏差，甚至影響電視媒體的形象、生產與發展。

5 時段：同樣的電視內容選擇什麼樣的時段進行播出大有講究，特定電視內容與特定時段大多有著普遍的、規律性的對應關係，一般說來，常規工作的早間、日間、午間、晚間和深夜，每個時段觀眾收視大體都有相似的普遍需求，比如早間時段以資訊總匯、高頻度、短資訊、大信息量和一定服務功能為主要特點的內容可能適合大多數電視觀眾尤其是上班族的需求，而深夜時段也許心理訪談、情感談話類內容或者深度新聞評論性節目更受歡迎，而日間時段故事性的電視連續劇也許是一般觀眾普遍的需求。當然，由於國家與地區、特定地域、特定年齡段以及職業、性別、生活方式等所帶來的差異也是顯而易見的，因此不同媒體、不同內容的不同時段的設計將是電視內容實現傳播效果最大化極其重要的因素。

可見，無論是用「宣傳品、作品、產品」對電視內容的不同特徵進行描述，還是對於電視傳媒本質的「時」展開分析，我們都能從電視內容的發展趨勢和潮流中發現「多元共生」的電視文化的總體特徵：「時代」元素的強調，是從媒介主體的「宣教」立場出發的，對應著電視內容作為「宣傳品」的形態，強調了內容的環境定位；而「時下」，更多的將訴求點放在受眾的視角，突出了電視內容作為「產品」的特徵，著眼於收視後針對受眾的行為促發；至於「時機」、「時段」，則顯然是從媒介的立場出發，為追求傳播效果最大化、實現電視「產品」的效益而採取的傳播策略，意圖在於效果強化。因此，環境定位、行為促發和效果強化的多重指向性使電視傳媒本質的「時」較之傳統的「時效觀念」，具有了更為複雜、豐富和多義的內涵，也直接或間接地衍生出實際內容生產中需要靈活掌控的諸多關係。

三、內容何以為王——當前電視內容生產中應處理好的六大關係

在具體的電視內容生產過程中，可能會面臨若干關係的處理，其中有六對關係我認為是特別需要注意並處理好的：

1 必視性與可視性：在相當長的一個時期內，中國電視內容的評價標準經常圍繞著「可視性」展開，簡單地說就是要「好看」。「可視性」或「好看」對電視而言無疑是重要的，不能不強調，但是僅僅追求「可視性」或「好看」顯然是不夠的，在今天若想使電視內容獲得足夠的傳播效果，強調「必視性」也許更為重要。所謂「必視性」，簡單地說就是「一定要看」。為什麼天氣預報常常在各種節目收視率的排行中名列前茅？恰恰在於天氣預報與人們的日常生活、工作安排密不可分，「不看是不行的」，因此天氣預報擁有了「必視性」的特質。同樣，一些重大的時事新聞、重大的體育賽事、重大的節慶慶典以及不同群體觀眾所特別感興趣的內容都具有「必視性」，因此電視內容的生產除了內容自身應當追求「可視性」外，還應當想辦法通過導視或宣傳預熱等手段強化其「必視性」。

2 相關性與懸念性：電視內容自身的結構、敘事應當充滿懸念，令人期待，這一點在近幾年的電視內容生產中得到了大家的普遍重視。各種類型的節目都在追求充滿懸念的故事性，這一點無可厚非自然也是重要的，但「相關性」的強調對於今天的電視內容或許更加重要。所謂「相關性」，就是內容與百姓觀眾之間的一種關聯度：是不是百姓觀眾所迫切需要的？是不是與百姓觀眾所高度關注的？這是判斷內容是否具有相關性的重要尺規，好的電視內容應當是相關性與懸念性的有機結合。

3 點與面：所謂「點」包括情節點、事件的轉捩點，也包括具體個別的細節點、興趣點和高潮點等等，是觀眾可以直接捕捉、直接感受的具體、生動的那些內容；所謂「面」則往往是相當宏觀的，具有普遍性的那些內容。過去很長時間，電視的內容相對重視「面」，而對「點」的捕捉和表現不足，給人留下宣教味、說教味、不生動、不具體的印象。近一個時期，一些優秀的電視內容非常重視「點」的選擇、設計與表現，這固然是可喜的進步，但有時也會出現「只見樹木不見森林」的問題，在高度重視具體、生動、細緻的「點」的捕捉、設計與表現時，往往忽略了普遍意義、典型性和本質性的開掘，有價值的電視內容應當體現點與面的有機結合。

4 真與假：關於這一對關係，業界與學界已經探討了若干年，我認為在這一對關係中，至少可能出現四種情形：真的內容產生真的效果，真的內容產生假的效果，假的內容產生真的效果，假的內容產生假的效果。假內容產生假效果當然應該唾棄，這是一個簡單清晰的判斷；真的內容產生真的效果當然是我們提倡的，而真的內容做出假的效果則是非常令人遺憾的。可是，恰恰是這種情形大量存在於我們的電視內容中，許多真實、真切、真誠的內容，被我們的內容生產者、製作者處理加工後卻在電視播出時給人產生虛假、做作、矯情的效果。因此，如何避免把真的做假了，也許是我們目前所要解決的主要問題。

5 情與理：情感與理智，感受與理解，這一對關係是電視內容生產中經常面臨的關係，對這一對關係的理解，在認識上我們都懂得情理交融，寓情於理，寓理於情的道理，但真正做起來則難免有所偏頗。有的內容抓住了動情的素材，就一味地放大、放縱、氾濫情感的表達和表現，使得電視內容過度感性，失去控制，無法給觀眾留下足夠的審美張力和空間。有的內容抓住了很有說服力的道理、哲理，就一味地強化、渲染，使得內容或過於說教或過於沉重和板滯，從而失去了電視內容應有

的情感靈動的空間。

6

深與淺：電視內容不論其原始素質如何，最終總要以特定的方式表述出來，而如何表述不可避免就要面臨深與淺的關係處理問題。在深與淺的關係上也至少有四種情形：深入深出，淺入深出和深入淺出。「淺入淺出」，自然輕鬆、放鬆；「深入深出」儘管從電視觀眾瞬間接受的特點來看不值得提倡，但也算可以為觀眾所理解；「深入淺出」當然是我們追求的很高的境界與目標，能夠把複雜深厚的內容經過處理以淺白、淺顯、明晰的方式讓大多數觀眾能夠接受，這是我們不僅要提倡也要永遠追求的一個目標，當然，要達到這一目標是很不容易的。但無論如何，我們堅決反對「淺入深出」的表述，原本簡單明瞭的事件，由於缺乏清晰的邏輯、合理的結構或恰當的敘事，有時甚至是故弄玄虛從而導致簡單的內容複雜化，給人或艱澀或迷惑的印象，這種狀態和結果是我們必須避免的。

總之，對於當前電視內容生產的潮流與趨勢的判斷和認識，不同的從業者、不同的研究者都會有各自的看法和表述，我這裡所談到的上述三個命題，有些可能是老生常談，有些可能是近期特別突出的問題，有些可能是常說常新的話題，有些可能是當下亟需解決的命題，但是總的目標是明確的，這就是電視內容的生產一定要立足於最佳傳播效果的實現上，努力探索出符合國情、地情的本土化的生產思路與方式，以與時俱進的精神不斷地滿足廣大電視觀眾多元化的、變化著的、日益提高著的精神需求。

第二節 電視策劃論綱

中國電視在最近幾十年中，運作的層次與載體不斷升級，從客體形態來看，中國電視經歷了從節目建設階

段──欄目建設階段──頻道建設階段的歷程；從主體形態來看，中國電視經歷了從以製作人（為核心）──製片人（為核心）──策劃人（為核心）的歷程[1]。簡而言之，目前，中國電視正處於從頻道建設階段，而其核心則是策劃人。於是，一個突出的問題被業內外人士所不斷提及：什麼是電視策劃（內涵與外延），為什麼要進行電視策劃，怎樣進行電視策劃？這是我們研究和實施電視策劃所必須面對的幾個基本命題。

一、什麼是電視策劃

電視策劃，顧名思義，是對於電視的策劃。從《辭源》上我們得知「策」作為名詞有「馬鞭」、「杖」、「簡」、「策書」、「文體」、「占卜用的蓍草」等意思，作為動詞則有「以鞭擊馬」意思，而其最重要的意思是「謀略」。而「劃」有「割裂」、「籌謀」等意思。「策劃」合起來意味著籌謀、謀略、計策、對策等。

現代意義的「策劃」可以理解為借助一定的資訊素材，為達到特定的目的、目標而進行設計、籌畫，以為具體的可操作性行為提供創意、思路、方法與對策。「電視策劃」於是就是對於電視的某一種行為，借助特定電視媒體資訊、素材，為實現電視行為的某種目的、目標而提供的創意、思路、方法與對策。

電視策劃的外延從節目客體形態來看，可分為節目策劃、欄目策劃、頻道策劃直至媒體整體形象策劃幾個層次；從具體行為、職別來看，可分為電視節目類策劃、電視管理類策劃、電視廣告類策劃、電視產業類（後開發）策劃等方面；從電視節目類型來看，可分為電視新聞節目策劃、電視劇策劃、電視紀錄片策劃、電視專題節目策劃、電視文藝節目策劃等；從電視節目樣式來看，可分為電視談話節目策劃、電視直播節目策劃、電

[1] 參見拙著：《中國電視觀念論》第三章，北京師範大學出版社二〇〇〇年六月版。

視演播室節目策劃、電視遊戲節目策劃、電視競技節目策劃等。

由此可見，電視策劃是一種豐富、複雜、綜合性的勞動和活動。一個合格的電視策劃人應是擁有豐富的理論素養、敏銳的判斷力、較強的組織運作整合能力的人，應是對電視媒體的各個層次、環節擁有廣泛知識積累並能根據電視媒體運作規律乃至社會經濟、政治、文化的變動善於靈活變通的人，應是具有開闊的視野、創造性思維的人。

電視策劃有宏觀、中觀、微觀三個層面，分別對應著一般學理（理念）、具體對策（策略）、可操作性技藝（方式、方法）。電視策劃應根據對象的不同提出理論與實踐相結合的觀念、創意、思路、方法以及實施方案（包括背景分析與前景預測）。

二、為什麼要進行電視策劃

古人云「凡事預則立，不預則廢。」這裡的「預」就是預測、準備、策劃。

電視之所以需要策劃，是建立在電視媒體競爭日趨激烈、各級各類電視媒體尋求新的生存與發展空間的媒介大環境基礎之上的。我們曾經有過這樣的年代：電視是壟斷的、稀缺的媒介資源，電視觀眾能夠看到電視節目已很滿足，電視人也不必花費多大的思慮便可很好地完成任務，電視媒體同樣不必下多大功夫便可獲得可觀的各種效益。

進入九十年代，中國各級、各類電視媒體之間的競爭日趨激烈。此時，電視的策劃資源不僅浮出水面，而且成為各電視媒體競相爭奪的資源。電視策劃通過對媒介資訊的大量掌握，推測電視發展大趨勢，分析電視媒體的生存處境，有針對性地對某種電視行為在宗旨、目標、對象、定位、戰略、策略、方式方法以及人力、財

力、物力的配置，未來開發的渠道與潛力，效益、效果的評估觀測等進行科學的判斷、周密的設計，這樣的策劃顯然為電視媒體的整體運行與具體行為提供了寶貴的智力支援。電視策劃一方面為電視提供了新觀念、新思路、新方法，給實踐以明確而有力的指導；另一方面也給電視避免大的決策失誤、行為誤區以及資源浪費等提供了成功的保障。

當然，這裡我所指出的電視策劃的重要意義是建立在科學的、有依據的判斷基礎之上的，而非那些胡思亂想、固步自封、完全靠一時一事的小聰明、缺乏學理與實踐依據的、「拍腦袋」式的所謂「策劃」。

正確的、科學的、有序的電視策劃應當是一種專業的、職業的工種與行為，它意味著電視媒體無形資產與有形資產的增長，社會效益與經濟效益的提升，媒體自身地位的鞏固與可持續性發展的潛力等。從這個意義上可以說，電視策劃是一種新的生產力，在未來電視發展進程中占有極其重要的地位，將發揮日益重要的作用。

中國電視媒體激烈競爭的現實需要，催生、呼喚著電視策劃，而電視策劃在其成長進程中，也日漸對自身的特質、價值有了更為深入的理性認識。

三、怎樣進行電視策劃

由於如上所說電視策劃種類、類型的多種多樣，我們很難一般性地拋出「怎樣進行電視策劃」的籠統規則，只能根據不同的電視行為採取不同的策劃方略。這裡僅就作為電視媒體整體的策劃提出個人的一些理念、思路與方法，供同行朋友們參考。

如果我們的策劃物件是某一個電視媒體（電視臺），而非一個具體的節目、欄目或頻道，那我們進行策劃的具體步驟有哪些？策劃的基本理念、思路與方法（原則）是什麼呢？

首先，應分析電視媒介目前整體的生存環境。

就中國電視媒介目前整體的生存環境，我個人認為至少有以下八個方面值得注意。

1　我們正處在計劃經濟──市場經濟、喉舌──產業的雙重糾結與整合過程之中。傳統計劃經濟體制及對於電視媒介「喉舌」功能的強調，使得中國電視面對市場的挑戰和產業功能的開發，顯得矛盾重重、困難重重，由此引發出的一系列問題都可以從中找到根結。

2　隨著上星電視媒體的增加，行政性的干預越來越受到衝擊，「級別」已不再那麼重要，更為重要的電視媒體自身的實力。於是電視媒體之間的競爭日趨激烈，資源（人、財、物及節目等）的搶奪也日趨白熱化。

3　境外、國外電視媒體逐漸深入我們的市場，靠著政策、人才、資金、技術、體制及管理方式上的種種優勢不斷「擠壓」著內地、國內電視媒體的生存、發展空間。

4　社會各類傳媒公司紛紛登臺、浮出水面。沒有傳統包袱的這些製作機構，對主流電視媒體的生產、製作也構成了相當的壓力。

5　中國即將加入WTO，隨著市場不斷的開放，僅靠原有的資源壟斷、政策性的壟斷已成為不可能。

6　數位化、網路化等新技術、新媒體，使我們電視媒體想靠技術上的封鎖、壟斷成為了不可能，新媒體（如網路）也將奪走相當一批電視觀眾。

7　國內關於電視媒體的政策（如集團化的倡導、「四級辦電視」改為「二級辦」等）將使我們原有的「遊戲規則」發生改變。

8　周邊相關同類媒體（如同一城市中的省級電視臺、市級電視臺、有線電視臺等）之間、都將圍繞媒介市場，展開新一輪的較量與競爭。

其次，應確立電視媒體的整體定位。

目前，各級電視媒體不論在機構設置、管理模式，還是節目品種、節目形象上普遍存在「大而全」、「小而全」、「千篇一律」、「雷同化」、「克隆化」問題，作為一個獨立的電視媒體，如何才能在眾多媒體中卓然勝出、獨樹一幟呢？確立其獨特的整體定位是必須解決的問題。

在電視媒體整體定位問題上，至少涉及到以下三個方面：

第一，內容定位。

我們正處於一個「內容為王」的時代，電視媒體在自己的主打內容的設計上，能否做到「招招領先」，是至關重要的一個方面。我們經常提到香港鳳凰衛視中文臺的成功，事實上鳳凰衛視之所以在短短幾年內迅速崛起，除去一些不可比的因素（如媒介環境、政策環境不同於內地電視媒體）外，非常關鍵的一條就是找到了自己獨特的主打內容定位──這就是在兩岸三地的互動中尋找相關資訊、素材（特別是臺灣方面的內容）。

第二，文化品格與審美品格定位。

電視媒體作為大眾傳播媒介，必須要有自己的公眾形象，這就必然要求其確立自己獨特的文化品格與審美品格。如國家級電視臺應當是體現主流文化品格的媒體，應以莊重、高雅、大氣作為自己的審美品格追求。不同地域的電視媒體則應結合本地文化特徵和觀眾的審美趣味、審美習慣，來塑造自己的獨特文化品格與審美品格。

第三，形象定位。

說得學理一些，它是「CI形象設計」，說得通俗一些，就是「包裝」。「形象定位」是一個電視媒體外部形象特徵的直觀體現，它通過一系列相互映襯的視聽元素，組合為體現該媒體內容定位與品格（文化、審美）定位的視聽符號。具體說來它包括了臺標、主題詞、主題音樂、形象片、小片花、影調、色彩、字幕及具

體的頻道、欄目、節目包裝，還包括了主持人、出鏡記者等的形象包裝。「形象定位」由於其直觀效果，格外引人注目。最近幾年，許多電視媒體越來越看重這一工程，不惜斥鉅資進行這一工作，取得了很好的效益。

當然，也有一些電視媒體不重內容、品格等內涵性定位的開掘，盲目引進「外包裝」，而出現「外強中乾」、「形式大於內容」、「徒有其表」的不好傾向。

電視媒體的整體定位從大的指導性原則看，應遵循「本土化」、「本地化」的方針，當然，具體設計、策劃過程中也要引進「國際化」的理念，使「國際化」與「本土化」、「本地化」有機結合在一起，才能達到較為理想的效果。

再次，應制訂符合實際的戰略性對策。

事實上，電視媒體的戰略性對策的制訂，都是圍繞著本媒體已有和可能擁有的資源來展開的，這些資源包括人才、技術、資金、節目素材以及相關的有形資產和無形資產等。簡單說來，電視媒體的戰略性對策即一種資源配置、資源整合。這裡我想就以下三個普遍性問題進行一些闡釋。

第一，頻道專業化。

目前國內電視頻道資源較為豐富，隨著數位技術的進一步推廣，一個電視媒體擁有眾多頻道已不是難事。在這樣的境況下，電視媒體的競爭往往體現為頻道間的競爭。儘管目前各電視媒體往往還是把綜合性頻道放在最重要的位置予以經營運作，但專業化頻道必然是最有前途的頻道。所謂「頻道專業化」，就是以特定內容、特定服務對象構成的頻道。我們現在更為熟悉的體育頻道、電影頻道、文藝頻道、電視劇頻道、生活頻道等可能在未來都還嫌寬泛，也許釣魚、足球等更為專業（狹窄）的頻道設置更能滿足未來電視觀眾的需要。

因此，根據自己媒體的實際情況，組建、創辦有特色的專業頻道應是大勢所趨，而包羅萬象的綜合性頻道

也應突出重點、突出主打內容。

第二，品牌戰略。

每一個電視媒體在自身歷史積累中，都有可能起有相當影響力、相當水準的知名人物、節目、欄目等，要想在媒介競爭中立於不敗之地，有計劃、有針對性地培育這些知名人物、節目、欄目為具有持久影響力與號召力的品牌，是電視媒體戰略對策中的重要一環。在這一方面，許多電視媒體已加快了腳步，加大了力度，採取各種措施，甚至用優越的政策吸引人才，開創新的品牌。品牌的建立和為人們認同需要很多條件，包括推出的時機、推廣的策略、後開發的策略等。因此，塑造什麼樣的品牌，怎樣推廣品牌等都應成為電視媒體戰略規劃中的重要組成部分。

第三，素材增殖。

最近一個時期我多次講到「素材增殖」問題，並將它視為電視媒體戰略對策中的重要一環。這裡所說的「素材」，主要指節目素材，而節目素材又包括了原創性素材、引進（購買）性素材、加工性素材等類型。對於電視媒體來說，哪些已有原創性素材是獨家擁有、不可替代的，哪些引進性素材是可以多種角度、多個層面、多個場合、多次組合的素材……這些問題需要我們搞清楚。在海外電視媒體中，我們看到他們非常注意整理這些素材，加工這些素材，使之不斷地「增殖」，進而「增值」。電視媒體在制訂自己的戰略與策略時，應當好好地「翻翻家底」，使有限的節目素材發揮出最大的效益。

第四，資訊處理。

電視螢幕是由一組組「資訊鏈」構成的，電視節目便是這電視媒體發出的有機的「資訊鏈」中的一環。以往我們習慣於只從電視節目生產的具體製作入手考慮組織、運作，實際上電視節目的成功傳播效果的實現，與電視節目在「資訊鏈」中的位置、時段以及推出的時機等也有密切關係。此外，我們常常以「信息量」來衡

量電視節目的某種價值，一個電視節目信息量的多或少、大或小固然不可忽視，但「資訊質」在電視節目生產「資訊處理」方面也許更為重要。所謂「資訊質」，至少有三個層面的內涵：第一，資訊的新鮮、獨特性。電視節目能夠提供與眾不同、鮮為人知或不為人注意的資訊，是「資訊質」的基本層面。第二，資訊的理性深度。電視節目能夠對於同質、同類資訊進行深刻的理性分析，提出有份量的主體觀點，這是「資訊質」的較高層面。第三，資訊的感染力。電視節目提供的資訊不僅新鮮、獨特，也不僅有理性深度，還能夠激起觀眾情感、心靈的共鳴，有力地影響、感染觀眾，這應是電視節目「資訊質」的最高層面。

第三節　電視節目編排三論

從央視到地方電視媒體關於電視節目編排的新理念、新方式層出不窮，這些新探索對於提高中國電視節目的影響力、關注度、質量和水平都是非常有益的。但是我們也看到不少電視節目編排觀念滯後、方式陳舊或者盲目克隆，存在著很多盲點和誤區。因此，對電視節目編排做理性的探析和研究是十分必要的。

一、電視節目編排在電視生產與傳播中的地位

1 電視節目編排在電視媒體中的職能。在我們看來，電視節目編排對電視媒體而言，主要在三個方面扮演著特殊的角色，承擔了特殊的職能。從節目生產角度來看，電視節目編排就是對電視節目本身進行內容和形式處理的終端角色，意味著將節目要素變成節目成品的過程；對於電視節目的經營推廣

而言，電視節目的編排意味著將節目的占有時段進行評估進而進行售賣的過程。我們看到，在計劃經濟時代，電視節目編排基本不去考慮市場因素，而是按照生產者、播出者、經營者的口味需要來安排設計。隨著電視市場化的推進，目前中國電視節目編排在生產層面日益呈現從專業化向社會化方向轉變的態勢（節目製作與節目播出的分離，即製播分離的日益擴大）；從播出層面看，節目編排的主體地位在日益加強，由原來的以節目播出到以節目生產與節目播出為主導安排節目生產；而從經營推廣層面來看，節目編排在日益主體化的過程中越來越重視節目生產與經營推廣的有機結合，以多樣化、靈活化的編排方式去推動電視經營推廣。以電視節目編排為主導協調節目生產和經營推廣成為一個新的趨勢，這使得電視節目編排在傳統意義上的輔助性角色日益變得主導性角色。節目編排的水平和質量將直接影響節目生產播出的水平和質量以及節目經營推廣的效應。這是目前許多電視媒體不約而同，高度重視節目編排的原因。

2

電視節目編排地位上升的時代背景。應當看到，電視節目編排地位的上升是和大的時代背景息息相關的。眾所周知，目前我們已經進入了資訊時代和知識經濟時代。在這個時代，資訊爆炸是一個突出特點，而眾多的資訊不可能全部有效地進入受眾的視野，成為人們真正的知識資源和資訊資源。要使資訊被有效地傳播，有效地獲得，必須要對處於彌漫狀態的眾多資訊進行有針對性的整理和整合。而對資訊整理和整合的過程就是編排、編輯的過程。這其中，媒體對資訊的編輯和編排又是最重要的。我們看到，諸如文摘、摘要、週刊、焦點、紀要和縱覽等字樣，其實都是媒體對資訊編輯和編排的不同方式，電視節目編排也不例外。在資訊時代和知識經濟時代的今天，無疑，電視節目編排在電視生產

與傳播中占有相當重要的地位。

電視節目編排的幾個階段。從大的歷史時期來看，電視節目編排走過了三個階段：一是以宣傳品為主導所進行的節目編排階段；二是以作品為主導所進行的節目編排階段[2]；三是以產品為主導所進行的節目編排階段。

在第一個階段，電視節目基本上是以導向正確與否為評價標準來組織編排。從節目生產層面來看，有一個既定的編排準則，如「聯播」式的新聞在內容編排上基本以先國內後國外，在國內內容中又是以各級領導的職位高低來組織編排；在時段安排上，也是把宣傳色彩最重的內容放在最黃金的時段播出，而把觀賞性較強的內容相對滯後安排播出，甚至為了突出宣傳需要打亂正常的播出時序，臨時插播特定的宣傳內容也是司空見慣的事情。

在第二個階段，以作品為主導進行節目編排。從節目生產層面來看，電視媒體呈現出探索電視節目獨特的藝術方式與傳播方式的繁榮景象，因而在作品形態上，有大量新的節目內容和節目樣式不斷湧現出來，一批具有探索意義和創新意義的作品浮出水面。這個時期，我們明顯感受到節目編排的重心放在了本媒體自己投資生產、有原創意義的作品上。大量的自辦節目、自製節目在編排時受到了特別的關照和突出，而那些優秀的製作人常常可以主宰節目編排。從播出層面來看，從這時起，規範化的播出和欄目化的播出也都提上了議事日程。如一九八五年央視在節目編排上逐漸推廣欄目化播出的設想，這也是電視媒體對電視節目生產數量急劇增長的狀態所作的理性反應。欄目化、規範化播出的

3

2 參見胡智鋒、顧亞奇：《中國電視內容生產的潮流與趨勢》，《中國廣播電視學刊》二○○六年一月。《新華文摘》二○○六年第十期轉摘。

提出，是對過去一個歷史時期節目編排過於受制於導向需求和宣傳需求，隨意編排的一種反彈。到九十年代初期，一批較為成熟的電視欄目的推出，使電視節目的運行主體逐漸從以節目為核心走向了以欄目為核心，節目編排的層級也從節目層級逐漸轉向欄目層級，節目編排的隨意性逐漸轉向規範化。

在第三個階段，節目編排的主宰由宣傳控制、製作人控制轉向市場控制。在節目編排上，時段的市場價值成為了組織節目編排需要考量的關鍵因素。其中，以收視率的測評來調整節目、欄目的時段成為一個突出的表徵。這一時期，在節目生產層面，節目由宣傳品為主導、作品為主導，逐漸走向了以產品為主導；在播出層面，除了時段、市場價值、收視率的測評以外，市場考量的各個因素都成為了節目編排的依據。

4　電視節目編排在不同層級的職能。在不同的層級上，電視節目編排的角色、職能是不同的。體現在節目層級上，包括了對電視節目內容的編輯和製作；體現在欄目層級上，包括了欄目的版式、包裝、風格、樣式、經營推廣等多個方面；體現在頻道層級上，包括了對頻道整體形象和頻道特色的定位；體現在媒體層級上，則意味著對媒體品牌的整體提煉、加工及整合。毫無疑問，有效的、高效的、創造性的節目編排可以使節目、欄目、頻道、媒體的收視率、關注度、影響力、美譽度，包括每個層級的品質和效益得到充分的發揮和實現，從而整體提升電視媒體的競爭力。目前，中國電視的節目編排在節目層面、欄目層面、頻道層面、媒體層面都得到了更大的投入和較多的關注。電視節目編排所涉及的對象越來越多，範圍越來越廣，其職能、地位也得到了極大的提高。

5　廣告與電視節目編排的關係。廣告是目前電視媒體獲取資金來源的基本和重要方式。而優質的節目編排與廣告之間是什麼關係呢？這二者之間的關係也經歷了三個主要階段的變化。

早期的電視節目編排和廣告呈現出互不搭界的一種「硬切」關係。在相當長一段時期，人們對電視螢屏中的廣告持反對和排斥態度。這是由電視廣告質量粗糙所致，諸如「實行『三包』」、「代辦托運」等字眼鋪天蓋地而來，廣告目的直白而索然無味，難免讓人厭煩。相對優質的節目和相對粗糙的電視廣告「硬切」地放在一起，必然造成二者的不協調，即使電視廣告無法發揮其應有的功效，又使牽連在一起的電視節目無法達到預期的效果。這種「硬切」式的編排在節目生產與廣告毫無關聯的狀態下效能發揮不足。

第二階段，電視節目編排與廣告的關係逐漸密切。一方面電視廣告自身的水平和質量在逐漸提高，電視廣告的可視性、可聽性和觀賞性在增強，甚至許多電視廣告製作的品質和審美價值已經超過了許多電視節目的水平和質量；另一方面，廣告經營也日趨理性，更加考慮與節目之間的相關性，如對特定節目、欄目冠名廣告的出現，在廣告和節目之間，將類型和性質相似的內容串聯在一起，使其相互襯托。這種關聯式的節目編排理念使節目的收益和廣告的效應都能得到相對較大的發揮。

第三階段，電視節目編排和廣告的關係更加緊密。這個階段，電視節目編排常常是隱蔽式的、嵌入式的。廣告的質量和品質、節目的質量和品質更多地尋求內在的一致性，甚至有些廣告和有的節目都在相互尋找和相互適應，特定的廣告產生特定的節目，而特定的節目又在尋找與其相一致的廣告。我們會看到，很多廣告已不僅僅是廣告本身，它已經成為節目內在的有機組成部分。如在電視劇的很多場景、情節中，電視綜藝節目的環節設計中，常常有某些廣告形象內在地、有機地、自然而然地嵌入式、隱蔽地存在著。這一時期，電視節目編排創造性的主體地位應當是不可替代的，高水準的節目編排將通過隱蔽式和嵌入式使廣告和節目的效益獲得雙贏和多贏的局面。

二、影響電視節目編排的幾個關鍵因素

不同的歷史階段影響電視節目編排的因素各不相同。從當前電視節目編排的普遍情形來看，影響電視節目編排的關鍵因素是：電視媒體的傳媒特質，電視觀眾的心理訴求以及市場。

在我們看來，電視傳媒不僅僅是一個影像空間概念，也是一個時間的概念。電視播出時間與人們日常生活的自然時間具有同步性，所以電視的傳媒特製就是「日常生活的伴生物」。這種特質體現為「時效性」或「即時性」，具體表現為時代性、時尚性、時下性、時機性、時段性。其中，這五個「時」[3]的特性對電視節目編排的要求是顯而易見的。

1 電視傳媒特質對電視節目編排的影響

所謂「時代性」指的是電視內容與形式所發生的背景要有時代性。它要求電視節目編排在話語方式、節奏、整體風格上顯現時代氣息。具體表現就是，節目內容節奏的快與慢、張與馳，話語方式的選擇，風格的確定彰顯時代內蘊，體現時代精神，代表時代最主流的價值取向，符合時代最精髓的精神內涵，抓住時代跳動的情感脈絡和準確的心理狀態。

所謂「時尚性」是指電視內容與形式需要更多關注的是一個時期比較前沿、比較新銳的潮流和取向。電視內容與形式不僅僅是傳統意義上的宣傳與創作，而且與電視媒體的產業和市場開發緊緊結合

3 參見胡智鋒、顧亞奇：《中國電視內容生產的潮流與趨勢》，《中國廣播電視學刊》，二〇〇六年一月。《新華文摘》二〇〇六年第十期轉摘。

在一起的，因此是否具有時尚氣質，往往意味著是否能夠引領大眾消費，進而吸引大眾的關注，形成相關的產業鏈。所以能否引領受眾走向大眾消費的前沿，也成為電視能否吸引觀眾眼球的一個關鍵因素。對於電視節目編排來說，如何使節目內容、風格、色彩更具消費性、時尚感，表達最流行的時尚資訊，代表最前沿的時尚氣息，就成為重要的考量因素。

所謂「時下性」更多指的是電視的敘事要關注時下、關注當下，從時下觀眾普遍熟悉、甚至正在發生的某些現象、動態、問題切入。它要求電視節目編排要充分體現這種「進行時」的特點，強調此時此刻。如導視系統的設計，無論是電視節目的預先熱場還是後續延展都要體現現在進行時的特點，表現節目播出的內容即將發生、正在發生和還在發生三個狀態。

所謂「時機」這裡主要指的是播出時機。電視內容傳播效果如何，恰當的播出時機的選擇常常是關鍵性因素。若能準確地判斷來自政治、市場、文化、社會心理等諸多方面的趨勢，選擇最合適的播出時機，來滿足觀眾最迫切、最期待、最需求的時機播出，往往會產生事半功倍的良好效果；反之，輕則事倍功半，重則出現偏差，甚至影響電視媒體的形象、生產與發展。如何正確、及時、迅捷地捕捉時機播出節目是電視節目編排功能的重要體現。某種意義上講，把握了播出時機就是把握住了電視的傳媒特質。如一些長篇電視劇、大型紀錄片和專題片，安排在什麼時機播出對電視節目編排的整體效益影響巨大。大型電視紀錄片《孫中山》在製作結束後並未安排馬上播出，而是選擇在辛亥革命九十週年紀念日播出，選在這種時機安排播出遠比選在日常的時機播出的影響要大得多。再如大型電視紀錄片《再說長江》，也是特意避開第十八屆世界盃來選擇播出時機的。這些都是自覺的時機把握行為，假如播出時機把握不當，就會出現好節目紮堆播出，觀眾分流；一般節目撞車，收視率下降。

所謂「時段」指的是電視內容播出自然分出的一個個時間間隔和段落。同樣的電視內容選擇什麼

樣的時段進行播出大有講究，特定電視內容與特定時段大多有著普遍的、規律性的對應關係。無論是夜間、白天、早間、午間、晚間，還是黃金時段、次黃金時段和非黃金時段，每個時段觀眾都有相似的收視需求，哪種類型在哪個時段播出也都有自己的客觀規律。比如早間時段以資訊總匯、高頻度、短資訊、大信息量和一定服務功能為主要特點的內容可能適合大多數電視觀眾尤其是上班族的需求；而日間時段故事性的電視連續劇也許是一般觀眾普遍的需求；而深夜時段也許心理訪談、情感談話類內容或者深度新聞評論性節目更受歡迎。當然不同的國家與地區、特定地域、特定年齡段以及職業、性別、生活方式等所帶來的差異也是明顯的，因此不同媒體、不同內容的不同時段的設計將是電視內容實現傳播效果最大化極其重要的因素。可以說，不同時段的特性就是電視節目編排的最主要依據。節目編排的要領就是把所有的內容、節目，按照時段區劃進行創造性地安排和處理，以達到最好的播出效果。

2

電視觀眾的心理訴求對電視節目編排的影響。電視觀眾的心理訴求直接影響電視節目編排的實施。電視觀眾對電視編排的訴求有一些基本特點，即相關性、必視性、懸疑性和可視性。這些基本特性在電視節目的編排中體現得十分明顯。

無論什麼內容，電視觀眾對節目的訴求首先離不開相關性的考慮。所謂相關性就是「與我有關」，即與觀眾的某種訴求，特別是心理訴求有關。如觀眾對時政資訊、娛樂、情感和趣味的需要，特別是對自己喜歡關注的內容的一種需要。這種需要體現出「與我有關」的特點。相關性就要求電視節目編排要尋找一種與觀眾能建立相關性的方式。

所謂必視性就是電視節目一定要有吸引電視觀眾眼球、抓住電視觀眾的注意力、電視觀眾一定要看的元素。必視性就使得節目內容編排要探究和尋找到各種方式來抓住觀眾的注意力，吸引觀眾的眼球。

「文似看山不喜平」，對於電視節目而言就是要具有懸疑性。具體而言就是一波未平一波又起，充滿懸念向前推展。我們注意到，過去很多電視節目編排比較注重理念呈現，在電視宣傳、廣告當中概念部分較多。而近一時期，電視節目編排中的故事化結構和敘事越來越流行，大量的平常的節目內容因此轉化成能夠為觀眾所注意的故事。故事充滿懸念，能夠體現懸念性，使得觀眾持續關注。電視節目編排理應在懸念行上下功夫。

所謂可視性說到底就是電視節目要「好看」，至少是賞心悅目、清新可人、自然流暢等一些審美特點。打開電視螢屏，我們希望看到的正是這樣的節目。節目編排理應運用各種電視技術和藝術手段來使電視節目更好看，更具可視性。

3 市場對電視節目編排的影響。

今天的電視傳媒已不僅僅是節目的單純相加和簡單組合，如何通過節目編排來提升電視節目的市場占有份額至關重要。這裡至少要注意兩個問題。

首先，要充分考慮廣告及相關投資者在電視節目中的位置，保障他們的利益。今天的企業在產品投放電視廣告的行為上，越來越理性也越來越聰明，他們對特定時段和特定節目內容的要求越來越高，講究相對少的投入帶來相對高的產出，這對電視節目編排是一個極大的考驗，如何滿足廣告主們日益膨脹的利益訴求又不影響電視節目的品質和品位，這是一個很需要智慧的考量。

其次，市場份額的提升要充分注重自己的競爭對手，特別是同類媒體。要想把這種競爭轉化成有益於自身的優勢而非劣勢，需要從戰略和戰術兩個層面綜合考慮。

三、電視節目編排的幾個主要策略

電視節目編排是一個實踐性、操作性很強的領域，理念要實現、落實，需在策略、戰術層面展開。

1 電視節目編排的前提。確立「類型化」和「標準化」的創作製作理念，是電視節目編排的前提。電視節目生產的「類型化」和「標準化」是電視生產與傳播日益「市場化」的結果。市場化要求電視節目成批量生產，而「類型化」和「標準化」形成的固定統一的模式、套路正好為這種工業化生產提供必需的路徑和渠道，使電視節目創作製作的效率極大提高。

2 電視節目編排的幾大策略。根據不同時段觀眾的需求不同，綜合國內外的電視節目編排經驗，我認為有如下幾個策略值得注意。

一是「水平策略」，意思就是每天在同一時段播出同樣的節目。長此以往，依靠這種播出的連續性、同一性來吸引觀眾的持續關注，以培養自己的目標受眾。

二是「棋盤策略」，它與「水平策略」相反，意思是在同一時段播出不同的節目。這樣的效果是給觀眾製造新鮮感，使其不至於因為長期收看一種或一類節目而產生審美疲勞，從而產生厭惡感。

三是「垂直策略」，又稱「板塊策略」，意思是把一些內容相似或相近的節目放在一起，連續播出。這樣做得好處是保證電視觀眾在收看完一個節目之後不急於更換頻道，維持住頻道的整體收視率。

四是「正向策略」，意思就是在與其他媒體的競爭過程中，主動出擊，與其安排相同或相似的節目，以形成競爭之勢，爭取受眾分流，收穫一定量的目標受眾。這種策略的運用要慎重，做得好，將有利於自己品牌的形成或擴大；但同時也有相當大的市場風險，很容易使自己的節目陷入同質化的泥

淖而不能自拔。

五是「反向策略」，顧名思義它與「正想策略」相反，就是避開鋒芒，在同一時段安排與其他強勢媒體不同的節目內容，以爭取剩餘觀眾群。新的節目樣式在開播初期一般都是採取這種策略。[4]

六是「無縫隙編排策略」，意思就是在兩個節目之間減少廣告，或者利用提示資訊，使觀眾專注於自己的節目、欄目或者頻道不至於換臺。

七是「周邊效應編排策略」，意思就是利用自己強勢的品牌節目、欄目或黃金時段播出的節目帶動那些在此節目播前或播後的其他節目、欄目，從而獲得電視節目編排的最大收益。[5]

3 「素材增殖」的重視。[6] 如果說以上的幾大策略是不同的電視內容在不同時段有不同的設計的話，那麼素材增殖就是同一內容在不同時段的設計。所謂素材增殖就是用不同的角度、不同的思路、不同的方式、從不同的層面重新整合、加工、改造已有的素材，以實現資源利用的最大化。對於各級電視媒體而言，現有的素材都是一筆寶貴的財富，如果能夠合理地加以利用的話不僅將使陳舊的材料和資源變廢為寶，還可以收到意想不到的效果。令人欣喜的是，近些年，已有不少媒體在這方面積極探索，取得了一些寶貴的經驗，如鳳凰衛視等。

4 「播出季」概念的引進與實踐。美國電視劇是以「季」為單位來組織生產、播出的，這樣做的最大好

4 參見汪文斌、胡正榮編著：《世界電視前沿》（三）「前言」，華藝出版社二○○一年版，第一五頁。

5 參見胡智鋒：《電視傳播藝術學》，北京大學出版社二○○四年七月版，第一六二頁、第一八頁。

6 參見胡智鋒：《電視傳播藝術學》，北京大學出版社二○○四年七月版，第一六二頁、第一八頁。

處就是降低電視劇市場的投資風險，因為一旦所播出的電視劇在前幾集沒有很好的收視效果的話，製片方就會停止電視劇的生產製作。另外，這樣做還可以讓觀眾產生強烈的收視期待。「播出季」雖然是從美國引進來的電視節目編排理念與方式，但是由於它符合電視媒體的生產製作、編排播出、經營推廣的基本規律，所以同樣適用於我們。如CCTV—2和重慶衛視已從中嘗到了甜頭，獲得了不俗的成績。二〇〇五年，CCTV—2第一次進行了一個針對暑期的特別編排，結果「當期全國收視率達到了百分之一點七五，比二〇〇四年增長了百分之七十」[7]。與CCTV—2相似，重慶衛視也針對暑假做了特殊的編排，安排播出更多適合青少年學生口味的電視內容，結果「收視率在一個月內便從百分之四點五提升到了五點四，實現廣告創收五百多萬元」。其實說到底，「季」就是「時段」的再延長，本質上它還是運用電視傳媒的時間特性來安排電視節目編排的。以「季」為單位來組織長篇電視劇、固定的欄目的編排、播出可以給受眾帶來持久的注意力，同時能降低電視媒體的市場風險，把電視節目編排的效率最大化。

電視節目編排在實踐中已有了許多成功的探索，在理念上也有得到了初步的梳理。從宏觀層面來看，電視節目編排是資訊時代、知識經濟時代，資訊整合、梳理在電視媒體中的顯現；從中觀層面來看，電視節目編排在電視生產與傳播過程中的地位、職能在不斷提升和強化；從微觀層面來看，電視節目編排的具體的理念、方式、行為等也在日漸豐富多樣。從宏觀、中觀、微觀幾個層面進一步對電視節目編排進行深入探析、研究，對於提高電視節目的質量與水平，提升電視媒體的綜合競爭力，探討和實踐有中國特色「電視傳播藝術」[8]的渠道

7　參見胡智鋒：《中國電視策劃與設計》，中國廣播電視出版社，二〇〇四年一月版，第四七頁。

8　http://www.timesstorm.com/shownews.asp?newsid=2491

和路徑，滿足資訊時代、知識經濟時代人們多樣化的資訊、娛樂要求等都將具有重要的現實意義與學術價值。其帶有更多同行同仁對這一命題予以更深入的思考，提供新的研究成果和實踐成果。

第四節 電視品牌的特徵及創建

中國電視節目在經歷了從以節目建設為核心、以欄目建設為核心和以頻道建設為核心的階段的同時，開始逐漸確立了電視的品牌意識，並啟動了電視的品牌創建。近些年，關於電視的品牌及品牌創建的問題得到了業內外人士的廣泛關注和熱烈討論。究竟什麼是電視品牌，電視品牌應具有怎樣的特徵，以及如何創建電視品牌，這些問題值得我們進一步深入探討。

1 電視品牌內涵與外延

「品牌」從字面上看，是由「品」和「牌」整合而成的概念。所謂「品」，意味著品質、本質、實質；「牌」則意味著標牌、標誌、標識。兩者合在一起，意味著那些有特定品質和特定規定性的對象。品牌首先是一個商品的概念，它指的是在市場經濟發展進程中逐漸形成的那些有穩定品質、獨特理念、鮮明的標識及有較強競爭力、較大影響力、廣受歡迎和矚目、並產生了較高價值（遠遠超過產品本身成本價值）的那些產品。後來品牌不僅僅指稱市場流通中的產品，又擴展為製造、生產這樣一些產品的企業、公司和經營者、生產者、製造者。

電視的品牌與一般市場流通中的商品的品牌有相通的共性，也就是說，電視品牌首先指稱的是那些在電視

2 電視品牌的特徵

電視品牌既然是具有特定品質的電視產品，那麼具體說來這種品質應體現為怎樣的特徵呢？在今天，當電視品牌概念出現某種氾濫化趨向的時候，對這個問題保持清醒的認識是十分必要的。縱觀國內外大家所公認的那些電視品牌，我認為基本上都具有以下幾個特徵：

(1) 稀缺性。所謂稀缺，就是少有，通俗地講，應當是「人無我有」。而所謂稀缺，所謂「人無我有」，指的是電視產品中那些具有原創性價值、或者比較少見的電視產品。從原創的意義來看，最先創造一種具有鮮明特色的電視內容或樣式是稀缺性的。如國外最先開創的「真人秀」電視節目《倖存者》等，就具有原創性價值，不論是內容還是形式都具有稀缺性特徵。從少有的角度來看，那些電視螢幕上不多見的節目內容和樣式，如中國電視開創的《春節聯歡晚會》，及以婦女、老人等為對象的對象性節目、欄目等，在一個時期內也體現出稀缺性特徵。這些內容與樣式或具原創性、或比較少見的電視節目、欄目，具有成長為電視品牌的潛質。

(2) 優質性。所謂優質性，指的是電視產品應具有某種優良的品質，通俗地講，可以說是「人有我優」。優質性是在比較中產生的。電視的節目、欄目或頻道，還有電視的媒體和電視從業者，同一類別、同一類型的為數不少，什麼樣的電視產品有可能成長為品牌呢？我認為應當是在同類比較中顯現出優良品質的那些產品有可能成長為品牌。如，綜藝類節目數量極大，但在一個時期內，《綜藝大觀》和《正大綜藝》無疑是其中的佼佼者，堪稱一個時期中國電視綜藝節目的品牌；體育類的節目、欄目

的競爭中具有較為穩定的品質、鮮明的特徵、有較強的競爭力及核心理念、有較大影響力、廣受歡迎的那些節目、欄目等產品，後延伸到電視媒體及電視節目、欄目的經營者、生產者、製作者。

同樣數量巨大，但《足球之夜》等顯然鶴立雞群；遊戲娛樂類節目、欄目在世紀之交最多達到了幾百檔之多，但《快樂大本營》、《歡樂總動員》無疑是最具影響力的品牌；其他諸如電視媒體、電視頻道、節目主持人等等堪稱品牌的，必然是那些在同類比較或競爭中名列前茅的產品或人物。

(3) 獨特性。獨特性意味著鮮明的個性，通俗地講，可以說是那些在同類比較或競爭中名列前茅的產品或人物。同樣優質的電視產品，哪種產品更具競爭力呢？我認為，那些具有鮮明個性特徵的產品更具品牌價值。鮮明的個性，未必沒有缺點、未必完美，但卻可以給觀眾留下深刻的記憶。以主持人為例，倪萍的真情表露從職業主持人的角度來看，也許可以被指責為缺乏控制；從收視效果來看，或許可以被指責為過度煽情。但是，倪萍的這種無所保留的真情傾訴的確在文藝綜藝節目主持人當中具有極其鮮明的個性，有人稱她為「煽情大師」，不無調侃之意，但其鮮明的個性卻給廣大電視觀眾留下了難以磨滅的印跡。倪萍之所以成為中國電視文藝綜藝節目主持人最具有影響力的人物，應當看到與她這種鮮明的個性有著必然的聯繫。同樣，談話類節目主持人崔永元在同類節目主持人中以善於傾聽和接話茬而著稱，有人把他比作是三句半中的那個半句的角色不無道理。一般人們會認為談話節目主持人首先具有善於表達的能力，即能說會道，但崔永元與眾不同，他在《實話實說》中不僅沒有表現出比場上嘉賓和觀眾更能說會道的本領，甚至有時還遭遇來自於嘉賓與觀眾的調侃與戲謔，陷入無以言對、甚至木訥的尷尬境地。當然，這也是《實話實說》欄目的獨特設計。但主持人崔永元不以積極的狀態正面地、滔滔不絕地長篇大論，而以傾聽和接話茬介入談話的過程，這成為了他有別于同類談話主持人的鮮明個性，因此，崔

(4) 永元成為中國電視談話節目最具品牌價值的主持人就是理所當然的事了。

極致性。極致性意味著把某種特徵推向極致，通俗地講，可以說是「人特我絕」。電視產品擁有自己鮮明的個性特徵實屬不易，但若推向極致，則達到了不可替代的一種境界。達到這樣境界的電視節

目、欄目需要很多條件，包括電視生存的外部環境、內部環境，或者說需要天時、地利、人和各種條件才能得以保證。我們可以看到，在二十世紀九十年代中後期，《焦點訪談》產生了空前的社會影響，是因為它在實施電視傳媒的輿論監督方面成為中國電視不可替代的標誌性欄目，不論是欄目的社會效應、還是由欄目拉動的經濟效益，都是其他電視欄目難以望其項背的。《焦點訪談》之所以創造了這樣的輝煌業績，是因為它在實施輿論監督的時候，牢牢把握住了「領導重視、群眾關心、社會普遍存在」的選題及製作原則。這三句話很好地協調了主流、精英、大眾三種文化價值取向的關係，很好地維護了社會各個階層、各個方面關係的平衡，既有鮮明的導向性，又有廣泛的社會性，也不乏自身獨特、深刻的主觀觀點與視角，做到了「三老滿意」（老頭子、老百姓、老闆）。正因此，《焦點訪談》將電視傳媒的輿論監督在廣度、高度和深度上於一個時期推到了極致，成為這一領域的品牌欄目。而作為以經濟精英為主要訪談對象的談話欄目《對話》，則堅持走「高、精、尖」的道路。有人說《對話》的嘉賓「前腳才進中南海，後腳便要來《對話》」，這不無誇張，但的確可以顯出《對話》嘉賓層次之高。儘管《對話》的收視率並不高，但其影響力卻是有目共睹的。由於《對話》在嘉賓選擇和話題設計上強調高層次、精英化、尖端性和前沿性，而在眾多同類節目、欄目中做到了極致，因此，《對話》不僅在社會影響力、也在經濟效益上創造了一個奇蹟。此外，我們還可以看到，以演藝界、娛樂界、明星作為主嘉賓的談話欄目《藝術人生》，在同類節目、欄目中影響力、美譽度都是最高的。之所以有這樣的地位，是由於《藝術人生》在開掘嘉賓的情感歷程和尋求嘉賓與觀眾的真情互動方面做到了極致。《藝術人生》前期策劃組織，尤其是對主嘉賓情感歷程中最為脆弱、最可能令其心動的部分設計到位，因此，我們常常可以看到《藝術人生》中的嘉賓大多都會在不經意中進入欄目所設置的「套子」，留下動情的眼淚。而《藝術人生》在觀眾的徵集及現場觀眾與嘉賓的情

感互動方面更是匠心獨運,每一期的觀眾都是通過各種形式徵集來的。由於這些觀眾大多帶著與嘉賓相伴相隨的感人故事來到現場,而格外珍惜來到欄目現場的機會,也由於這些觀眾大多帶著與嘉賓相伴相隨的感人故事來到現場,因此,他們的情緒狀態幾乎都是非常飽滿的,這就保證了現場觀眾與嘉賓之間的情感互動的深度和力度,因此,在這一點上,《藝術人生》無疑是同類節目,欄目中接近極致狀態的一檔,因此而具備了成為電視品牌的重要條件。

3 如何創建電視品牌

電視品牌除去上述的四個基本特徵,還有一個最為基本的特徵,這便是穩定性。也就是說,電視品牌應當在內容、樣式等各個方面具有一種穩定性的品質或品格。如果說稀缺性、優質性、獨特性、極致性這些特徵的活動需要電視人擁有不可替代的素材資源、社會資源、人才資源、乃至體制性的資源,進而在電視生產與傳播中將智慧與創造力充分發揮出來,那麼,穩定性則要求電視生產與傳播的各個環節具有相對穩定的、甚至相對固定的流程、環節的規範。顯然,擁有電視品牌的稀缺性、優質性、獨特性、極致性特徵的條件極為苛刻,而擁有電視品牌的穩定性特徵的條件則是可以學習、借鑑的。這裡僅從「穩定性」品質的角度就品牌電視節目創建的命題作一探討。

要實現電視品牌節目穩定性的品質與品格需要形成電視節目生產、創作與製作的模式化、規範化。從一些成功的品牌電視節目的經驗來看,我認為至少應在電視節目生產與創作的敘事層面形成一定的模式與規範。我將這種敘事模式、規範概括為「八化」。

(1) 宣傳話題化:中國電視不論是何種類型的節目,都不可能脫離宣傳的任務與要求。宣傳的任務與要求體現為正確、準確、明確的導向,但導向不出問題並不是電視節目的最終目標。如何讓正確、準確、

明確的宣傳導向產生更好的宣傳與傳播效果，而宣傳話題化是實現這一目標的很好的途徑。所謂「宣傳話題化」，是指將宣傳內容轉化為百姓可以產生興趣的話題與談資。電視節目進行宣傳不能對報告檔照本宣科，而應想辦法結合百姓生活的實際，轉化、提煉出與百姓的興趣點相吻合的、貼近百姓的日常生活的、能夠引發他們繼續關注和探討的話題。衡量「宣傳話題化」的標準應當是電視節目播出後是否可以成為廣大觀眾在工作、生活、乃至飯桌上繼續討論和議論的談資。

(2) 話題故事化。電視節目僅僅選擇一個有意思的話題還是不夠的，應當將特定的話題轉化為一個有情節的故事。話題也許是抽象的，而故事則應是具體的。通過故事的講述，既可以把抽象的、理性的話題變為具體的、感性的故事，又可以在觀眾中留下更為深刻的記憶，尤其是那些曲折的、富於戲劇性和懸念性的故事，最能吸引觀眾的注意力。

(3) 故事人物化。電視節目選擇具體可感的故事的同時，還應聚焦於故事中的人物。電視是一個以活人為主要傳播符號的傳播媒體，因此，選擇有意思的故事中的那些活生生的人物是展開故事的最有效的方式和手段。通過人物生動的語言、特別是人物命運的變化可以使故事的講述更為生動、更能引起觀眾的共鳴。

(4) 人物細節化。電視節目當中的人物若要引發觀眾的共鳴，僅靠一般性的記錄是不夠的。對人物細節的捕捉，包括人物的話語、表情、動作、以及人物於特定場景相關人物之間的關係，甚至人物外部的形體、服裝等等，這些細節的捕捉在特定的環境中往往具有不可替代的價值。由於電視可以將人物的細節放大、強化，因此，捕捉什麼樣的細節往往意味著電視傳播者主體的一種引導。細節捕捉和把握的到位，可以給觀眾帶去最為直觀的資訊的刺激，有時甚至可以達到「此時無聲勝有聲」的傳播效果。

(5)細節情感化。電視節目中，細節的捕捉和表現不應當成為孤立的行為，除了電視傳播者某種思想、態度、傾向和意義的灌注以外，更應滲透著、體現著某種情感，也就是說，不能為細節而細節。某個細節的捕捉，應當與特定環境中人物的悲歡離合、喜怒哀樂的情感相聯繫。如果能將人物的話語、表情、動作與人物的某種情感連接在一起，那將使細節更具衝擊力、表現力和感染力。

(6)情感趣味化。電視節目應當表達、傳達某種情感，但對情感的表現與傳達又是應當加以控制的。從審美的角度來看，當電視節目所渲染的情感不足則使觀眾可能會有不過癮之感，達不到他們的審美期待與要求；然而，當電視節目所渲染的情感過度飽和，則給觀眾留下的審美空間過於狹窄，缺乏審美張力，同樣令觀眾不滿。而協調電視節目情感狀態的是趣味。電視節目創作者與製作者應當具有「情感趣味化」的駕馭能力。當情感不足時，以富於趣味的聲音或畫面來予以補償；而當情感接近飽和之時，又能以趣味予以割斷。這些趣味包括了生動的話語和靈活的場面調度等，趣味的加入可使電視節目保持適度的審美張力。

(7)趣味個性化。趣味的設計與表現也不是孤立的。除去與話題、故事、人物、細節、情感相吻合，它還應當擁有自己的個性，在什麼時候、什麼情境中插入富於趣味的聲音與畫面，插入何種趣味的聲音和畫面（幽默、調侃、搞笑等等）是非常考究的。趣味插入的個性化應當是自然而然的、水到渠成的，是某種智慧的洋溢、靈活機智的狀態的顯露，並不是什麼樣的趣味都可以插入任何電視節目中的，不能為趣味而趣味。

(8)個性觀點化。如果說故事、人物、細節、情感、趣味、個性等更多傾向於具體、生動、形象、感性，那麼這樣一些感性化的內容要達到較好的傳播效果還需要灌注理性的內容。也就是說，電視節目個性的張揚最終應當體現為有思想價值、有理性力度的觀點，電視節目的競爭最終還是某種觀點的競爭。

述。

按照這樣的要求去策劃、設計和製作電視節目，從理論上來講，理應達到和實現穩定性的品質和品格要求。

電視節目的生產與傳播在敘事層面提出「八化」的要求，是對電視節目穩定性的品質和品格實現的一種表

節目的創作者、製作者，來自於電視傳媒本身主體的水平。

度、有力度、有價值、有衝擊力的觀點。這些觀點可能是來自於節目中的人物，而更多則有賴於電視

傳播效果。提升電視節目品格的關鍵在於：一方面張揚節目的個性，另一方面在個性中提煉出有深

同樣的宣傳內容、同樣的話題、同樣生動的故事、人物、細節、情感、趣味，而最終卻未必有相同的

應當看到，電視品牌的創建是一個系統的工程，它需要各種資源的有機整合，包括外部的經濟、政治、文

化的環境，需要內部的人才、體制、素材、管理及營銷等各個方面的到位。隨著中國社會的整體進步、隨著中

國電視自身改革與發展的經驗的不斷豐富，相信中國電視的品牌創建應當擁有充滿希望的前景。

第八章
電視節目創新

第一節　電視節目創新研究的意義與價值

電視節目創新是新世紀以來中國電視面臨的若干重大基本命題之一。既關係中國電視傳播效果的實現，也關乎整個中國電視的傳播力、競爭力、影響力的提升，更與中國和諧文化的建設與發展有著緊密的聯繫。

關於電視節目創新，業界與學界有過多方面的探索與實踐，也推出了若干有一定影響力的成果；但是，在具有中國特色的管理體制、運行機制與生存環境下，立足建構電視節目創新系統的廣闊視閾，對中國電視節目創新的問題、本質、模式、動力、主體、體制、機制等一系列內容開展比較完整與深入的研究，提煉中國經驗，打造中國模式，依然是電視理論研究的薄弱地帶，尤其是對節目創新實踐具有指導意義與應用價值的成果更為缺乏。因此，開展這一論題的研究，對推動中國電視科學發展，培育原創能力，提高競爭力，增強傳播力，擴大影響力，提升國家文化軟實力，積極參與全球傳媒競爭，具有重大理論意義與實踐價值。

節目研究歷來是電視理論研究的基礎與重點，國內外研究成果相當豐富，但是，聚焦電視節目創新，進行

全面系統的理論研究還相當薄弱。開展中國電視節目創新問題研究，具有重要的理論意義與實踐價值。

一、電視節目創新研究有利於為建構電視節目創新理論體系奠定基礎。

從研究內容看，當前關於電視節目創新研究主要有三多三少：一般性的電視節目生產策略研究較多，以「電視節目創新問題」作為專門研究對象的較少；對節目創新效果的感性描述、經驗型研究居多，而立足學理的理性分析較少；按照節目類型進行對象化研究較多，但是對於電視節目創新規律的系統性研究不足。此外，中國電視創新理論研究嫁接特徵突出，大量引進並借鑑了國外包括經濟學、社會學、藝術學在內的研究成果，對於中國本土的理論關注度不夠。

從研究路徑看，當前關於電視節目創新研究主要有三種路徑：一是運用傳統藝術生產理論中的相關範疇與方法來開展電視節目創新研究，雖然強調了電視節目創新與藝術創新的共性規律，但是對於電視節目創新的媒介特殊性重視不夠。二是採用傳媒經濟學視角來開展電視節目創新研究，比較注重電視節目作為媒介產品的產業屬性，在兼顧電視節目作為特殊的文化產品、精神產品的特性方面，研究明顯不足。三是遵循傳播學視角進行電視節目創新研究，凸顯了電視節目作為媒介內容的傳播屬性，然而對於節目所具有的文化、藝術、產業屬性研究不足。應該說，三條路徑各有特色，但也都存在著局部的短板效應，未能全面認識與解決電視節目創新實踐的問題。

因此，通過聚焦與分析電視節目創新的「中國問題」，打通現有電視節目創新研究的三條路徑，以綜合研究的新思路，梳理與總結電視節目創新的「中國經驗」，可以探索與建構電視節目創新的「中國模式」，進而創新與建立有「中國特色」的電視節目創新理論。

二、電視節目創新研究的有利於為中國電視的科學發展提供創新觀念、創新路徑與創新策略的指引。

走過了新世紀新十年，中國電視新一輪的創新風潮正在向高端競爭、縱深發展、構建平臺多個方向推進。

以「新聞立臺」的大理念，參與全球傳媒競爭，打造技術先進、信息量大、覆蓋廣泛、影響力大的國際一流傳媒機構，是中央電視臺被賦予的新使命、新目標。剛剛過去的二〇一〇年，央視對全臺頻道從機制到節目編排、節目評價實施了較大程度的革新，實力雄厚的省級衛視在矚目全國的同時，開始向外轉，在亞洲及全球市場中尋求新的空間，將品牌競爭與核心競爭力的打造作為重點，一方面通過創新頻道形象、創新節目群、創新節目編排三個層次提升競爭優勢；另一方面借助大型活動、重大事件來提升品牌形象和競爭力。在策略設計中，節目創新越發彰顯出其重要性，湖南衛視、江蘇衛視、浙江衛視通過差異化、品牌化、產業化的競爭充分證明了：「媒體之間的比拼實際上已經晉級為創新意識、創新能力、創新機制、創新體系的比拼，媒體之間的較量已經躍升到智力的較量、管理的較量、品牌的較量戰略的較量。如何在這場以創新為核心特徵、以品牌為利器的角逐中壯大自身，搶占制高點，獲取更多的的市場份額，已經成為擺在媒體管理者和從業人員面前極為現實的問題」。[1]

正是在這樣的發展形勢下，電視節目創新問題研究的實踐價值才得以更加凸顯：

1　劉愛勤：《創新，電視臺發展的強大助推器》，《中國廣播電視學刊》，二〇〇六年第六期，第三四頁。

第二節 中國電視節目創新存在的問題

近些年來，中國電視節目創新始終被創新能力不強、創新品質不高、創新效益不佳等突出問題所困擾。

為什麼節目從內容到形式，欄目從定位到風格，頻道從形象到構成，都嚴重地雷同化、同質化？中國電視節目

其一、在電視節目創新的微觀層面，有利於重新確立電視創新的方向與重點。近些年來，傳媒創新的焦點更多的偏移到機制、體制層面，偏移到非常態節目方面，形成了活動節目化，節目活動化的新模式，不同程度地忽略了電視常態節目的創新實踐。其實，節目是電視內容生產的最小單元體，不論是體制創新、機制創新、觀念創新，內容創新、形式創新⋯⋯，電視創新最終都要通過節目得以呈現。節目創新是電視創新的起點和終點，是電視創新的直接體現和重要載體。所以，電視節目創新的有效性和成功率應被視作中國電視發展成熟度的重要標誌。

其二、在電視創新體系的中觀層面，有利於電視節目創新主體更加深刻地認識把握電視節目創新規律的本質，提高節目創新模式的創意組合能力，更加有序地掌控節目創新動力系統，從而提升電視節目創新品質、效率與品格；培育電視節目創新主體和機構的創新能力，推動電視節目有效創新的可持續發展，提高電視機構的核心競爭力。

其三、在電視生產與傳播的宏觀層面，有利於引導電視機構確立電視節目的科學創新觀，通過解決現實問題，更好地滿足受眾日益增長、不斷變化的文化需求，加強電視傳播對本民族的性格、情感塑造，提升電視文化的軟實力、影響力，傳播與塑造良好的國家形象。

創新存在著哪些觀念誤區與突出表現？為什麼節目創新的需要求如此迫切，卻又在風險面前望而卻步，躊躇不前？當前存在的電視節目創新問題，已經極大地束縛了中國電視的創造力，制約了中國電視的健康發展。

一、中國電視節目創新的三個觀念誤區

當前，業界與學界在「什麼是電視節目創新」的理解上，存在著三種觀念誤區。

1 在「傳承與創新」的關係上，將電視節目創新理解為從未有過，忽略了傳承。一說創新，似乎就是割斷傳統，「當下許多人把『改版』與『創新』理解為徹底改變，或從未有過的『全新』改變」[2]。應該承認，在當前媒介競爭異常激烈的環境中，追求突破、渴望超越的願望與企求是可貴的；希望擺脫已有俗套，呈現出令人耳目一新的、甚至是從未有過的求新求變，這種願望也是可以理解的。但是，無論是實踐經驗，還是創新規律，都說明了同樣一個道理：創新一定是在傳承與借鑑的基礎上實現的，只有充分地傳承，批判地吸收，創造性地轉化，才有可能真正實現有力度、有積澱、有厚度的創新。將節目創新視為從未有過的「獨創」觀念，如同魯迅先生所說的用自己的手拔著頭髮，要離開地球一樣，既不現實，也不可能，不僅否認了人類創新實踐的連續性，否認了質變之前量變的漸進，而且忽視了以往中外同類電視節目實踐與探索的歷史性積累，違背了電視藝術與技術發展在傳承中流變的基本規律。縱觀中外電視節目創新的成功案例，都是基於充分傳承基礎上的創新，注重從傳統中充分吸取符合當下的精華。所謂溫故知新，其意在此。

2
胡智鋒著：《會診中國電視》，文化藝術出版社二〇〇五年版，第一三三頁。

2 在「生產傳播主體和接受主體」的關係上，將電視節目創新理解為是生產傳播主體的單方行為，忽略了接受主體──受眾的存在與影響。不可否認，創意來自靈感，是個性化的、靈光一現的奇妙體驗，常常帶有不可捉摸的偶發性。所以，在激發創新主體的智慧與靈感時，更多關注電視人作為創新主體的個體意願和興趣，積極推動創新團隊內部頭腦風暴的碰撞，是必要的，也是重要的。但是，這並不意味著可以忽視受眾群體的社會、文化、審美等多重需求，如果漠視受眾的現實環境、認識基礎與文化需求，也就割裂了創新主體與客體的關係，陷入了低估受眾、忽視受眾、自我封閉的誤區。這種脫離受眾的「自以為新」，是創新主體一廂情願的「孤芳自賞」，或許有著較高的專業水準，但是，不能滿足受眾實際需求的節目創新，不能獲得觀眾認可的節目創新，如何體現電視傳播的功能與價值呢？受眾的需求與認可，是電視節目創新的起點與歸宿。

所以，尊重受眾，有效滿足受眾需求和期待的電視節目創新，才能稱得上是有效的創新。

3 在「曇花一現的創新與可持續的創新」的關係上，將電視節目創新理解為是曇花一現的表層效應，忽略了可持續的深層效應。不可否認，節目創新在短時間內的轟動效應，可以快速集聚人氣，迅速拉動收視，帶來一時的經濟利益。但是，如果只追逐瞬間的、曇花一現的表層轟動效應，而無意打造形成可持續的深層效應，那麼，電視節目創新的品質與生命力確實令人擔憂。近些年來，節目創新中不斷出現收視火爆卻惡評如潮的現象，有的甚至被行政主管部門勒令停播，正是一味迎合不入主流、不合時代的低級趣味，炒作邊緣敏感話題，獵奇、獵豔、獵俗的必然結果。這樣的「節目創新」，轟動效應越大，危害越大，也就越曇花一現。而許多成功的品牌節目，其節目創新的成功之道，恰恰在於克服了上述弊端，在實現效率的同時，格外注重品格的追求，使表層的經濟價值與深層的社會價值實現了有機統一，從而保持了長久的生命力，可謂歷久彌新。

以上三種觀念誤區，無疑成為中國電視節目創新的巨大障礙。只有從認識上辯證地處理「傳承與創新、生產傳播主體和接受主體、曇花一現的創新與可持續的創新」等三對關係，才有可能使中國電視節目創新步入全面、可持續的道路。

二、中國電視節目創新問題的四種突出表現

對應著主觀認識層面的三種觀念誤區，我們發現，在中國電視節目創新的具體實踐中，存在著「媚洋」、「媚俗」、「媚利」、「媚雅」四種突出表現。

1　「媚洋」。近二十年來創造收視佳績的「創新」節目，大多是模仿、複製、引進國外電視節目版式的產物。以真人秀節目為例，二○○四年國內首開先河的歌藝選秀節目，是以美國FOX電視網二○○二年一月開播的《美國偶像》（American Idol）為母版的。隨後，英國二○○四年播出的大型唱歌選秀節目《X元素》（The X Factor）、美國哥倫比亞廣播公司二○○四年開播的《學徒》（The Apprentice）、美國FOX電視網二○○七年開播的《莫忘歌詞》（Don't Forget the Lyrics）、英國ITV名牌娛樂節目《Who Dares Sings》、美國ABC電視網的明星秀《與明星共舞》（Dancing With Stars）、美國FOX電視網的《與明星滑冰》（Skating With Celebrities）、英國BBC的強勢欄目《Just The Two Of Us》等十多檔國際流行節目在中國電視螢屏上輪番亮相，有的是模仿改造，有的則直接版式引進。毋庸諱言，中國電視已經成為全球電視節目版式銷售的最大市場。

注：
3　《美國偶像》是翻版英國國際傳媒公司（ITV）二○○一年創辦的《Pop Idol》，節目版式銷往全球。

應該承認，從國際流行的節目版式中汲取最新的傳播理念與節目形態，是必要的。正是在面向全球的學習借鑑中，中國電視節目創新獲得了理念的啟發與模式的有益參照，快速縮短了與世界電視發展水平的差距，但是，不顧客觀實際，不注重本土化特色，一味媚洋式的節目創新，則是危險的。如果中國電視只滿足於扮演全球電視創意中國銷售的商販角色，那麼，中國電視只能永遠停留在「中國製造」的水準，無法實現「中國創造」國際傳媒品牌的打造。其結果，不僅在經濟領域失去原創力和競爭力，更會在文化領域喪失優秀民族文化的創造力、傳播力和影響力。

2

「媚俗」。電視低俗化是新世紀以來伴隨著電視產業化進程而洶湧氾濫的，我們看到：在娛樂節目中，以為越「通俗」越受歡迎，想當然的在節目格調與品質上走低端路線，結果是將肉麻當有趣，以低俗、奇異取勝，將娛樂低俗化。在民生類節目創新中，以為越「貼近」、越「直觀」效果越好，結果是追逐獵奇、呈現瑣屑，對於人性之醜惡毫不避諱，對社會負面現象大肆傳播。情感談話類節目創新中，以為越「離奇」越受關注，結果是熱衷炒作個人情感隱私，甚至不惜演員扮演，編造故事。在婚戀交友節目中，以為話題越「火爆」越受關注，結果是放大個別嘉賓的激烈言論，衝擊社會倫理道德。在電視劇創新中，更是出現了「戲說」歷史，「篡改」經典的潮流。

胡錦濤同志在中共中央政治局第二十二次集體學習時特別強調，「要引導廣大文化工作者和文化單位自覺踐行社會主義核心價值體系，堅持社會主義先進文化前進方向，堅決抵制庸俗、低俗、媚俗之風」。應該說，在主流文化傳播乏力，精英文化影響式微，大眾文化導向偏離的趨勢下，各種淫穢、色情、恐怖、暴力的三俗文化氾濫正在嚴重危害著整個文化生態，電視，既是受害者，也是推波助瀾者。電視節目創新一旦出現定位偏移，迷失了、失去了主流媒體的價值觀與媒介立場。堅決抵制三俗之風，表明了國家的決心，也敲響了對電視節目創新「媚俗」行為的警鐘。

「媚利」。由於中國電視目前依然是以廣告為主導的盈利模式，所以，電視傳媒的生存與發展更多地維繫於收視市場份額的爭奪，所以，節目創新將經濟效益作為最重要的、甚至是唯一的、具有決定性的發展目標，這是中國電視的客觀現實。然而，如果節目創新肩負著經營的要求，是可以理解的，那麼節目創新就不免失去了作為大眾傳媒的社會責任，走向了唯利是圖、急功近利的「媚利」。如果說「媚俗」是以犧牲節目創新的品質為代價，那麼「媚利」則是以節目創新的經濟效益替代社會效益單純為追求的。

3　中國電視之所以如此嚴重雷同化、同質化，不僅僅是電視原創能力不足的問題，更主要的原因是，相比於自主研發，用複製、克隆的方式完成節目創新成本最低、風險最小、短時間收益最明顯。於是，每當一種新的節目樣態出爐，用時不久，就會快速出現相似的、甚至沒有明顯差異的複製品。二○○四—二○○六年，《超級女聲》、《萊卡·我型我秀》、《快樂男聲》、《加油，好男兒》、《絕對唱響》，多檔歌藝秀同時比拼，令觀眾眼花繚亂，應接不暇。二○○八年，《我愛記歌詞》、《挑戰麥克風》、《今夜唱不停》、《先聲奪人》、《大家來唱歌》等多個卡拉OK唱歌節目密集亮相。二○○九年，魔術節目在多家電視臺先後開播，《金牌魔術師》、《星光魔範生》、《全民大魔競》、《魔星高照》、《我的魔術猜想》、《更勝更有戲劉謙部》、《誰敢來唱歌》，然而僅僅半年，這些魔術節目便紛紛退場。二○一○年，十餘檔婚戀交友節目搶灘各家衛視，談婚論嫁。這個令人無可奈何又無法掙脫的創新怪圈，正是電視節目創新急功近利的直接後果。

4　「媚雅」。雅不僅代表著一種文化追求與品位，也體現著電視人對於精湛技藝的一種專業追求，從提高專業製作能力、提升電視節目創新品質角度看，求雅體現出了創新主體的職業自覺與專業素養。但是，「求雅」的專業訴求一旦偏移到「媚雅」的專業偏執，專業化就有可能成為電視傳播社會化的對

立面，陷入狹隘的專業主義，極端的就是技術崇拜與與形式崇拜。技術崇拜論者，認為只有技術支撐的視覺盛宴才能提升節目創新的效果，熱衷於用３Ｄ等各種影像特技製造視聽奇觀，在視聽感官的震撼效果中，工具理性僭越了藝術本體，甚至抽離了藝術內涵。而形式崇拜論者則是典型的形式大於內容，將節目創新思維與實踐理解為形式的創意與突破，熱衷於探索各種形式包裝實驗，以形式的玩味取代了對思想內涵的開掘、對內容的創意處理，以頻繁花哨的形式標榜節目創新的個性與特色。

應該說，技術與形式都是節目創新必不可少的要素，但是，如開篇所提到的，電視節目創新是一個系統工程，涉及到內容與形式、藝術與技術、主體與客體、動機與效果多個方面，簡單地放大某一要素，甚至以偏概全，就走向了創新的反面。本質上，技術崇拜與形式崇拜，都是創新主體忽視接受對象的一種自我膨脹、自我炫耀與誇飾。

上述四種突出表現，都顯示出中國電視的某種浮躁的、急功近利的心態和狀態。客觀上看，這是中國經濟社會急劇轉型、快速發展、追逐增長速度的普遍訴求在中國電視業的一種折射；主觀上看，則是中國電視業在這種市場化、產業化的大潮中尚未擁有成熟的理性與自覺。只有從實踐上保持清醒的頭腦，恰當地掌控與平衡「全球化與本土化、雅與俗、義與利、專業化與社會化」等四對關係，才有可能使中國電視節目創新步入正確、健康的發展道路。[4]

4　參見胡智鋒著《會診中國電視》，文化藝術出版社二〇〇五年版，第一三〇頁。

三、中國電視節目創新的客觀需求

為什麼需要創新？這是來自電視傳媒機構內外部影響電視節目生存與發展的各種客觀需求。

1　**媒介生存發展的需求。**受到國內外傳媒變化的影響，在計劃經濟向市場經濟轉型的過程中，中國電視的傳媒影響力已經不能靠傳統的行政方式形成壟斷地位，衛星頻道突破了地域的局限，地面頻道細分了受眾市場，新媒體的快速崛起更是形成了複雜的媒介格局，造成了異常激烈的競爭。「媒體之間的比拼實際上已經晉級為創新意識、創新能力、創新機制、創新體系的比拼，媒體之間的較量已經躍升到智力的較量、管理的較量、品牌的較量戰略的較量」[5]。不論是窮則思變，希望通過節目創新改善當前不理想的收視表現，消除生存危機，提高生存空間；還是居安思危，為了追求更加穩定持久的發展，希望通過節目創新進一步增強節目的競爭力，形成品牌效應，產生更大的社會影響力，擁有更加有利的發展空間；在媒介競爭日益激烈的今天，創新關乎生存，已經成為行業共識。誰在創新中領先，就能占據主動，提高生存能力。

2　**轉型期的社會需求。**當前，我國正處於社會轉型的關鍵時期，社會生活發生了劇烈的變革，社會結構趨向分層化與碎片化。隨著貧富差距加大，社會底層與弱勢群體更加關注社會民生、公平與正義，不同階層之間利益訴求日益多元，導致社會矛盾與問題日益多樣化與焦點化，社會心理愈發情緒化與現實化。面對轉型期的社會需求，無論是國家構建和諧社會與建設小康社會的宏觀層面，還是社會

民眾安居樂業、提升幸福感的微觀層面，都對電視傳播提出了創新傳播理念、創新傳播方式的迫切需求。最近熱播的達人秀類節目，正是充分滿足了社會底層宣洩情感、展示自我、一舉成名的草根訴求，正面積極地釋放社會心理與情緒，從而獲得良好的收視表現和社會認可。所以，如何正視、適應與滿足轉型期社會思想意識、生活方式所發生的顯著變化以及相應的需求，從中捕捉、挖掘、呈現貼近實際、貼近生活、貼近群眾的題材內容，以新穎豐富的手段與形式，解惑、解氣、解悶，這是中國電視節目創新不可推卸的使命與責任，也是創新成功的必由之路。

3 文化多樣性的需求。伴隨著經濟全球化與社會轉型的進程，中國在精神文化領域出現了多種價值觀的衝突、博弈與融合。其中，既有國際普世價值觀與中國民族文化價值觀之間「全球化與本土化」碰撞與交流，也有主流文化、精英文化、大眾文化之間「和而不同」的交叉與融通，還有先進文化與落後文化、雅文化與俗文化之間在價值取向上的衝突或博弈。這樣一種眾聲喧嘩的文化語境，一方面孕育了豐富多元的文化生態與文化景觀，另一方面催生了多樣性的文化主體與文化需求。作為當代傳媒藝術與文化的重要載體，無論是從普惠均等的公共文化服務層面，還是從市場經營的文化產業層面，單一的電視文化產品已經不能滿足文化多樣性的需求，促狹的文化視野也不足以包容文化多樣性的需求。因此，如何繼承以民族文化為核心的傳統文化精髓，注重發揚時代文化的主流價值，同時也尊重全球通行的普世價值理念，弘揚主旋律，堅持多樣化，展現中華文化的博大豐富與魅力，紀錄時代中國的前進步伐，講述中國故事，傳遞中國聲音，傳播中國形象，這是電視節目創新塑造具有中國特色電視傳媒的文化風範、文化氣質、文化追求的文化使命。

4 傳媒科技變革的需求。作為電視的技術載體，傳媒科技既具有不斷優化、不斷拓展的發展規律和特性，也具有介質與形態不可分離的同一性。因此，傳媒科技的每一次重大創新，都會形成技術手段

——節目觀念——節目形態——節目制播體系統創新，既推動了電視節目生產與傳播載體的演進與優化，而且會對電視節目創新的觀念產生影響，培育新的節目形態出現，促進電視內容生產格局與機制的革新。當前，傳媒科技的數位化、網路化加快了傳媒產業融合的進程，三網融合與IPTV、手機電視、互聯網視聽節目等新媒體的快速崛起，不僅拓展了傳媒產業與文化消費市場，衝擊著電視媒體第一傳媒的壟斷地位，而且在體制、機制、內容、載體等多個方面啟動了電視節目創新。出於競爭的需求，更出於發展的需要，電視媒體只有積極創新，主動地與新媒體結合，才能應對傳媒科技的挑戰，突破技術的屏障，抓住新一輪傳媒技術變革的機遇，在多媒體立體傳播的新格局中，發揮自身內容生產的高端優勢和權威效應，獲得可持續發展的空間。

上述來自電視媒體內外部的客觀需求，為節目創新提供了機遇與動力；如何抓住機遇，將現實的需求轉化為創新的資源與土壤，則是實力與智慧的挑戰。只有審時度勢，準確地把握客觀需求的本質，協調好各種需求之間的平衡關係，精心設計電視節目創新的戰略和策略，才能適應與滿足轉型期社會變革的需要，滿足多樣化的文化價值訴求與傳媒科技變革的需求，在多媒體時代繼續保持電視的傳播力、競爭力與影響力。

四、中國電視節目創新的風險

我們發現，雖然在主觀認識上，節目創新的重要性獲得了普遍的共識與認同，但是，在節目創新實踐的人力、物力和財力投入上，相當多的電視媒體採取了比較謹慎的態度，甚至是比較保守的姿態。由於認識與實踐之間的不匹配，節目創新總體上顯現出創新乏力、創新不足、規避創新的情形。除去主體創新能力等因素，中國電視節目創新確實存在著具有共性與普遍性的風險，這是造成中國電視節目創新事實上「雷聲大、雨點小」

的結果。

什麼是風險？在經濟學家看來，「風險是一個函數，即不確定性（或者失敗的概率）與一個人或組織的資金投入的乘積」[6]。那麼，影響中國電視節目創新的共性的、普遍性的、令電視媒體為之卻步的風險何在？如何筆者認為，至少體現在以下四個方面。

1 **市場風險。** 電視節目創新的市場風險，並非簡單的資金投入產出比問題，忽視或者誤判市場需求無疑將帶來嚴重的後果，所以，節目創新市場風險的大小，關鍵在於「準確度」的掌控。其一是節目創新把握市場需求的準確性，即是否「定準位」，電視收視市場是一個多種需求多元混雜的格局，哪些市場需求是當下最短缺的、最迫切的，並且具有普遍性和未來發展的前瞻性？這不能簡單臆斷，更不能假想推斷，需要依靠周密嚴謹的受眾市場調查分析，方能確定節目創新的方向與路徑。其二是節目創新鎖定目標對象的可能性，即是否「做到位」。粗放的、普遍的受眾定位雖然可能獲得廣泛的關注，但更可能遭遇定位不準的風險。節目為誰創新？如何吸引目標對象，只有依據年齡、性別、階層等資訊精細定位，才有可能提升節目內容與形式設計的對象化。其三是節目創新超越競爭對手的差異性，即是否「特色與不可替代性」。今天，中國電視節目創新的版權利益保護還存在著諸多空白，節目創新的版權主體尚不清晰，雖然可以通過克隆、盜版式的節目創新實現趕超競爭對手，但是缺乏特色與差異的簡單複製，難以擺脫被替代的風險。

2 **宣傳風險。** 宣傳管理是中國電視體制環境的制度特色，作為節目創新不可逾越的底線與邊界，宣傳風險主要來自節目創新與宣傳要求之間的「契合度」狀態。其一是節目創新與宣傳管理之間的對接關

6 〔美〕彼得·斯卡辛斯基 羅恩·吉布森著：《從核心創新》，中信出版社二○○九年版，第一八二頁。

係。明確的宣傳紀律與要求，決定了一定時期內傳媒內容生產與傳播的重點與禁忌點，有著輕與重、緩與急的差別，如果節目創新與之相悖，就有可能面臨較高的風險。其二是節目創新與主流價值訴求的對應關係。節目創新如果偏離了國家意志、執政黨的意識形態與主流價值觀的訴求，甚至相抵牾，必然面臨出局的危險。其三是節目創新與宣傳尺度的對話關係。節目創新即使滿足了前兩者的要求，但是在宣傳時機與技巧等尺度上，分寸與火候把握不當，無論是過於保守，還是突破過度，也都可能面臨失敗風險，很難取得較好的傳播效果。

3 社會風險。社會風險主要來自節目創新與社會心理、情感需求以及倫理道德的「認同度」水平。其一表現為節目創新與社會倫理的關係，即合乎規範與反規範的問題。婚戀交友節目之所以受到多方抨擊，並非節目形態與內容的越軌，而是新型的婚戀觀雖然有著鮮活的現象依據，畢竟沒有獲得社會共識，節目的處理方式激化了新舊倫理規範之間的衝突。其二是節目創新與社會心理的關係，即平衡與失衡的問題。彌漫著的社會情緒與情感狀態是雙刃劍，在傳統與現代之間，在迎合滿足與引領突破之間，平衡到位是節目創新的關鍵。其三是節目創新與社會利益的關係，不同階層的利益訴求存在著差異性，尤其是社會轉型期問題突出，肩負社會責任的電視如何通過節目創新體現公平、公正、正義，均衡各方社會利益，既是價值觀與傳播立場的顯現，也是獲得社會認同的重要基礎。

4 技術與藝術風險。技術與藝術的風險來自節目創新與受眾「適應度」的動態掌控。其一，從內部看，主要是技術與藝術的突破與現有電視內容生產方式的適應度。新的技術手段與新的藝術表現方式固然具有很好的創新效果，但是，如果與現有節目體系的生產方式與產能之間存在著較大的障礙與壁壘，不能整建制、成規模、連續性地應用，那麼節目創新的規模效應和可持續性就會面臨問題。其二，從外部看，主要是技術與藝術的突破與受眾接受心理之間的適應度。距離產生美，如果節目創新的技術

手段與藝術表現與受眾心理預期的差距過大，過於超前，受眾難以體會與感知，節目創新的風險自然較高。如果差距過小，甚至零距離，過於滯後，勢必失去了收視體驗落差帶來的新鮮度，成本雖小，但是失敗的風險更高。總的來看，管理技術與藝術風險的關鍵是適度，所謂適度，不是亦步亦趨，而是略微超前，在現有產能基礎上引領潮流，在已有心理期待基礎上提升。

任何創新都會面臨風險，風險的存在是一種必然；然而人類創新實踐的規律又充分證明了創新風險是可以管理與防範，合理規避的。只有在實踐中上全面深入地掌握市場、宣傳、社會、技術與藝術等風險發生與影響的機制與動因，才有可能合理防控與轉化各類風險，切實改變中國電視節目創新乏力、動力不足的局面，真正實現創新引領發展，推動中國電視走向繁榮。

第三節　當前電視節目創新應處理好的六大關係

在具體的電視節目創新過程中，可能會面臨若干關係的處理，其中有六對關係我們認為是特別需要注意並處理好的：

1　必視性與可視性：在相當長的一個時期內，中國電視內容的評價標準經常圍繞著「可視性」展開，簡單地說就是要「好看」。「可視性」或「好看」對電視而言無疑是重要的，不能不強調，但是僅僅追求「可視性」或「好看」顯然是不夠的，在今天若想使電視內容獲得足夠的傳播效果，強調「必視性」也許更為重要。所謂「必視性」，簡單地說就是「一定要看」。為什麼天氣預報常常在各種節目收視率的排行中名列前茅？恰恰在於天氣預報與人們的日常生活、工作安排密不可分，「不看是不行

的」，因此天氣預報擁有了「必視性」的特質。同樣，一些重大的時事新聞、重大的體育賽事、重大的節慶慶典以及不同群體觀眾所特別感興趣的內容都具有「必視性」，因此電視內容的生產除了內容自身應當追求「可視性」外，還應當想辦法通過導視或宣傳預熱等手段強化其「必視性」。

2 相關性與懸念性：電視內容自身的結構、敘事應當充滿懸念，令人期待，這一點在近幾年的電視內容生產中得到了大家的普遍重視。各種類型的節目都在追求充滿懸念的故事性，這一點無可厚非自然也是重要的，但「相關性」的強調對於今天的電視內容或許更加重要。所謂「相關性」，就是內容與百姓觀眾之間的一種關聯度：是不是百姓觀眾所迫切需要的？是不是與百姓觀眾所高度關注的？這是判斷內容是否具有相關性的重要尺規，好的電視內容應當是相關性與懸念性的有機結合。

3 點與面：所謂「點」包括情節點、事件的轉捩點，也包括具體個別的細節點、興趣點和高潮點等等，是觀眾可以直接捕捉、直接感受的具體、生動的那些內容；所謂「面」則往往是相當宏觀的，具有普遍性的那些內容。過去很長時間，電視的內容相對重視「面」，而對「點」的捕捉和表現不足，給人留下宣教味、說教味、不生動、不具體的印象。近一個時期，一些優秀的電視內容非常重視「點」的選擇、設計與表現，這固然是可喜的進步，但有時也會出現「只見樹木不見森林」的問題，在高度重視具體、生動、細緻的「點」的捕捉、設計與表現時，往往忽略了普遍意義、典型性和本質性的開掘，有價值的電視內容應當體現點與面的有機結合。

4 真與假：關於這一對關係，業界與學界已經探討了若干年，我認為在這一對關係中，至少可能出現四種情形：真的內容產生真的效果，假的內容產生假的效果，真的內容產生假的效果，假的內容產生真的效果。假內容產生假效果當然應該唾棄，這應是一個簡單清晰的判斷；假的內容產生真的效果儘管

未必可取，但的確可以見出內容生產者的功力；真的內容產生真的效果當然是我們提倡的，而真的內容做出假的效果則是非常令人遺憾的。可是，恰恰是這種情形大量存在於我們的電視內容中，許多真實、真切、真誠的內容，被我們的內容生產者、製作者處理加工後卻在電視播出時給人產生虛假、做作、矯情的效果。因此，如何避免把真的做假了，也許是我們目前所要解決的主要問題。

5　情與理：情感與理智，感受與理解，這一對關係是電視內容生產中經常面臨的關係，對這一對關係的理解，在認識上我們都懂得情理交融，寓情於理，寓理於情的道理，但真正做起來則難免有所偏頗。有的內容抓住了動情的素材，就一味地放大、放縱、氾濫情感的表達和表現，使得電視內容過度感性，失去控制，無法給觀眾留下足夠的審美張力和空間。有的內容抓住了很有說服力的道理、哲理，就一味地強化、渲染，使得內容或過於說教或過於沉重和板滯，從而失去了電視內容應有的情感靈動的空間。

6　深與淺：電視內容不論其原始素質如何，最終總要以特定的方式表述出來，而如何表述不可避免就要面臨深與淺的關係處理問題。在深與淺的關係上也至少有四種情形：深入深出，淺入淺出，淺入深出和深入淺出。「淺入淺出」，自然輕鬆、放鬆；「深入深出」儘管從電視觀眾瞬間接受的特點來看不值得提倡，但也算可以為觀眾所理解；「深入淺出」當然是我們追求的很高的境界與目標，能夠把複雜深厚的內容經過處理以淺白、淺顯、明晰的方式讓大多數觀眾能夠接受，這是我們不僅要提倡也要永遠追求的一個目標，當然，要達到這一目標是很不容易的。但無論如何，我們堅決反對「淺入深出」的表述，原本簡單明瞭的事件，由於缺乏清晰的邏輯、合理的結構或恰當的敘事，有時甚至是故弄玄虛從而導致簡單的內容複雜化，給人或艱澀或迷惑的印象，這種狀態和結果是我們必須避謹的。

第四節 當前電視節目創新發展的幾種趨勢

一、新聞類節目強調民生性

主流的話語和權威的發佈固然可以為電視媒體的強勢地位提供有力的支撐，但是老百姓面對最多的還是身邊的日常的社會生活，因此關注民生的新聞，將會長期受到廣大觀眾的青睞。新聞的民生化，意味著在態度上、內容上、效果上都體現出關注民生的取向。在態度上，「民生化」意味著「親民」、「愛民」平等的視角與狀態；在內容上，「民生化」意味著直面普通百姓衣食住行等日常生活事項；在效果上，「民生化」意味著切實為百姓服務，解決百姓關注、亟需解決的各類問題。近年來，以《南京零距離》為代表的民生新聞的崛起和走紅就是很好的例證。但是，我們也注意到，一些民生新聞在民生化的道路上似乎誤入歧途，例如在選材上刻意挖掘「悝」、「性」、「毒」、「賭」、「窮」、「怪」等邊緣題材、問題題材，依靠曝光力、製造噱頭來吸引觀眾的眼球，無疑是對新聞精神本身及民生新聞本義的違背和傷害。

當前，以手機、網路等新媒體手段，以博客、播客、微博為代表的新媒體形式正以前所未有的力度深刻地改變著中國的新聞傳播形式、方式、內容甚至是媒體格局。我們正在進入一個「人人都是資訊源、人人都有麥克風」的自媒體時代。這個時代的優勢在於資訊多元快捷，劣勢在於各種資訊魚龍混雜導致受眾不知所云，莫辨真假，可信度缺乏，而公信力、權威性恰恰是電視媒體的最大優勢。但是，隨著假新聞、編新聞、造新聞等

惡性事件的發生，電視新聞的公信力正在嚴重受損，電視新聞媒體亟需在公眾面前證實自我，找回公信力、權威性和美譽度，而全國新聞戰線深入開展「走基層、轉作風、改文風」活動，對於電視新聞媒體來講是一次難得的機會。實踐證明，此次「走轉改」活動確實效果明顯。

以中央電視臺為例，二〇一一年八月中旬以來，中央電視臺已派出報導團隊四百多路、記者一千多人次，足跡踏遍全國三十一個省市區的上百個縣市鄉村。所屬綜合頻道、新聞頻道、財經頻道、中文國際頻道、英語新聞頻道共播發「走基層」報導幾千條，湧現出《新疆塔縣皮裡村蹲點日記》、《達茂旗：土豆大豐收銷路遇難題》、《橋通拉馬底》、《北京同仁醫院、兒童醫院蹲點日記》、《邊疆行》、《百縣行》、《小微企業調研行》、《春暖二〇一二》、《第一手調查》、《黃河善谷》等一批「接地氣」、「有底氣」、「聚人氣」的新聞作品，同時重點打造了《百姓心聲》、《蹲點日記》、《勞動者》、《最美的中國人》、《我在基層當幹部》等系列報導和欄目，受到中央領導同志充分肯定和電視觀眾廣泛好評。中央電視臺「走基層」活動開展得紮實深入，產生了一批精品佳作，湧現了一批優秀記者，關鍵讓我們看到了真實的中國、鮮活的中國，這才是新聞媒體的職責所在，也是新聞媒體樹立媒體公信力的必然之路。「走轉改」對於中國新聞發展絕對有重要的意義，它不僅是中國電視新聞發揚「三貼近」理念的體現，也是電視新聞回歸本質的體現；它不僅是一個歷史機遇，更是中國電視新聞發展到一定階段的必然選擇；它既是電視媒體社會責任意識凸顯的體現，也是電視新聞在面臨發展困境所尋求的自我強大的抓手。

二、綜藝類節目強調服務性

中國電視綜藝節目在激烈的競爭環境中不斷求變求新，在保持一貫的娛樂的同時出現了一種好的動向，這

就是娛樂中強化了服務意識。電視綜藝節目需要娛樂，但是在泛娛樂、過度娛樂、娛樂化的路上必須要有理性的回歸。表現之一就是在娛樂的同時強調服務意識，增加服務內容，例如情感服務、職場服務、生活服務和健康服務。

一是情感服務。最近一段時間，最火爆的電視綜藝節目當數江蘇衛視的《非誠勿擾》，以它為代表的婚戀交友類節目在相當長一段時間裡成為中國電視觀眾的首選，成為家喻戶曉的電視話題，同類節目有湖南衛視的《我們約會吧》、《稱心如意》，東方衛視的《百裡挑一》、《誰來百裡挑一》，浙江衛視的《愛情連連看》、《婚姻保衛戰》，安徽衛視的《緣來就是你》，山東衛視的《愛情來敲門》，湖北衛視的《相親齊上陣》等等。婚戀交友節目的流行有其深刻的社會背景、文化背景以及受眾基礎，因為愛情婚姻這個話題具有普世性、永恆性，而且隨著當前社會剩男剩女的增多，這個話題更有說不完的故事，而大量青年受眾的欣賞需求使其存在有其合理性和必然性。但滿螢屏都是電視相親，簡單地換個形式，換個名字，換個主持人，換幾個嘉賓就又開設一檔新的婚戀交友欄目等同於相互拆臺，自相殘殺。婚戀交友節目除了根除同質化之外，還需要在泛娛樂的道路上踩急剎車，值得一提的是，經過相關部門的勒令整改之後，不少婚戀交友節目改掉原先的辛辣風格，調整了泛娛樂路線，由娛樂開始走向服務──情感婚戀服務。以《非誠勿擾》為例，目前它以情感服務為理念，在嘉賓選擇、身分確認、討論話題選擇、錄製過程審查等方面採取了一系列措施，理性探討「當代年輕人情感婚戀和家庭生活價值觀」，傳遞更加健康婚戀交友價值觀，同時非常注意社會主流價值觀的引導和彰顯。

二是職場服務。以天津衛視的《非你莫屬》和江蘇衛視的《職來職往》等為代表的職場真人秀節目，同樣引起了廣大觀眾的關注。《非你莫屬》每期十二名一流企業高管組成波士團現場招聘，具有不凡身世背景及奮鬥經歷的他們，對應聘者進行最犀利的評判和最嚴格的挑選。每期三至四位真實應聘者來自全國各地，他們敢

於挑戰，敢於展示，擁有難以想像的特長，同時每個人都希望能從事自己喜歡的工作。節目還有兩名國內資深職場人士及心理專家，用專業知識給應聘者真實的就業指導意見、心理把握和職場忠告。《職來職往》節目囊括各行各業、人生百態，通過行業達人和求職者之間的對話，反映當下最熱點的行業話題並產生觀點的碰撞。通過不同行業職位的人群，不同的思維與視角展示社會的本來面目，通過理性、客觀、全面、真實的分析，展示真正的職場。這類節目都有很強的娛樂特性，但是值得肯定的是節目在娛樂的同時沒有偏離職場服務的功能，主要內容還是聚焦在就業難、求職難這些當前社會熱點問題，並積極尋找解決問題的路徑，為應聘者的求職帶來真實寶貴的、豐富實用的經驗、技巧。電視媒體去面對現實社會存在的難題，這無疑會吸引到廣大受眾的關心，同時這也是媒體責任意識的表現，但必須提醒的是，一定要警惕一些節目為了提高收視率，吸引觀眾眼球，借用一些語言、話題來炒作。

　　三是健康服務。健康服務類欄目如《中華醫藥》、《養生堂》等被廣大觀眾，尤其是中老年觀眾關注。以《養生堂》為例，它以「傳播養生之道、傳授養生之術」為宗旨，秉承傳統醫學理論，遵照中國傳統養生學「天人合一」的指導思想，按照二十四節氣來安排節目內容，每期節目既系統介紹中國傳統養生文化、又有針對性的介紹實用養生方法。隨著人們收入水平的提高和物質生活水平的提升，人們的生活壓力隨之加大，生活節奏隨之變亂，生活質量處於亞健康狀態。因此，健康問題越來越受人關注，健康的生活品質，良好的生活習慣，更加受人追捧，尤其是中老年觀眾。但是看病貴、看病難、治病難又是當前社會難以解決的一個問題，因此，收看健康養生類節目，保持好的生活習慣、飲食習慣、作息習慣，注意生活常識、養生常識這樣的內容又很廣大的受眾需求。但是我們也看到，一些「欄目為了追求收視率，不顧科學，不問來路，找到一些「江湖郎中」信口雌黃，吹噓誇大，在節目中誤導百姓，甚至以此借此騙取錢財的行為也存在。因此，對於健康養生服務類節目，必須注意嘉賓身分的準確，必須把關嘉賓言論的科學，否則不是服務觀眾，而是耽誤觀眾。

四是生活服務。服務生活本身就是電視節目的功能之一，生活服務類節目在中國電視歷史上有很多。比較引人關注的是社會服務類欄目是河北衛視的《家政女皇》，作為一檔生活服務類節目，它取得了很好的社會效益和市場效應。它用綜藝形式，類似老百姓的「家長裡短」、「婆婆媽媽」的瑣事，信手拈來的街頭喜劇，告訴觀眾如何通過一些實用的技巧，將每天必須面對的衣、食、住、行、柴、米、油、鹽的普通生活，裝點得妙趣橫生、豐富多彩。這類節目紮根於百姓生活，在生活中尋找快樂，在服務中尋找歡樂，具有很好的社會效益，值得肯定。

儘管一些綜藝節目在某些時候可能偏離了社會主流價值觀，在娛樂大眾的同時忘記了服務受眾，但是經過整改之後，我們相信中國電視綜藝節目一定會找到一條健康理性的道路，在娛樂和服務百姓精神生活兩方面有很好的權衡。

三、電視劇強調精品性

目前，電視劇創作呈現出多元化格局，各種題材類型的電視劇都湧現出自己的優秀作品。僅在二○○七至二○○八年度，就有多種題材的電視劇熱播，產生了較大的社會反響，如家庭倫理劇《金婚》、青春偶像劇《奮鬥》、軍旅生活劇《士兵突擊》、歷史劇《闖關東》、古裝劇《神探狄仁傑》、情景喜劇《家有兒女》……隨著電視劇投資的增加，電視劇製作公司迅速增加，再加上電視劇生產製作的日趨科學化，電視劇產量每年以百分之十二的速度在增長，我國已經成為世界上生產電視劇最多的國家。

但是有一個問題我們必須正視，那就是相對於數量如此之多的電視劇，優秀的、經典的劇目並不多，電視劇創新乏力，表現之一就是跟風嚴重，翻拍劇成風，以二○一一年為例，二○一一年電視劇創作最大的特點就

是「穿越」成風，穿越劇這種天馬行空、自由馳騁、漫無邊際的想像和故事情節在一定程度上很好地迎合了年輕人追逐新奇、好玩、刺激、娛樂的心理，因此，在年輕觀眾中很受歡迎。穿越劇是最近幾年流行起來的一種影視劇以及文學創作形式，其鮮明標誌是劇情或多或少涉及到穿越的內容，以穿越時空為線索展開，如《尋秦記》（二○○一年TVB）、《穿越時空的愛戀》（二○○二內地）、《神話》（二○一○央視）等，還有很多網路小說、電影等也採取這種故事架構形式。穿越這種藝術表現手法或者是形式，本身對於豐富電視劇創作形式和內容有重要的啟發意義，但是將電視劇穿越模式化、唯一化，似乎無古裝不穿越，不穿越不時尚就很可怕，例如幾部熱播的穿越劇，《宮》、《步步驚心》、《美人心計》、《武則天秘史》、《傾世皇妃》等幾乎無一例外地選擇穿越古代宮廷，男人成為了王公貴族，捲入了殘酷血腥、你死我活的皇位鬥爭，女人成為了宮女王妃，參與了情欲密佈、陰謀重重的後宮鬥爭。如此難免出現一些問題：故事雷同、形象雷人，戲說歷史、戲說經典、情節散亂、結構凌亂、濫情悲情、粗製濫造。另一個突出的問題就是翻拍成風，二○一一年翻拍劇紛紛推出，如《新亮劍》、《新水滸傳》、《新西遊記》（網路播出）、《新還珠格格》、《新玉觀音》、《新拯救》、《新大唐雙龍傳》等。然而，這些電視劇乏善可陳，除了製作團隊的變化、演員陣容的變化，觀眾看不到任何「新意」，或者將「新意」用在了歪點子上，結果是引起觀眾「罵聲一片」。如《新還珠格格》，對比一九九八年的經典版，《新還珠格格》在造型上，給小燕子增加了媒婆痣和招風耳，試圖顛覆觀眾心目中原有的小燕子的美好形象；角色上，增加了個外國人將愛情線弄得更加複雜，讓原本是古文言頻頻鬧笑話的小燕子在講英文上也「出彩」；劇情上，各種現代道具穿越清宮。這些為了「適應」新時代觀眾做出「雷」人之舉，深受觀眾批評。翻拍劇幾乎每年都有，只是今年更加紮堆，翻拍的效果也不盡理想，所以才引起輿論譁然。翻拍儘管在宣傳上、傳播上占據先機，可以借助先前作品的知名度、影響力來贏得收視，但電視劇畢竟是以內容為王，觀眾消費的是故事、情節、人物。如果沒有拍出真正的「新意」而且是質量上乘的「新

意」，那麼很顯然則退，因為它所翻皮的「舊劇」都是經典，於是難以避免得受觀眾詬病。也就是說，電視劇翻拍有風險，行動需謹慎，電視劇創作最應該鼓勵的還是原創，只有這樣才能創造並維持真正的發展繁榮局面，依靠炒冷飯，或者是雕蟲小技很有可能會適得其反。在市場化和文化產業大發展大繁榮的背景下，未來的電視劇生產還將大幅度增加，因此，在接下來一個時期，如何將電視劇創作的多元化與提高電視劇「精品化」的程度和水平相結合是重要任務。

四、綜藝晚會類節目強調主題性

晚會類節目以往有兩個突出的特點：一是「宣傳教化」，二是文藝樣式雜糅。在內容上更強調特定意識形態宣傳的要求，在形式上歌、舞、曲藝、雜技等藝術形式雜彙於一體。近年來，晚會類節目越來越凸顯「主題化」傾向，按照某一主題，構架起內容更集中、形式更單純的節目形態。如紀念日慶典、歡度佳節、宣傳公益等主題受到關注和青睞。

以慶祝中華人民共和國成立六十週年慶典晚會為例，二〇〇九年，從央視到衛視，各級電視媒體紛紛推出了一大批反映主流價值、體現文化品質、凸顯豐富內涵的大型晚會，彰顯了主流媒體的社會責任和文化作為。

其中最具代表性的是首都各界慶祝中華人民共和國成立六十週年晚會，本場晚會共分一個序四個篇章，分別是《這是偉大的祖國》、《是我生長的地方》、《在這片遼闊的土地上》和《到處都有明媚的陽光》，表演板塊包括《和諧中國》、《騰飛中國》、《嶄新中國》以及最後的一個高潮部分「同歌共舞」，焰火表演包括《北京喜訊到邊寨》、《黃河》、《節日圓舞曲》，光立方表演包括《江山萬里圖》、《青藏鐵路》、《牡丹中國》、《神舟升空》。本場晚會充分體現政府「以人為本」的執政理念，突出行業、界別與地區的特色，強調

各區域群眾的自主聯歡性和整體參與感。例如，在天安門廣場及長安街上，十二個群眾聯歡區自創自編舞蹈，他們的舞蹈、道具各不相同，各具特色。集體舞不要求全場整齊劃一，而是各個區域自行創演，晚會中給十二個群眾聯歡區的群眾留出了展示特色、自我歡愉的多個時段，充分體現群眾聯歡的自主性和歡愉感。除此之外，各地也紛紛舉辦了慶祝新中國成立六十週年聯歡晚會，如北京的《花樣年華　放歌中華》，上海的《祖國頌——上海人民慶祝中華人民共和國成立六十週年聯歡晚會》、《光耀六十年——最具影響力的新中國體育人物頒獎盛典》，廣東的《祖國頌——廣東省老幹部慶祝中華人民共和國成立六十週年大型文藝晚會》、《為祖國喝彩——慶祝新中國成立六十週年全國電視文藝大行動》，江西的《江西省市軍民慶祝國慶六十週年大型廣場晚會》、雲南的《祖國在我心中》等。

中國有著豐富的傳統節日，每個節日背後都蘊藏著深厚的文化底蘊，廣播電視與傳統節日文化相結合，推出傳統特色的文藝晚會已經成為中華民族共同的慶典，尤其是春節、元宵、清明、中秋等重大傳統節日。還是以二〇〇九年為例，極不平凡的二〇〇八年中央電視臺春節聯歡晚會堅實的內容支撐，奪取抗震救災偉大勝利、成功舉辦北京奧運會、神舟七號太空人太空行走等諸多具有世界影響的大事，都以板塊方式在此一一體現。在主題確定上，二〇〇九年春晚特別鮮明，延續近年來的宏大場面的同時，努力嘗試找回「春晚」最初的「聯歡」的特性，著重在「中華大聯歡」上，營造一種全球華人集體慶賀新年的態勢。在節目上，無論趙本山和小瀋陽的堪稱壓卷之作的小品《不差錢》，還是「英倫組合」的新穎的設計，或者劉謙的魔術的奧秘都已經成為了熱點話題，如周杰倫和宋祖英「英倫組合」合唱《本草綱目》，一個是流行天王，一個是家喻戶曉的歌唱家，風牛馬不相及的兩種腔調卻在《本草綱目》找到契合點，強烈吸引了大眾的注意力，以致晚會結束後相當長一段時間還被紙媒和網路持續討論。二〇〇九年中央電視臺春節聯歡晚會貼近實際、貼近生活、貼近群眾，體現民族特色，展示時代風貌，突出年度特徵，積極營造和諧向上、歡樂喜慶的節日氛圍，

值得肯定。但是晚會廣告植入卻也引起了廣大觀眾的不滿，如姜昆的相聲《我有點暈》中出現了招商銀行、百度、動感地帶，馬東領銜的《五官新說》出現了洋河大麴、五糧液、金六福，趙本山的小品《不差錢》中幾次提到了某著名網站等。除中央電視臺的春節聯歡晚會之外，還有文化部的二〇〇九春節聯歡晚會《致祖國》、公安部的二〇〇九年春節文藝晚會《萬家燈火平安夜》等部委春節晚會，電影界、文藝界舉辦的行業春節晚會，吉林的《福牛送吉祥》、雲南的《春滿彩雲南》等地方春節晚會，也到受了觀眾的歡迎。除了春節晚會之外，元宵晚會、中秋晚會也都給大家奉獻了精彩的文藝節目，如二〇〇九中央電視臺中秋晚會晚《宜春月・中華情》，由三個華章來展現歡度中秋的和諧主題，分別是：「素月分輝，明河共影」、「情月相通，山水為證」、「心月相依，九州形勝」，各個章節中所表演的節目給觀眾留下深刻的印象。

這些年，每當中華兒女遭遇大災大難之時，相關電視媒體總是能夠站出來，組織大型公益晚會，號召兩岸三地明星，全球華人，為災區募捐，支援災區重建。這些公益晚會最大的特點就是真實、質樸、感人。以二〇一〇年為例，為援助玉樹地震災區的災後重建工作，中央電視臺組織了一場名為「情繫玉樹，大愛無疆」的抗震救災大型募捐晚會，二百餘兩岸三地演藝圈人士傾情參與。此外，央視五十多位主持人也將空前集結，擔任特別節目中愛心熱線的接線員。晚會以新聞事件為主線，串起文藝演出和募捐活動，重溫了地震發生後兩岸同胞發自肺腑的同胞之愛和骨肉之情，表達了全國人民對災區人民的支援和慰問之情。當晚總共八輪捐款，捐獻款項共二十一點七五億元。面對雲南省遭遇空前的旱災，雲南衛視組織了一臺以「凝聚力量 奉獻愛心」為主題的大型公益晚會《抗旱救災 情暖人間》，本臺晚會緊扣二〇一〇年雲南省嚴重乾旱形勢，向全國人民報告六十年不遇的特大旱情，全面展示雲南省廣大抗旱幹部職工和解放軍、武警官兵在省委省政府堅強領導下，頑強不屈、沉著應對的偉大抗旱精神，熱情謳歌來自抗旱一線的生動事蹟。隨後，由雲南衛視聯合廣西、貴州、北京、上海、江蘇、天津、廣東、浙江、湖南等省市衛視舉辦的《抗旱救災我們在行動》大型電視

公益晚會，在觀眾中引起了強烈的反響，為雲南省抗旱救災提供了強大的輿論支援。一大批愛心企業、慈善機構及社會各界人士現場為災區捐款奉獻愛心。除此之外，北京電視臺的《暖——二〇一〇愛心互助大型義演晚會》、《獻出你的愛——百姓愛心故事頒獎晚會》、《善行天下——第三屆首都慈善晚會》，青海電視臺的《水與生命——世界防治沙漠化與乾旱日主題晚會》（與北京電視臺合辦）等也都產生了廣泛的社會影響。

在晚會類節目日益主題化的狀態中，如何使這類節目既保持內容與形式的集中統一，又能突破因此帶來的相對封閉，吸引觀眾的參與和互動，是值得探討的問題。

後記

電視美學是本人學術研究起步階段的重點研究領域，也是始終沒有間斷的重要研究領域。從上世紀八十年代後期開始至今，本人在該領域出版發表了多種學術成果，僅成書的就有《中國應用電視學‧電視美學》、《電視美學的探尋》、《電視美學大綱》、《電視審美文化論》、《電視受眾審美研究》等多部。此次應臺灣秀威出版社邀請再版以往著作，決定將電視美學相關研究成果整合結集出版，由於這些研究基本上涵蓋了電視審美與審美的全過程和各個方面，故命名為《電視美學概論》。本書分成基礎篇、觀眾審美篇兩部，前部更多側重於電視審美的本體以及電視藝術生產與傳播，包括電視審美的本質、分類、創造以及電視節目內容的生產與傳播；後部更多側重於以受眾視角去闡釋電視接受美學的基本原理及其發生，包括電視受眾的審美心理特質、功能、定位與錯位等審美特徵。

此外，我有幾點需要說明。一是這部概論此次再版經過了重新的整合，書中的很多內容寫作於不同時期，是本人及科研團隊關於電視美學部分相關研究文字的整合，許多文字在內容上、寫作風格上因受當時情形的局限難免存在差異。二是為保留歷史原貌，編撰此書時很多內容基本未作大的調整，例如序言以及相關章節等內容。三是內容優化更新，尤其是在《電視美學概論——基礎篇》中表現更為突出，本部書稿已由原來的十章改為八章，個人覺得內容更為集中，同時也收集了本人及科研團隊最新的研究成果。

在這部概論的編撰過程中，本人正經歷一場大病及病後休養。趁著康復期間這難得的「閒暇時光」，仔

細翻閱曾經的書稿，不禁回憶起多年來充滿艱辛和喜悅的學術研究歲月。在電視美學研究的過程中，一點一滴的進步都離不開諸多老師、領導、朋友的悉心指導和無私幫助。在這裡我要向給予我幫助的所有老師、領導和朋友表示感謝，尤其是給予本書指導的田本相先生、黃會林先生、張鳳鑄先生、高鑫先生、宋家玲先生等前輩表示誠摯的感謝！同時要向在這段特殊的日子裡，始終陪伴我、關心我、支援我的各位長官、老師、家人、同事、朋友和學生表示感謝！

在本書即將再版之際，我要特別感謝我的助手周建新老師為本書的內容處理做了大量工作，其中一些成果也是我們共同完成的。還要感謝武漢大學的韓晗博士的熱情推薦，沒有他的力薦就不會有此書在臺再版的機會。最後要特別感謝秀威出版社的蔡登山總編、蔡曉雯女士，沒有他們的認真工作、耐心編校，就不會有此書的面世。

期待本書的出版能夠為傳媒藝術教育與研究，尤其是為海峽兩岸的學術交流作出一些貢獻。

胡智鋒

二〇一三年三月十六日

於北京

新美學23　PH0098

新銳文創
INDEPENDENT & UNIQUE

電視美學概論
——基礎篇

作　　者	胡智鋒
主　　編	蔡登山
責任編輯	蔡曉雯
圖文排版	陳姿廷
封面設計	秦禎翊

出版策劃	新銳文創
發行人	宋政坤
法律顧問	毛國樑　律師
製作發行	秀威資訊科技股份有限公司
	114 台北市內湖區瑞光路76巷65號1樓
	電話：+886-2-2796-3638　傳真：+886-2-2796-1377
	服務信箱：service@showwe.com.tw
	http://www.showwe.com.tw
郵政劃撥	19563868　戶名：秀威資訊科技股份有限公司
展售門市	國家書店【松江門市】
	104 台北市中山區松江路209號1樓
	電話：+886-2-2518-0207　傳真：+886-2-2518-0778
網路訂購	秀威網路書店：http://www.bodbooks.com.tw
	國家網路書店：http://www.govbooks.com.tw

| 出版日期 | 2013年6月　BOD一版 |
| 定　　價 | 240元 |

國家圖書館出版品預行編目

電視美學概論. 基礎篇 / 胡智鋒著. -- 一版. -- 臺北市：
　新銳文創, 2013.06
　　面；　公分. -- (新美學；PH0098)
　BOD版
　ISBN 978-986-5915-75-9 (平裝)

　1.電視美學

989.2　　　　　　　　　　　　　102006863

讀者回函卡

感謝您購買本書，為提升服務品質，請填妥以下資料，將讀者回函卡直接寄回或傳真本公司，收到您的寶貴意見後，我們會收藏記錄及檢討，謝謝！
如您需要了解本公司最新出版書目、購書優惠或企劃活動，歡迎您上網查詢或下載相關資料：http:// www.showwe.com.tw

您購買的書名：＿＿＿＿＿＿＿＿＿＿＿＿＿＿＿＿＿＿＿＿＿＿＿＿

出生日期：＿＿＿＿＿年＿＿＿＿＿月＿＿＿＿＿日

學歷：□高中 (含) 以下　　□大專　　□研究所 (含) 以上

職業：□製造業　□金融業　□資訊業　□軍警　□傳播業　□自由業
　　　□服務業　□公務員　□教職　　□學生　□家管　　□其它＿＿＿

購書地點：□網路書店　□實體書店　□書展　□郵購　□贈閱　□其他

您從何得知本書的消息？

　□網路書店　□實體書店　□網路搜尋　□電子報　□書訊　□雜誌
　□傳播媒體　□親友推薦　□網站推薦　□部落格　□其他＿＿＿＿＿

您對本書的評價：(請填代號　1.非常滿意　2.滿意　3.尚可　4.再改進)

　封面設計＿＿＿　版面編排＿＿＿　內容＿＿＿　文／譯筆＿＿＿　價格＿＿＿

讀完書後您覺得：

　□很有收穫　□有收穫　□收穫不多　□沒收穫

對我們的建議：＿＿＿＿＿＿＿＿＿＿＿＿＿＿＿＿＿＿＿＿＿＿＿＿

＿＿＿＿＿＿＿＿＿＿＿＿＿＿＿＿＿＿＿＿＿＿＿＿＿＿＿＿＿＿＿＿

＿＿＿＿＿＿＿＿＿＿＿＿＿＿＿＿＿＿＿＿＿＿＿＿＿＿＿＿＿＿＿＿

＿＿＿＿＿＿＿＿＿＿＿＿＿＿＿＿＿＿＿＿＿＿＿＿＿＿＿＿＿＿＿＿

11466
台北市內湖區瑞光路 76 巷 65 號 1 樓

秀威資訊科技股份有限公司　　　收

BOD 數位出版事業部

..

（請沿線對折寄回，謝謝！）

姓　　名：＿＿＿＿＿＿＿＿＿　年齡：＿＿＿＿＿　性別：□女　□男

郵遞區號：□□□□□

地　　址：＿＿＿＿＿＿＿＿＿＿＿＿＿＿＿＿＿＿＿＿＿＿

聯絡電話：(日) ＿＿＿＿＿＿＿＿＿＿　(夜) ＿＿＿＿＿＿＿＿＿＿

E-mail：＿＿＿＿＿＿＿＿＿＿＿＿＿＿＿＿＿＿＿＿＿＿